藝術解碼

U0098576

藝　術　解　碼

藝 術 解 碼

藝 術 解 碼

藝 術 解 碼

清晰的模糊

藝術中的人與人

林曼麗　蕭瓊瑞／主編
吳奕芳／著

東大圖書公司

總　序

清晰的模糊

　　藝術鑑賞教育，隨著國內大學通識教育的施行，近年來逐漸受到較多的重視；然而長期以來，藝術鑑賞的教材內容如何選擇、組織？如何施行？總是存在著許多不同的看法和爭議。

　　不可否認，十九世紀以降，尤其二十世紀初期，受到西風東漸的影響，國內藝術教育的內容，其實就是一部西歐美學詮釋體系的全盤翻版，一部所謂的西洋美術史，也就是少數幾個西歐國家藝術發展的家譜。

　　我們不可否定西歐在文藝復興之後，所帶動掀起的人類文明高峰，但我們也不得不為這個讀別人家譜、找不到自我定位的荒謬現象，感到焦急、無奈。

　　即使在大學的通識課程中，少數幾個小時的課程，也不可能講了西洋、再講東方，講了東方、再講中國和臺灣。即使有這樣的時間，對一般非藝術專業的學生而言，也實在很難清楚告訴他：立體派藝術家為何要解構物象、重組物象？這種專業化的繪畫問題，對大部分學生而言，又干卿底事？

　　事實上，從人文的觀點出發，藝術完全是人類人文思考的一種過程和結果；看到羅浮宮的【蒙娜麗莎】，會受到極大的感動，恐怕也只是見多了分身，突然見到本尊時的一種激動。從畫面上看，【蒙娜麗莎】即使擁有許多人類繪畫史上開風氣之先的技法和效果，但在今天資訊如此發達的時代，複製效果如此高明的時代，【蒙娜麗莎】是否還能那樣鮮活地感動所有站在她面前的仰慕者？其實

是值得懷疑的。

即使有所感動，但是否就因此能夠被稱為「偉大」，也很難說清楚、講明白。

然而，如果從人文發展的角度觀，這是人類文明史上，第一次如此真切地花費長時間的用心，去觀察、描繪一個既非神也非聖的普通女子，用如此「科學」的方式，去掌握她的真實存在；同時，又深入內心捕捉她「誠於中，形於外」、情緒要發而未發的那一剎那，以及帶動著這嘴角淺淺微笑的不可名狀的一種複雜心理狀態；這是人類文明史上的第一次，也是象徵「人文主義」來臨，最具體鮮明的一座里程碑。那麼【蒙娜麗莎】重不重要呢？達文西偉大不偉大呢？

過去的藝術鑑賞教育，過度強調形式本身的意義；當然，能夠理解、體會，進而掌握這種形式之間的秩序與韻律，仍然是藝術教育的一個重要課題；但僅僅如此，仍然是不夠的。藝術背後的人文思考，或許能夠帶動更多的人，進入藝術思維的廣大世界。

西方藝術史有一個知名的故事：介於古典與中古時代之間的一位偉大思想家魏吉爾，有一次旅行，因船難而流落荒島，同行的夥伴們，都耽心會遇上野蠻人而心生畏懼。這時，魏吉爾指著一個雕刻人像，安慰大家說：「我們安全了！」大家不解地問他為什麼如此肯定？他說：「雕刻這些人像的人，他們了解生命中動人、哀怨的力量，萬物必有一死的道理深深地觸動了他們的心。這樣的人，必然不是野蠻人。」

這個故事，動人之處，還不在魏吉爾的睿智卓見，而是說故事的人，包括魏吉爾和近代的歐洲思想家，他們深信：藝術足以傳達人類心靈深處的悸動，

並透過藝術品彼此溝通、理解。

　　文藝復興之後的基督教世界，囿於反對偶像崇拜的教義，曾經一度反對藝術的提倡；後來他們站在宗教的立場，理解到一件事：人類的軟弱與無知，正好可以透過藝術來接近上帝、理解上帝的偉大。藝術終於成為西方文明中，輝煌燦爛的一頁。

　　偉大的藝術創作，加上早期發展的藝術史研究，西歐藝術成為橫掃全世界的文明利器；然而人類學的發展，也早早提醒人們：世界上各種文明的同等價值，不容忽視。

　　近年來，臺灣的國民教育改革，已廢除「美術」這樣的課程名稱，改為「藝術與人文」，顯然意圖突顯人文思考與認識，在藝術教育中的重要性。

　　東大圖書公司早有發展藝術普及讀物的想法，但又對過去制式的介紹方式：不是藝術史，就是畫家傳記的作法，感到不足。於是我們便邀集了一批學有專精的年輕學者，從人文思考的角度出發，採用人類學家「價值系統」的論述結構，打破東西藝術史的畛域，以「人和自然」、「人和人」、「人和自我」、「人和物」等幾個面向，分別進行一些藝術品與藝術家的介紹，尤其是著重在這些創作行為背後的人文思考。

　　打破了西歐美術史的家譜世系，我們自己的藝術家也可以在同樣的主題下，開始有自己的看法與作法，開始有了一席之地。

　　這是一個全新的嘗試，對所有的寫作者都是一項挑戰；既要橫跨東西、又要學貫古今，既要深入要理、又要出之平易，當然不是一件容易的工作。期待所有的讀者，以一種探險的心情，和我們一同進入這個「藝術解碼」的趣味遊

清晰的模糊

戲之中，同享藝術的奧祕與人文的驚奇。

　　本叢書，計分八冊，書名及作者分別是：

1. 盡頭的起點——藝術中的人與自然（蕭瓊瑞／著）
2. 流轉與凝望——藝術中的人與自然（吳雅鳳／著）
3. 清晰的模糊——藝術中的人與人（吳奕芳／著）
4. 變幻的容顏——藝術中的人與人（陳英偉／著）
5. 記憶的表情——藝術中的人與自我（陳香君／著）
6. 岔路與轉角——藝術中的人與自我（楊文敏／著）
7. 自在與飛揚——藝術中的人與物（蕭瓊瑞／著）
8. 觀想與超越——藝術中的人與物（江如海／著）

　　為了協助讀者對一些專有名詞的了解，凡是文本中出現黑體字的部分，都可以在邊欄得到進一步的解釋。

叢書主編

林曼麗

蕭瓊瑞

自 序

清晰的模糊

　　自古至今，無論時空如何變遷、種族文化歷經多少的分合，人際關係一直為歷史發展進程中重要的一環。世代以來，人與人之間的相處之道，早已成為我們尋常生活中熱切的話題。誠然，人際關係的形成自我們出生之時就已經開始，隨著年齡的增長，周遭接觸的環境亦日趨複雜。從來自長輩、手足之間的至愛親情，到學校裡同儕間天真無瑕的真摯友誼，乃至長大後因不同人事變遷與時空背景互相交織下，所衍生出各種複雜情感，如踏上愛情泥沼的不歸路、無可救藥的情愛觀、隱沒於「白色恐怖」下的親情、爾虞我詐、充斥著防禦不信任的緊張關係等等，更為原本微妙的人際互動，投下了許多不可知的變數。

　　《清晰的模糊 —— 藝術中的人與人》以人世間微妙的情感世界為背景，娓娓道出人類世界中各種悲歡離合。有時看似平淡無奇，輕鬆平常的親子互動關係，恣意地享受天倫之樂，如書中所呈現面容醜陋的老者與天真的小孩，慈祥的阿嬤餵食著年幼的孫兒，年輕母親與鬧脾氣的孩童等等，每天都會發生在週遭生活中的情景。有時卻是陷入紛亂的思緒，戰戰兢兢地承受各種無法預知的難題，如政治災難打亂了人與人之間原本的相處模式，甚至造成性別上的角色互換，我們在【1746 年的釋放令】看到的應是堅強的父親，在得到釋放的一刻，卻軟弱地痛哭失聲，反觀一向予人弱勢形象的女性，卻在此時呈現出她最堅強的一面。【意外的歸來】畫作中的女大學生，原本迎接她的是可預期的燦爛人生，然而在其投入革命運動之後，等待的卻是一個沒有人可以預知的未來。或是【請把你的孩子帶走！】中那位面臨破碎婚姻與即將失去強褓中嬰孩的少婦，該如何

抉擇、走出陰霾？……一連串的無解與問號就如同人生的真實寫照。

　　本書嘗試以古今中外許多雋永的藝術作品作為探討人際關係之題材。誠然，藝術作品本身就是一部精彩的人類生活寫照，它不但反映每個地區的民俗風情，更顯現了各個世紀的時代精神。從舊石器時期因對自然現象恐懼與無知，在深山洞穴裡繪製著線條性圖騰，以作為紀實與膜拜而成為「藝術品」的開端，人類的藝術文明歷經了崇拜人體力與美的古希臘，但卻刻意淡化人類情感，以無言的靜止來代表永恆的理想化雕刻；將近千年漫長的中世紀，將宗教推崇至所有道德的標準，人類的靈魂渴望的是來自於對神的感動，卻完全忽略了人體造形與真實情感的表達。然而，當在喬托筆觸下的瑪莉亞，因哀憐耶穌垂死身軀時所流露不捨之情時，也正如同宣告抑制真實情感的時代已結束，伴隨而來的是充滿人本精神的時代；當西元前五世紀普羅塔哥拉斯 (Protagoras) 提出「人為萬物的尺度」之名言，重新為人類所憶起之際，也正是人類藝術文化之巔峰 — 文藝復興時期，人文主義猶如沉睡已久的思緒，在文明舞臺上正式登場。並將此意志奉為藝術創作之最高準則：無論涉及題材為宗教、神話、文學，無不以人類情感的角度出發，當然，還包括了許多作為忠實記錄的風俗畫與刻劃個性的人物肖像畫。至今，人文精神仍為藝術創作者所秉持，透過畫筆的媒介，一幅幅雋永、感人至情的作品，隨著歷史發展的列車，將人類心靈中最感性的一面逐一地展現在我們的面前。

　　《清晰的模糊 — 藝術中的人與人》記錄著這些來自人類共同記憶、動人心弦的片段剪影，在藝術家彩筆的揮灑下，呈現出喜、怒、哀、樂各種不同情緒面貌，像是一本綜合的心情寫集。

吳奕芳

2005 年于屏東

清晰的模糊

—— 藝術中的人與人

目次

緒　論

　　「人與人的關係」自古以來一直為人類生活中最直接，最不可或缺的接觸。隨著年齡的增長，我們周遭生活中的人、事、物亦隨之改變。然而生命中所承受與面對的情景與狀況，更是在不斷衝擊之中衍生出難以忘懷的場景與記憶。這些經由歲月、歷史所累積出的片段與難以忘懷的痕跡，在藝術家敏銳的觀察力與精湛的畫筆揮灑下，為人類生命中精彩的歷程留下了許多雋永的經典作品。

　　從新生命的開始，最早迎接我們的是來自家庭，父母親的關懷。細細的呵護如同寶貝般地捧在手心上。這種真誠無暇的愛，在美術史上最經典的畫面莫過於名為「聖家庭」的主題了。在〈親親我的寶貝〉中藉由福音中瑪莉亞與約瑟對新生兒 —— 耶穌的無微不至的照顧，來闡述親子間無可取代的真情。當然，甜蜜的家庭生活中免不了有許多意見相左的小插曲，除了關懷與愛，父母親在面對新生代的管教與相處方式上，自有其保守堅持的部分。林之助的【好日】在〈親子關係 —— 無怨無悔的愛〉，藉由畫家細膩的膠彩筆觸，將鬧彆扭的小女孩與年輕婦人之間，如此自然又平凡的親子關係，輕輕地勾勒出來。對生命充滿使命感的法國偉大畫家夏丹與道德畫家格赫茲，在其作品中不斷地強調良好家庭倫

清晰的模糊

理的重要性與親子間正確的對應關係。訓示般的表現方式，仍然掩蓋不住父母親對子女深厚的關懷與期待。童年的快樂時光應該是許多人難以忘懷的記憶。〈快樂的童年──同儕之愛〉中老布魯格爾的【兒童遊戲】，就如同是中外兒童遊戲的百科全書：十六世紀法蘭德斯地區一個小鎮上的廣場，聚集了許多正在玩耍的小朋友。琳瑯滿目的遊戲方式，對於身處另一個世紀，另一個國度的我們來說，卻是出乎意料的熟悉。或許，在兒童的世界裡是沒有時間與國界的差異。然而，在遙遠的福爾摩沙，三〇年代的臺灣，黃土水先生的【水牛群像】展現的是另一種鄉土風情：牧童們的放牛文化。這種早期臺灣農村幼兒的最佳「休閒活動」，或許是連老布魯格爾亦想像不到的另類遊戲方式吧！

　　愛情的降臨，為苦澀的成長過程帶來了無限的驚奇與甜蜜。〈平淡中的幸福──簡單愛〉藉由畫家們與生命中最親密的愛人雙人肖像畫為主題，來闡述平凡中的幸福並非遙不可及。如同夏卡爾與貝菈的【生日】，無需豪華的場地，精緻的餐點，一個輕輕的吻，就足以渾然忘我地陶然於愛情當中。【香忍冬樹下的魯本斯和布蘭特】中成熟的魯本斯與嬌羞的布蘭特，就如同簡單隆重的【阿諾菲尼的訂婚儀式】所呈現的是新婚夫婦知足、安詳地陶醉在屬於兩個人的世界裡。

　　隨著時代的演變，多元化價值觀的並容，男女之間的愛情也隨著出現許多不可知的變數，甜蜜的愛情宣言並不等於永久幸福的保證書！單純、樸實的愛情方程式，並非適用於所有追逐愛情的男女們。那麼愛情到底有什麼道理？它是〈背叛愛他的人〉中所描述十八世紀法國無可救

藥的洛可可情愛觀，忘卻道德責任，肆意地享受背叛的滋味；還是同一世紀，充滿功利色彩的英國社會中所產生的新價值觀，如同〈愛情無價乎？──可以計算的愛〉所描述的：代表愛情的神聖殿堂──婚姻，被視為可與金錢、地位交換的物質籌碼。這種待價而沽的愛情，在霍加斯【流行的婚姻】系列畫作中，以詼諧卻又充滿諷刺意味的筆觸，呈現在我們面前。當然，無論社會價值如何改變，畢竟愛情仍就是人與人之間最複雜、最難以釐清但同時亦為親密的關係。它可以使人以生命相許，哪怕所獲得的只是生命中的一小剎那，一種對於永恆的迷思。克林姆的經典作品【吻】，畫家與親密愛人朱蒂絲熾熱的愛情，如同糾纏不解的身軀般，沉陷於無法自拔的浩瀚宇宙，永無止盡。愛情的意義在這裡添加了幾許綺麗的想像空間。然而，過度強烈的情愛感受與占有慾，往往帶來悲劇的降臨。浪漫主義大師德拉克洛瓦【薩但那帕路斯之死】描述著面臨死亡的蘇丹王，敕令將昔日寵愛的嬪妃們於眼前一一處死，冷酷近乎殘忍的行徑、令人無法承受。但這也正說明著王權之下，無法分享的愛的唯一結局。

在繁忙的社會中，人與人之間的關係充滿著緊張與不安，猜忌與存疑，如何在與人交往的過程中保持著良善的心，又可免於受到欺騙？〈爾虞我詐，步步為營的人際關係〉藉由十七世紀波德格諾斯風格(Bodeganos) ❶的卡拉瓦喬在【詐術賭牌者】作品中將欺騙者狡猾、伺機而發的神情維妙維肖地表現出來。而卡拉瓦喬所塑造的受害者──天真

❶ 波德格諾斯風格(Bodeganos)──小酒館，以描寫下層人民生活為主，人為光線的運用。

無邪的貴公子形象，為當世紀的畫家們所樂於引用。這似乎在警示著我們，過度相信陌生人，只會使自己陷入狼狽不堪的情境。

寂寞，對於許多都會男女而言可以說是最熟悉的朋友。每個人的內心深處總是渴望能有溫暖的關懷。然而，在大都會炫麗繽紛的歡樂景象之下，卻又顯得更加的遙不可及。〈城市中的愛戀情懷——寂寞愛〉中霍伯的【夜鷹】，最能表現都會卸下繁華面貌後，寂靜深夜，散落在各個角落寂寞心靈的經典之作。

自從馬奈的【嗜苦艾酒者】成功地塑造了孤單寂寞的身影之後，苦艾酒，幾乎成了苦澀的代名詞。同樣的主題亦出現在狄嘉、畢卡索的作品當中。似乎，只有濃濃的醇酒才能安慰每一顆寂寞的心。

宴會，是拓展人際關係的主要場所。在〈都會男女的真情告白〉一文中，展示的是西元前 800 年義大利依特拉斯坎的壁畫，當時都會男女們早已存在的社交活動——音樂、美食與醇酒。當然，這種充滿歡笑、音樂與曼妙舞蹈的愉悅場景總是吸引著畫家們的目光。因此以宴饗為主題的作品，不斷地為藝術家們所歌頌。其中的「酒神節」，為以嚴肅宗教畫的西方繪畫傳統的古典派畫家，提供了一個可以盡情表達歡樂氣氛的題材，而深受青睞。這個描述希臘傳統文化中的重要慶典，為早期無特別休閒娛樂的時代，帶來了歌舞狂歡與人際交流的最佳契機。

充滿宮廷貴族氣息的【西特拉島朝聖】，在華鐸的彩筆揮灑下，雍容華貴的仕女與彬彬有禮的仕紳們，渡船至傳說中的愛情島，藉由戶外派對，對心儀已久的對象，展開熱烈的追求。當然，成功地將輕鬆愉快的

歡樂情景表現得淋漓盡致的莫屬於印象派大師雷諾瓦了。其一系列以十九世紀末花都巴黎都會男女為主題的作品，如同【煎餅磨坊】，描繪著人們悠閒陶醉在露天咖啡座的迷人氣息裡，明確且清晰地勾勒出時尚男女的另一種社交方式。

　　人與人之間的關係，往往因為許多外在的因素，而投下了無法預知的變數。往常所熟悉的處世道理與行為準則，在大環境的衝擊下，不得不修正原有的價值觀。在〈真理與現實的抉擇——妥協的愛〉一文中，藉由畫家深刻且敏銳的筆觸，將來自政治、宗教等意識形態下所呈現的各種人性表現——貪婪、勇敢、說謊、誠實等微妙的情緒表露無遺。

　　米雷的【1746 年的釋放令】，述說著勇敢的妻子為拯救因宗教迫害而入獄丈夫的事蹟。畫家筆下的妻子抱著年幼的嬰兒，在面對丈夫釋放的那一刻，仍然堅定地不顯任何嬌柔，這和飽受驚嚇、低頭哭泣的男子形成了強列的對比。

　　擅長描寫人與人之間複雜微妙關係的俄羅斯寫實主義大師列賓，在【意外的歸來】畫作中，更進一步地證實畫家對於人性情感的深刻體會與神韻捕捉的成功範例。擁有不同版本的【意外的歸來】，以十九世紀末沙皇統治下，動盪的大時代為背景。畫中主角為了追求理想而投身革命事業，在祕密警察的捕捉下，展開了逃亡的日子。然而，一次偶然的機會，讓他毫無預警地重返家鄉。是的，意外的歸來讓長年不見父親的孩童們已經忘了慈父的面容，讓忠實守護一家人的妻子在面對丈夫的意外到來，而感到不知所措。或許，若不是因為革命的因素，此時此刻的這

一家人是否如同尋常百姓家般正愜意地享受午後燦爛的陽光呢?

　　最後本書以〈堅持理念，犧牲奉獻 —— 義無反顧的大愛〉作為人與人之間的關係中值得尊敬，最為崇高的理想境界。如同法國新古典主義大師大衛於【蘇格拉底之死】中所描繪的偉大哲學家蘇格拉底為堅持真理，無畏權威，毅然赴死的凜然情操。

　　當然，對於虔誠的基督教徒而言，世界上最偉大的情操莫過於耶穌對人類無怨無悔的愛吧! 幾百年來，基督釘在十字架上的主題，一直為西方藝術世界不斷地歌頌著。誠然，能夠犧牲自我，成就他人的情操，對於紛亂擾嚷的人類世界來說，更是顯得難能可貴。

　　本書以深入淺出的方式，將歷史上古今中外「人與人的關係」——無論是無怨無悔的親情、堅定執著的真情、清新可人的友情、剎那即是永恆的愛情、令人動容的國家之情等許多細膩又複雜的人際關係與值得細細回憶的生活片斷娓娓道來，希望藉由藝術家的畫筆，一起帶您進入人類情感中最感人的世界。

01 親親我的寶貝

16

清晰的模糊

文藝復興 (Renaissance)：十四世紀末到十六世紀間的一次歐洲文化革新運動。首先發生於義大利，以回復希臘羅馬古典文化為目的，對抗中世紀以來以基督教為中心的思考，被視為近代人本主義的開端。達文西、米開朗基羅，和拉斐爾，被稱為文藝復興藝術三傑。

　　經過了漫長的黑暗時期，十五世紀的歐洲在人本為主的思潮之下，掀起了一股以「恢復古希臘羅馬時期藝術文化成就」的崇古運動。在此運動的波瀾之下，藝術的存在不僅僅是為了服務上帝，而是以關懷人性、回歸自然為出發點。以往過度重視精神層面與刻意忽視現實生活面的價值觀，使得藝術表現大多停留在制式化的題材，畫作中人物形象更是以近乎象徵性的符號形式表現，大大的杏眼，面無表情地直視前方。此種表現手法尤其在以拜占庭為首的宗教藝術中最為明顯。

　　然而這種以重視個人情感、充滿溫馨與人性光輝的價值觀，在十五世紀初期，隨著文藝復興的到來，已經悄悄地出現在嚴肅的宗教主題裡。1403 年德國畫家康瑞德 (Konrad von Soest, c. 1394–1422) 的【基督誕生】（圖 1–1），是《聖經》故事中經常出現的主題。有別於中世紀畫家，經常在以聖母與聖嬰為主題的畫作中，極力營造整體畫面莊嚴、氣氛神聖的表現手法。康瑞德在這裡，一反傳統地，將故事的焦點放在那位趴跪在地板上、專心一致生火的約瑟身上。年事已高的約瑟以不靈活的姿態吃力地將小小的火苗點燃，深怕剛誕生的新生兒與體質虛弱的瑪莉亞受寒，愛護之情溢於言表。雖然這是一件宗教作品，卻因畫作中散發出的

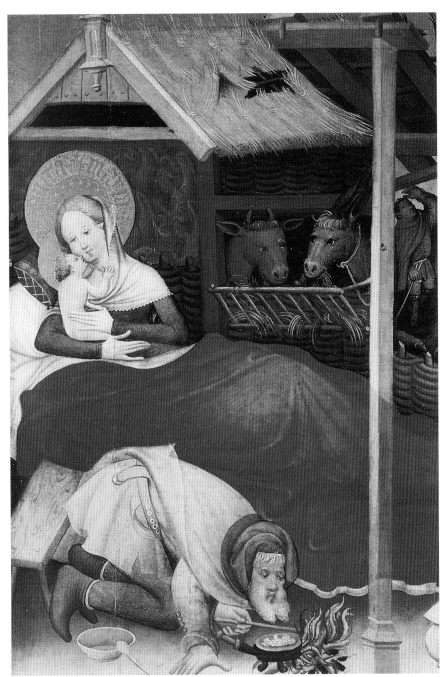

圖 1-1　康瑞德，基督誕生，1403，混合媒材、橡木，73×56 cm，德國波德維爾多根聖尼可拉斯教堂藏。

濃郁親情與令人溫馨感動的場景，大大地退去了宗教畫原本應該賦予神聖不可侵犯的崇高感。相對之下康瑞德的【基督誕生】，真誠、直接的人物情感表達方式，反而使得畫作更加地貼切真實人生。這是一幅非常世俗化的溫馨小品。

畫面主要由紅、黃、藍三色構成，中間紅色的床占據了將近三分之一的畫面。瑪莉亞與約瑟同色調的服裝為畫面帶來視覺上的平衡。由於這是鑲嵌在祭壇上的木質畫面，為了配合祭壇上各鑲板的組合，所以此幅作品顯得過於狹長。為了將【基督誕生】的人物都安置上去，在構圖上採用直線構成的方式，馬槽位於最上層，接下來為畫面的中心，瑪莉亞與聖嬰，以及最底層的約瑟。因此如果以正面直觀畫面，會有「層層相疊」的錯覺，但若從畫面左下角視之，則很自然地在畫面上呈現出立體的空間，所有的物體都處在同一個水平面上。

約瑟為耶穌的養父，在許多以《聖經》故事為題材的畫作裡，約瑟總是默默地扮演著配角的角色。以近似描繪日常生活情景的處理手法，不特別賦予神聖崇高色彩。在擅長描繪《聖經》題材的林布蘭 (Rembrandt van Rijn, 1606–1669) 代表畫作【聖家庭】（圖 1–2）裡，約瑟的角色甚至只能若隱若現地隱沒在厚實的深棕色顏料之中。

值得一提的是在林布蘭的【聖家庭】中，畫家創造了另一種形象迥然不同的瑪莉亞。有別於傳統上一般畫家所賦予聖母瑪莉亞神聖崇高的嚴肅形象。在這裡我們看到的是村姑打扮，穿著樸素，如同一位和藹可親的鄉家女孩。在燈光的照耀之下，顯現出她娟秀的臉龐。年輕的瑪莉

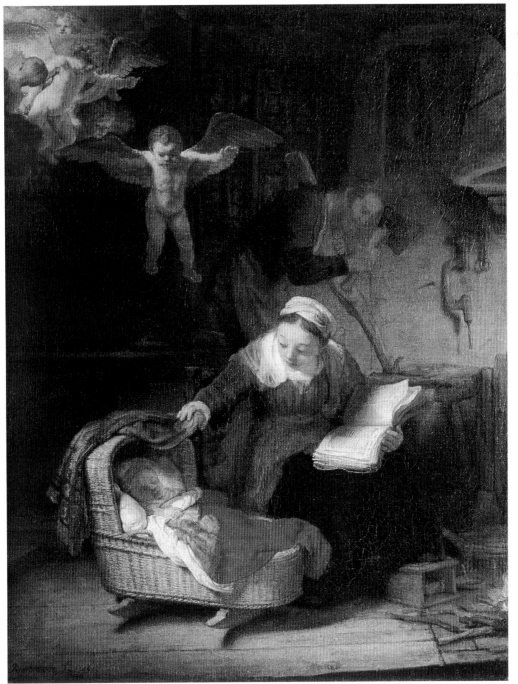

圖 1–2 林布蘭，聖家庭，1645，油彩、畫布，117×91 cm，俄羅斯聖彼得堡艾米塔吉博物館藏。

01 親親我的寶貝

19

亞一手捧著書，在休憩片刻中，不忘一邊照顧沉睡中的小耶穌。在慈愛喜樂的臉龐上，瑪莉亞輕輕地將搖籃上的布幔蓋上，深怕來自前方的光源，打醒正在沉睡中的嬰孩。

雖然這是一幅宗教畫主題的作品，但是從瑪莉亞對耶穌所流露出充滿慈愛、完全人性化的眼神，與幾乎看不見神性象徵的光環看來，整個畫作所呈現的，就猶如一般尋常百姓家的生活形態。當然藝術家藉由畫面左上角小天使的形象來提醒我們，此刻所呈現在我們面前的，並不是尋常的人家，這是一處極不平凡的神聖家庭。

非常典型林布蘭式的構圖法。在深褐色的背景下，畫家利用光源的照耀，使人物形象一一浮現。從畫作左上方緩緩降臨人間的天使經由畫面中央的瑪莉亞再折回左下方，為作品構圖上的主要動線。從這裡可以明顯看出，畫家並非遵守傳統上古典畫風的規範——平衡與對稱，相反地，受到當時巴洛克風格影響所及，畫面呈現出的完全是另一種效果——戲劇性與動感。此處，林布蘭再一次成功地運用燈光效果，將畫中主要的人物形象，以局部性打光的方式，使其強烈地突出於畫面，整體的感覺猶如置身於正在進行中的舞臺上。

雖然文藝復興極力宣導人本精神，但是這個時期以親情之間的情感作為描述主題的並不多見，並且主要的靈感來源幾乎取自於福音故事中的片段題材，或是聖母與聖嬰之間慈母對嬰孩的關懷為主。而以反映現實生活中的各種點點滴滴，及表達人與人之間錯綜複雜的感情作為描寫主題的，更是少見。尤其以開啟歐洲文藝復興序幕的佛羅倫斯地區來說，

清晰的模糊

巴洛克(Baroque)：是十八世紀末新古典主義理論家用來嘲笑十七世紀義大利那些背離古典傳統風格的一種稱呼，原意為「扭曲的珍珠」或「荒謬的思想」。以今天的眼光看來，這類風格，充滿了雄壯、渾厚的男性傾向，及動態與誇張的手法，反而十分令人感動。

「宗教」與「神話故事」為這個時期畫家們主要的創作來源。

在這種藝術風格的引導之下，吉蘭戴歐 (Domenico Ghirlandaio, 1449–1494) 充滿親情、溫馨的【老人與孫子】，便成為當時標榜以人類自然流露的感受為主要訴求之下，人文主義思潮中少見的傑作之一。

文藝復興時期最真實的肖像畫──宗教畫的捐獻者面貌

由於當時的義大利各城市多以繁盛、熱絡的商業活動為主要的生活形態，因此產生了一批小有資產的中產階級家。這些握有經濟能力的資

人文主義(Humanism)：
文藝復興時期所提倡的一種價值觀。有別於中世紀將宗教教條與神意視為一切道德思想的行為準則。人文主義強調以人的意志與觀點來看待我們所處的真實世界。正視人類價值的基本觀念對於當時畫中人物形象與雕像之表現手法有著明顯的影響。

圖1–3　弗雷馬爾畫家（可能是康賓 [Robert Campin, 1375–1444]），美洛德祭壇畫，1427，油彩、木板，64.1×117.8 cm，美國紐約大都會美術館藏。

產家們，經常出錢為教會邀請畫家製作聖像畫。有趣的是，他們往往要求畫家將其面貌（大多是夫妻檔，並以虔誠的祈禱側面像為主）亦同時並置在構圖裡，因此，經常可見在嚴肅的宗教禮讚中，出現無論是服裝或面貌儀容皆與故事背景完全不符合的人物置身其中。為了讓地方上的人民即刻可以明瞭，奉獻捐畫的人是誰？因此對於這些捐獻者的面貌，必須做最忠實的呈現。這種流行於文藝復興時期的作風，為我們對於當時人們的衣服穿著及不經刻意修飾及理想化後的真實面貌，提供了一個極為重要的參考資料。這或許是當時人所始料未及的吧！因此這裡的肖像畫若論到其藝術價值性，遠不及它僅僅作為提供「文獻」參考的價值而已（圖1–3）。

除了作為捐獻教會之外，此時的富商們亦喜愛為自己與愛妻美麗的面容留下永恆的回憶。因此訂件式的商業畫便逐漸興起。有別於捐獻畫中樸拙的形象，接受訂件的肖像畫所必須考慮的範疇更為廣泛：如何在畫中表達人物的身分地位（律師、醫師、有錢的商人、貴婦等等），當然，除了忠實地再現訂件者的儀表特徵之外，對於畫中人物神韻與個性的捕捉也是畫家必須慎重處理的問題。畫面上的構圖經常依據訂件者的要求：畫中主角不但在造形上穿著華麗，常有許多貴重及繁瑣的飾品，因此對於衣飾、材質質感的技巧與表達能力，便成了當時畫家們刻不容緩所應具備的基本技術了。此類肖像畫之構圖基本上分為兩個部分——前景與後景，主要人物的側面像占據了畫面的絕大部分，背景則以模糊不清的遠景陪襯著，似乎，擔心過於複雜的景色，會搶奪了主角光鮮亮麗的風

清晰的模糊

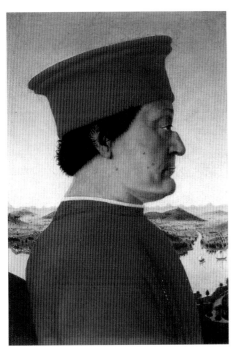 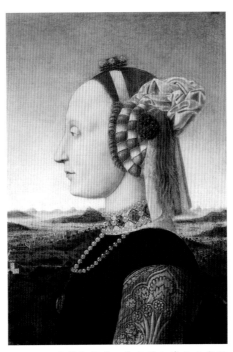

圖 1-4　法蘭契斯卡，烏比諾公爵夫妻畫像 （公爵），1465-70，蛋彩畫，47×33 cm， 義大利佛羅倫斯烏菲茲美術館藏。

圖 1-5　法蘭契斯卡，烏比諾公爵夫妻畫像 （公爵夫人），1465-70，蛋彩畫，47×33 cm， 義大利佛羅倫斯烏菲茲美術館藏。

采。如皮耶洛・德拉・法蘭契斯卡 (Piero della Francesca, c.1416–1492) 的 【烏比諾公爵夫妻畫像】（圖 1-4、1-5）。因此一幅精美肖像畫的製作， 不但耗時費工，並且為畫家們展示基本功夫與特殊技巧的最佳表現場所， 當然所費不菲。因此肖像畫的製作，儼然成為當時畫家主要的生計來源 之一。

圖 1-6　吉蘭戴歐，老人與孫子，1480，蛋彩、木板，63×46 cm，法國巴黎羅浮宮
美術館藏。

在如此商業取向的肖像畫中，【老人與孫子】（圖 1–6）完全沒有當時肖像畫左、右對稱、側面人像，極為制式化的表現手法。相反地，吉蘭戴歐採用極為自然的取景方式——老者與小孩 45 度角，斜面對望的鏡頭，一大、一小的身軀，使整個畫面呈現非常輕鬆、略帶詼諧的效果。

畫家將肌肉與骨骼之間的依存關係精確地表現在老人滿臉風霜的臉龐上、眼角下的皺紋與兩旁顴骨的微微突起處，當然其中最引人注目的就是畫中老者鼻子畸形的肉塊，這裡吉蘭戴歐並沒有試圖將這塊看似缺陷的部分作刻意的掩飾，相反地，他以極為自然、真實的筆觸將其呈現出來，與小孫子天真無邪的臉龐互相映對，形成了饒富趣味的畫面，也許在孩童純真的世界裡，無論爺爺的外表多麼地令人望之卻步，對他們而言依然慈祥可敬。吉蘭戴歐以細緻、縝密的優雅畫風，將兩代之間濃郁的親情作了最忠實、自然的表達。

增加畫面空間感的妙方

在文藝復興時期，當故事的場景為室內時，畫家為了增加內部的空間感與構圖上的協調性，經常會在畫中的一角開設窗口，好讓來自窗外的自然光，成為內部的主要光源。值得注意的是，窗口外的景色多半為虛無飄渺的遠景，利用這個方式，隱約地提醒我們，畫作中所欲呈現的廣闊的空間感。

清晰的模糊

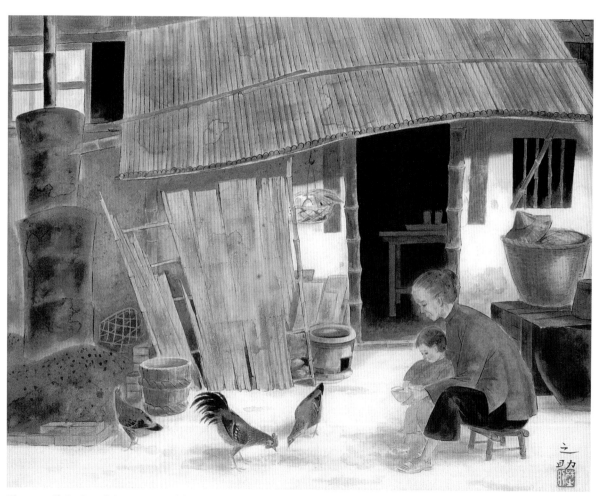

圖 1-7　林之助，暖冬，1956，膠彩、紙，33×41 cm，林通樹先生藏。

無論古今中外，無論時代的變遷，親情永遠是最真誠且永遠不變的

日治時代畫家林之助 (1917–) 的【暖冬】（圖 1–7），以看似尋常無奇的農家生活來詮釋祖孫兩代平凡、卻又貼切真實的親情。畫中的老阿嬤抱著小孫子閒情地坐在自家門庭前餵食家禽。小孫子手裡拿著飼料，怯怯地低著頭，撒嬌似地依偎在老阿嬤身旁。

擅長觀察的林之助，喜好捕捉生活中看似平凡無奇，同時卻又充滿雋永的畫面。

膠彩色澤瑰麗、層次分明的特性，非常適合用來描繪千嬌百媚、細緻優雅的花朵造形和嬌小可愛、豐羽繁瑣的鳥禽。

雖然這幅作品是以寫生的方式呈現，但是由於膠彩本身的裝飾性特色，使得畫中景物較無實物再現的立體感。畫面左邊黑鴉鴉的爐灶，在膠彩的暈染彩繪之下，顯得輕巧而不笨重。畫中上方略嫌誇張的波浪狀屋簷與庭院前散放的農具，趣味中又不失真實地將農舍的自然景致表現出來。

膠彩：最早起源於中國，利用膠質的黏性以參入天然礦物質原料，以達到良好的附著性。像是敦煌的壁畫與帛畫的製作。受到日本統治的影響，昔稱「東洋畫」的膠彩隨之傳入臺灣。早期前輩畫家如陳進、林之助為代表人物。主要題材多為花鳥、靜態人物等。膠彩色澤豔麗，畫工細膩，呈現富貴典雅的氣息。

暈染：國畫技法，用以表現花卉，人物造形。利用兩支畫筆，各自沾著清水與顏料，色彩下筆後，立即以清水筆暈開，如此交錯使用，直到理想的效果為止。此法用於營造畫面深淺不一的層次性，增加畫作物的立體感。

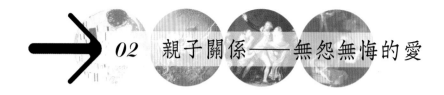

02 親子關係──無怨無悔的愛

　　對子女的管教問題，長久以來一直困擾著為人父母者，尤其當面對耍起小脾氣的孩子，更是令人手足無措。然而，姑且不論他們的子女是任性、撒野不講理、乖巧可愛、令人憐愛或是中規中矩、聽話孝親，父母親對於子女無怨無悔的付出與愛，一直是中外畫家們所歌頌的主題。

　　臺灣膠彩畫重要畫家林之助先生曾於 1943 年以【好日】（圖 2-1）為題，獲得日治時代官方美展最後一屆展覽「府展」特選第一名。畫中情節就如同標題【好日】所述之情境，充滿著溫馨與親子間互動的喜悅：在一個天氣晴朗的日子裡，一對母女前往購置生活所需，畫中跟隨年輕母親上街買菜的小女孩，或許是走累了，或許是吵鬧著要玩具，正耍賴著拉住母親的手不肯前進。這位年輕母親手中挽著菜籃，裡面裝著剛從市場買來的蘿蔔，面色略帶愁容，但卻又無視於女童的吵鬧，不慍不火地繼續往前進。

　　林之助的作品以造形簡潔、用色高雅為特色，畫中主題除了花鳥靜物之外，創作靈感多取自生活，尤其是尋常生活中不經意的小片段、小插曲，看似平靜無波，卻又是最真實的人生寫照。或許這與他在繪畫教學方面總是要求學生從基本的寫生開始磨練的態度有很大的關係。是的，

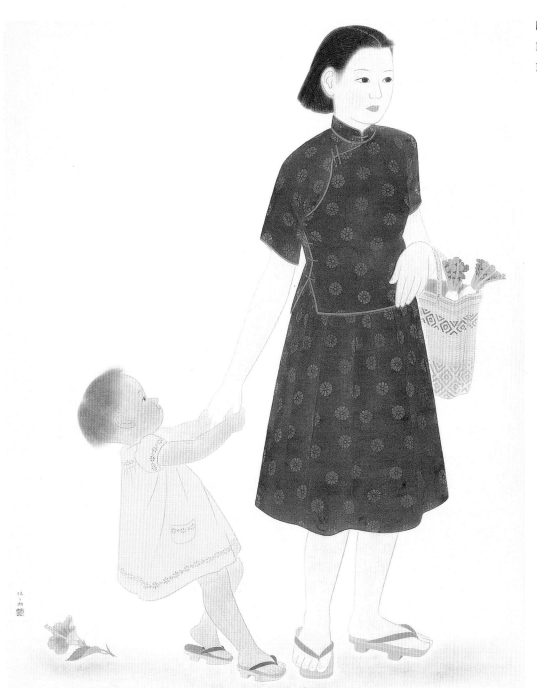

圖 2-1　林之助，好日，1943，膠彩、紙，165× 135 cm，林通樹先生藏。

從「觀察」開始，並且強調除了直接對景的客觀寫生之外，還有依賴自身對藝術敏感度的感覺來表達。

【好日】這幅作品一貫其作畫風格，構圖簡潔明瞭，充滿靜謐之美。沒有背景的畫面更加突顯了整個故事情節的單純性。林之助將一件會發生在每個家庭裡的生活情景，以極為自然的處理手法將它轉變為一幅藝術作品。畫中左下角飄蕩於空中的扶桑花不但豐富了原本設色簡單的畫面，更加強了構圖組織上的嚴密性，可謂達到了畫龍點睛的效果。從畫中母女的穿著：傳統的日式木屐與年輕母親手上挽著的竹編菜籃，可顯而見之 40 年代的臺灣社會仍舊深受日治時代的影響。

我們在十八世紀法國偉大畫家夏丹 (Jean-Baptiste-Siméon Chardin, 1699–1779) 的作品中一樣深刻地感受到藝術家們如何將看似平凡的生活場景轉變為感動人心的雋永畫面。

夏丹以【晚餐前的祈禱】（圖 2-2）將身處於基督教文化薰陶下，每個法國家庭的傳統生活形態——禱告，轉化表達了法國人對孩子的教育態度與期望，以及親子之間溢於言表的感情。

十八世紀的法國是洛可可的世紀，當整個藝術界以華鐸 (Jean-Antoine Watteau, 1684–1721)、布歇 (François Boucher, 1703–1770) 為首，充滿著華麗精巧、浪漫不羈的貴族文化時，夏丹卻不追隨這股過於歡樂的萎靡之風。貴族之間追逐情愛的故事，如何也無法成為夏丹作畫的靈感來源，然而看似毫無意義的靜物，反而在他沉靜的心靈裡賦予了無比的哲學意義。從生活出發，靜觀生活點滴的人生觀成為他最主要的藝術創

清晰的模糊

洛可可(Rococo)：十八世紀中葉歐洲盛行的美術風格。強調纖細、輕巧、華麗、繁瑣的裝飾性，喜愛C形、S形，或漩渦形的曲線，以及柔美輕淡的優雅色彩，具女性唯美的傾向；是法國國王路易十五時期的代表風格。其源頭或受中國磁器紋飾的影響，但也是對之前巴洛克風格較偏男性陽剛美學的反動。

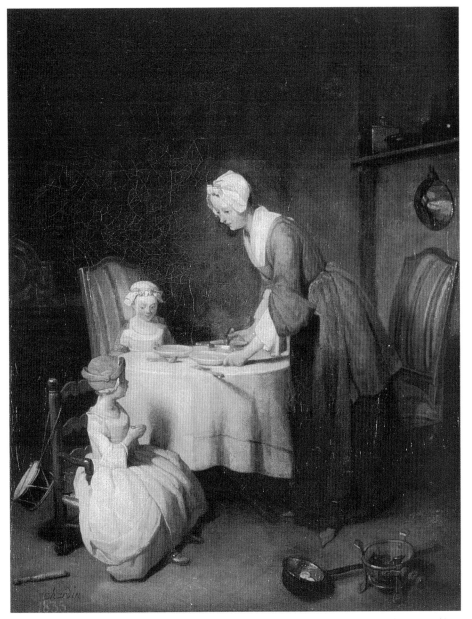

圖 2-2　夏丹，晚餐前的祈禱，1744，油彩、畫布，49.5×38.4 cm，俄羅斯聖彼得堡艾米塔吉博物館藏。

清晰的模糊

荷蘭畫派 (Dutch School)：十七世紀荷蘭繪畫的黃金時期。題材以符合當時中產階級的品味為主，特別偏好日常生活中細微之處的描寫，如家中陳設及靜物，畫中充滿了舒適、靜謐的情趣與怡然自得的人生觀。由於訂購者多來自中產階級以裝飾自家居住為主，故畫幅不大，有別於同一時期其他地區，充滿富麗堂皇氣息的巴洛克風格。

作來源。當然從夏丹的藝術創作表現與理念來看，著實深受上世紀荷蘭畫派的影響，並反映了十八世紀啟蒙運動平實、寧靜、真實、自然的精神。

【晚餐前的祈禱】描述的是一個平凡的法國家庭，在進行晚餐之前，母親不忘叮嚀孩子們感謝賜予我們食物的上帝。畫中人物穿著極為樸實，畫面中央正準備晚餐的中年婦女身著單色暗茶色連身衣裳，配以簡單的藍色圍裙，而餐桌前兩位年幼的稚女亦為普通家居服，未有任何特別裝飾物品的四面牆壁，顯得簡陋陳舊，若從夏丹一貫的作畫風格來看，時下所流行、閃亮討喜的情景與華麗的貴族形象並非他所描繪的對象，因此，畫面上略嫌灰暗的色調處理與來自中下階層的場景反而更能恰如其分地表現出夏丹所欲表現平凡家庭裡應有的靜謐、虔誠的氣氛。畫中兩位女孩似懂非懂地在母親的教導下握緊雙手，面對嚴肅時刻所露出來天真童稚的眼神，更是惹人憐愛。

與夏丹幾乎同一時期的法國著名畫家格赫茲 (Jean-Baptiste Greuze, 1725–1805)，就親子之間的相處模式與教育問題有著深刻且嚴肅的探討。

法國十八世紀啟蒙主義哲學家狄得羅 (Denis Diderot, 1713–1784) 在面對當時講究華麗文藻，繁瑣絢麗的洛可可風，即不以為然，認為過度修飾與浮華的外表，阻礙藝術真正的表現能力，大聲疾呼一切必須回歸自然，唯有回到最初的原點「人們才可以毫無拘束地表現這種活力的情感」。這裡他所指的不僅僅為藝文方面，更涉及了造形藝術與總體的美學觀。因此在一片精緻文雅、美妙浪漫的宮廷文化潮流中，他極力推崇以實際生活情景為題材，以莊重嚴肅的畫面來取代一切風花雪月情境的格

赫茲風格。

　　從 1755 年的【父親為孩子講解聖經】於沙龍展中獲得重大成功後，奠定了格赫茲「訓示畫」風格的基礎，並以此繪製了一連串深具教誨涵義的畫作。【被寵壞的小孩】（圖 2–3），敘述著一位年輕的媽媽，正在餵食小男孩用餐的情景。然而，調皮的男孩並沒有乖乖地坐在餐桌前，而是在一個臨時鋪上白桌巾的矮椅凳上用餐，不專心地一邊吃飯，一邊與一旁的小狗玩耍。顯然地，在重視家庭教育的十八世紀法國社會裡，是無法允許這樣的用餐習慣。如果我們和前一幅【晚餐前的祈禱】相互比較，便可得知，當時的社會對於有家教小孩的管理方式是十分嚴格的。然而，或許是畫中的媽媽實在太年輕、太過寵愛孩子了，雖然在一旁好言相勸地告訴男孩要守規矩，但是不聽話的男孩卻索性拿著吃飯的湯匙，餵食起身旁的小狗。而過於溺愛小孩的媽媽，卻也興致盎然地看著小孩的行為。

　　格赫茲的作品如同夏丹，大多以描繪中產階級的家庭為主要題材，以生活寫實的手法呈現。然而不同於夏丹畫作中的樸實、靜謐，格赫茲畫作中卻散發著一抹感傷的情懷，這是來自洛可可式的表現手法。如同畫中的年輕母親，即使姿態略嫌粗俗，穿著亦不如貴族般的華貴、高雅。然而透過格赫茲細膩的筆觸，仍然成功地襯托出女子輕盈、姣好面容的一面，就如同洛可可風格中淑女們嬌羞的笑容。

　　當然這件作品最主要表現的不是慈祥母親與可愛小男孩的親密親子關係。相反地，這是一幅極具批判意味的作品。格赫茲藉由年輕母親「錯

清晰的模糊

圖 2-3 格赫茲，被寵壞的小孩，1765，油彩、畫布，66.5×56 cm，俄羅斯聖彼得堡艾米塔吉博物館藏。

誤的示範」來闡述受到過度溺愛的小男孩顯得十分任性且不聽話。從當時的社會道德觀念來看，不守禮教兒童的行為是如此地不可愛，令人感到無比厭惡。

　　人與人之間的接觸最早來自於家庭，因此家庭關係從一出生便緊緊地伴隨著我們，既是最親密，也是最長久。對於格赫茲而言，家族成員之間的互動關係與子女對待長輩應有的正確態度，一直是他所欲探討的題材之一。

有詩意的風俗

> 一般說來，一個民族愈文明，愈彬彬有禮，它的風俗習慣也就愈沒有詩意，一切都由於溫和化而軟弱起來了。只有在像下列一些情景發生的時候，自然才能向藝術提供範本，例如父親躺在病床上垂危，兒女們在旁邊嘶發哀嚎，……我不能說這些是好的風俗，我只說這些風俗有詩意……

> ——狄得羅

　　格赫茲透過畫筆來詮釋每個家庭可能遭受到的問題，與彼此之間的相處之道。在【父親的咒罵】（圖2-4）中，藉由父親對兒女們苦心的諄諄教誨，來表達長輩對於親愛子女深切的盼望。【受到教訓的兒子們】（圖2-5）更以戲劇性的表現手法，來闡述子欲養而親不在的失親之痛。透過畫中哀傷之至的子女們，希望藉此喚醒人們孝親的重要。

清晰的模糊

圖 2-4 格赫茲，父親的咒罵，1777，油彩、畫布，130 × 162 cm，法國巴黎羅浮宮美術館藏。

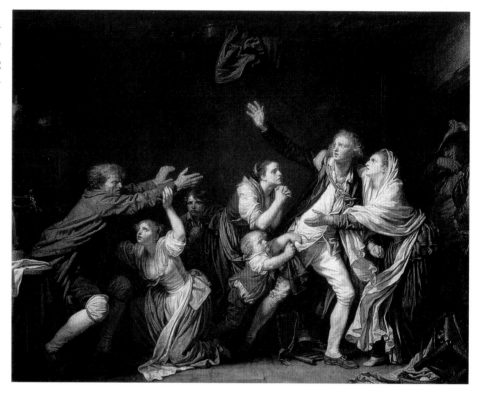

　　繪畫對格赫茲而言，最主要的功用在於強調崇高道德的重要性，並且認為藝術本身就應該賦予某種程度的教育意義，將繪畫視為道德規範與宣傳良好行為的工具。雖然格赫茲對繪畫抱持著如此偉大的理想，但是外界對於格赫茲的評價卻褒貶不一。最主要的原因在於，他為了在畫面上突顯繪畫藝術的道德層面，往往對人物形象與情緒的宣洩，採用誇張及不自然的方式呈現。就像【受到教訓的兒子們】中，面對性命垂危

Photograph by Scala

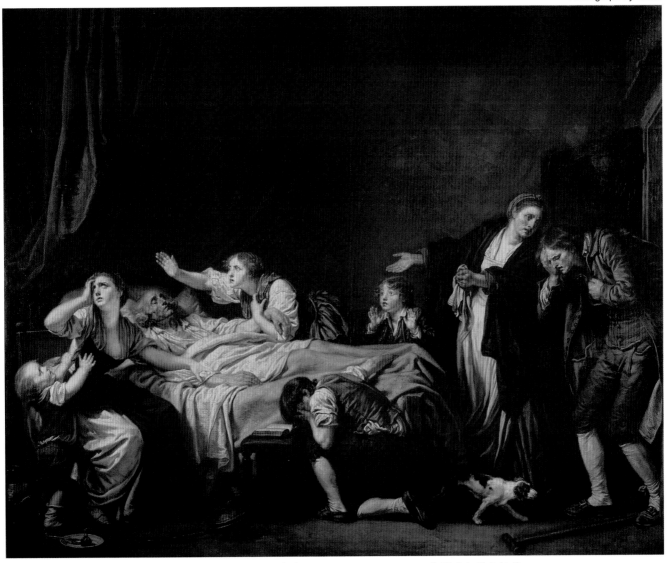

圖 2-5　格赫茲，受到教訓的兒子們，1778，油彩、畫布，130×163 cm，法國巴黎羅浮宮美術館藏。

的老父親，格赫茲為了強化整個情景戲劇性的效果，過於強調子女們悲慟的情緒，如同呼天搶地般地，所有的一舉一動都在畫家悉心布局之下進行，以誇張的肢體動作呈現，因此不免流於教條式的宣傳畫，而少了真情流露的感動。值得注意的是，即使所描繪的主題是如此的嚴肅與哀傷，格赫茲仍舊遵循著洛可可的作畫風格，在誇張的舉手投足之間，仍舊保持著優雅的姿態。

在【中風者】（又名【良好教育的結果】）（圖 2-6）中，年邁的老者躺臥在病床上無法動彈，家族成員圍繞在他身旁，悉心地照料著。然而，畫中人物過於樣板式的描繪手法與格赫茲急於營造「孝親」的構圖方式，如一群人圍繞著老者，有人端湯，有人忙著鋪蓋掉下的棉被，連年幼尚不懂事的稚子，亦列在其中，如此刻意的構圖方式，反而讓整個場景顯得極為刻意而不真實，即使格赫茲筆下的子女們每個人都帶著憂鬱嚴肅的表情，而至孝的心意也應當令人動容，然而當觀者在面對這幅堆砌出來的畫作時，的確很難感同身受地從畫面上獲得共鳴。

雖然格赫茲的作畫風格無法完全歸類為洛可可，並且主題所賦予的陳義過高，所欲表達的親子之愛與洛可可充滿歡樂、追求男女情愛的愉悅氣氛大異其趣。然而，格赫茲筆下人物的優雅姿態、衣服質感的精確描繪、理想化後的美貌和精心設計所烘托出的傷感情懷，卻不難脫離洛可可風情的影子。

然而，這種從生活面出發，以探討人與人之間各種親密關係，無論是愛情、親情為靈感來源的創作取向，隨著新古典主義思潮的興起，不

新古典主義 (Neo-Classicism)：十八、十九世紀拿破崙王朝最具代表性的學院風格，講究完美、永恆、規律、理智的思考，重素描而輕色彩，在畫面上追求如雕刻般的效果；強烈排斥主觀、誇張的藝術表現方式。以拿破崙的宮廷畫家大衛及安格爾最具代表性。

但摒除洛可可風格中為迎合淑女們所喜愛、討喜的圖案與表現方式，如可愛的小狗、花草與華麗的服飾，取而代之的是簡單隆重的線條，單一色塊的構圖，並且在取材方面，也將為賦新辭強說愁的男女情愛與居家生活的「小愛」昇華為國家民族的「大愛」。因此介於兩種風格過渡期的格赫茲亦隨著古典主義大師大衛畫室的興起，而漸漸隱沒在另一波的藝術潮流之中。

古典主義 (Classic-ism)：造形藝術上的古典主義主要意指古希臘羅馬時期的雕刻與建築上的藝術法則。追求永恆、完美、理性、均衡的精神，在文藝復興時期達到鼎盛。十八世紀中葉德國美學家溫克爾曼極力發揚古典精神，十八世紀末期以大衛為首的新古典主義，再度掀起懷古之風。

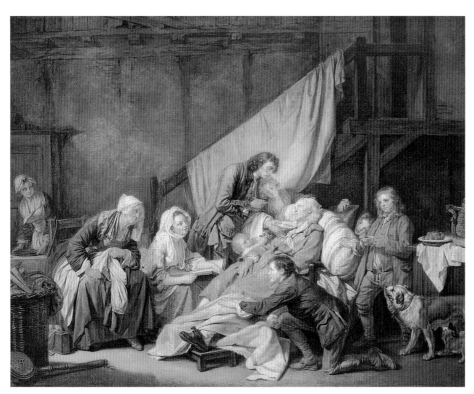

圖 2-6　格赫茲，中風者（又名良好教育的結果），1763，油彩、畫布，115.5 × 146 cm，俄羅斯聖彼得堡艾米塔吉博物館藏。

靜謐之間皆是美

　　盛行於荷蘭十七世紀的荷蘭小畫派畫風，有別於當時認為藝術作品應當具有時代與教育意義的價值觀。這種以對生活敏銳的觀察力為基礎，捕捉生活中最自然、最不引人注意的情節作為創作靈感來源的風俗畫，長久以來一直被以《聖經》、神話故事與歷史情節為題材的正統學派視為非正統的。這樣的地位，一直到風俗畫大師維梅爾 (Johannes Vermeer, 1632–1675) 一系列畫作的出現，才慢慢使風俗畫成為獨立畫作的範疇。維梅爾的作品：【倒牛奶的女僕】(圖 2-7)、【讀信的藍衣少婦】(圖 2-8)——不急不徐，從容的生活態度，更能喚起對生命充滿感動、欲表達生活真諦的藝術家的心。

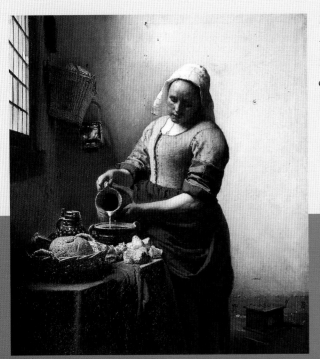

圖 2-7　維梅爾，倒
牛奶的女僕，1658，
油彩、畫布，45.5×41
cm，荷蘭阿姆斯特丹
國立博物館藏。

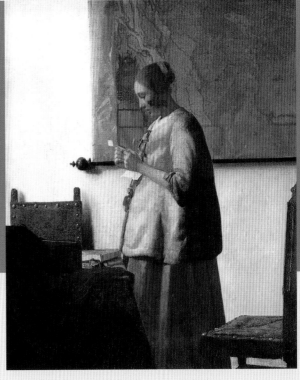

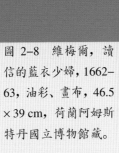

圖 2-8　維梅爾，讀
信的藍衣少婦，1662–
63，油彩、畫布，46.5
×39 cm，荷蘭阿姆斯
特丹國立博物館藏。

清晰的模糊

文人畫：也稱為「士人畫」，是中國繪畫史上一種重要的風格與類型，主要相對於宮廷畫和民間畫。首倡於北宋蘇軾，講究逸筆草草、不求形似，表現心性神韻的筆墨之趣。後來在元代獲得高度發展，成為中國繪畫主流。近代則因內容趨於形式化、空洞化而遭到批評。

　　中國傳統繪畫藝術由於深受文人畫的影響，在題材方面多以附庸風雅的文人畫及水墨山水為主要表現形式。然而在經濟繁華、社會充滿蓬勃朝氣的北宋時期開啟了有別於以往以宮廷貴族為題材，雍容華貴的細緻繪畫風格，出現了有關日常生活的記趣及描述民間尋常百姓風俗民情等充滿生活情趣的風俗畫作。在眾多的題材中，以描寫兒童天真無邪的笑容及快樂的臉龐最受歡迎。典藏於臺北故宮博物院的【秋庭嬰戲圖】（圖 3-1）為北宋末年（大約十一世紀末至十二世紀中期）宮廷畫家蘇漢臣對於描寫兒童遊憩情景的代表佳作。

　　在人工玩具還沒有全面攻占小朋友生活的古代，隨手可得、來自大自然的各種產物，成了當時孩子們生活中的遊戲活動。孩童們根據四季節令的變化所產生的各種植物、花卉，研發出屬於當季的節令遊戲來。

　　【秋庭嬰戲圖】所描述的就是，在棗子盛產的秋季，利用棗子來設計各種不同的童玩。我們看到畫中的姊弟倆，圍著裝飾精緻的圓板凳，正聚精會神地玩著「推棗磨」的遊戲。在畫作右邊的圓板凳上，散落著被冷落的羅盤、小佛塔等玩具。庭院裡放置的兩張凳子與形體嬌小的兩位小朋友形成強烈對比，也無形中增加了畫中的趣味。雖然這是一幅充

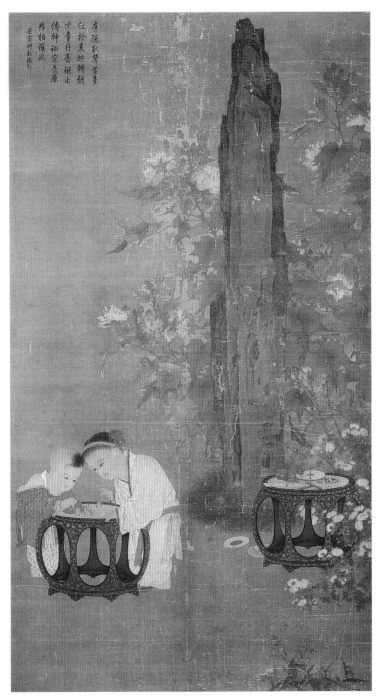

圖 3–1　蘇漢臣，秋庭
嬰戲圖，宋代，絹本設
色，197.5 × 108.7 cm，
臺北故宮博物院藏。

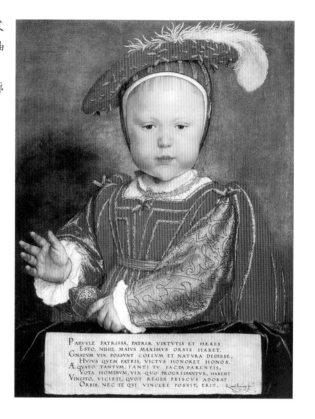

圖 3-2　小霍爾班，艾德華王子，c.1539，油彩，橡木，57×44 cm，美國華盛頓國家畫廊藏。

滿童趣的作品，但是在整個背景的安排上，仍不失傳統中國繪畫對於庭院造景風格的細心描繪，像後景中高聳的石塊在其旁花團錦簇盛開的芙蓉花與一旁嬌羞雛菊的點綴下，更直接點出了淡淡的秋意。

　　有別於複雜的成人世界，兒童之間最主要的溝通方式就是遊戲了。藉由遊戲，他們彼此了解對方的姓名、嗜好與個性。也正藉由遊戲，讓他們跨入了社交的第一步。雖然遊戲是成長過程的重要階段，但是有關

小朋友間互相嬉鬧玩耍的描繪，在西洋美術史中並不多見。經常見到的兒童形象，大多出自於宮廷畫家筆下，無論是正襟危坐地擺出模仿成人的姿勢，或是穿戴整齊，嘗試表現出小大人的模樣等等（圖3-2），雖然令人會心一笑，但是卻無法捕捉出兒童最真實、純真的一面。因此老彼得·布魯格爾 (Pieter Bruegel the Elder, c.1525–1569) 的【兒童遊戲】（圖3-3）不但在題材及表現手法上，都不同於以往過於典型的畫法。

　　畫家深入觀察兒童遊戲的種類與方式，並將小朋友玩樂時快樂、吵鬧、衝突、相互合作、互相體諒等各種人與人之間的互動關係一一重現於畫布，成為描繪兒童遊戲主題中的經典之作。【兒童遊戲】是老布魯格爾最膾炙人口的作品之一。它就如同一本介紹十六世紀法蘭德斯地區兒童遊戲的百科全書。老布魯格爾耐心地畫出了一共有數百位小孩童與八十六種不同的遊戲方式。有趣的是，不少遊戲還一直流傳到今天，如畫面上所描繪的抓鬼、騎馬背、沙包等等。數百年來不知贏得了多少世界各國小朋友的心，豐富了他們的童年。

　　的確，無論古今中外，東方西方，在沒有精緻玩具的時代，兒童對於遊戲的感受應是一致相同，所設計出來的玩法亦大同小異。在這裡我們不難發現許多甚至是自己小時候玩過的遊戲。譬如，房舍涼亭下一群小朋友聚精會神地打陀螺、街道上踩高蹺的小男孩、滾圓圈等，這些我們自小即熟悉的傳統民族遊戲，亦出現在其中。

　　老布魯格爾是法蘭德斯十六世紀重要的風俗畫家代表人物。擅長描繪地方民間的各種節慶活動與生活小品，因此他的作品上經常充滿著熙

法蘭德斯(Flanders)：十六世紀尼德蘭發生革命，國土分裂南北兩部分，北方為荷蘭聯省共和國，南方仍處於西班牙的統治，稱為法蘭德斯，相當於現今的比利時。法蘭德斯因此以天主教為主要信仰，在巴洛克盛行時期，出現了許多巴洛克風格的畫家，如魯本斯、范·戴克。

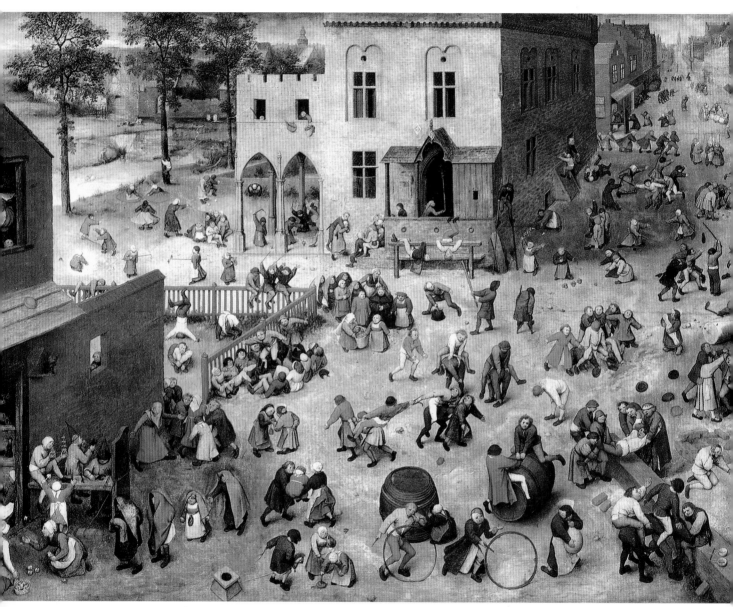

圖 3-3　老彼得‧布魯格爾，兒童遊戲，1560，油彩、木板，118×161 cm，奧地利維也納藝術史博物館藏。

熙攘攘、熱鬧非凡的人群。

在藝術上以義大利為主導的文藝復興時代，風俗畫一向被列為等級較為低俗而不受重視的繪畫種類。然而，地處藝術文明邊陲地帶的法蘭德斯地區，卻因其特殊的文化背景與代代口耳相傳、累積而成的豐富民間故事題材，為當地畫家提供了許多不亞於《聖經》故事所能啟發的創作靈感。

畫中以法蘭德斯十六世紀的小鎮風情為背景，在廣場上一群小孩成群結隊地玩著不同的遊戲。孩童的穿著十分樸實、簡潔，以紅、黃、藍、白單色調為主。人物造形簡單，面部表情並無細膩的描繪，僅僅以簡單的筆觸勾勒出誇張的神情，因此有著漫畫式的趣味感。老布魯格爾巧妙地將看似零零落落分散各處的孩童們繪製於畫面上的右半部，配合著距離右上角消失點的遠近，人物的體積逐一縮小，如此一來便很自然地營造出畫面的空間感。除此之外，畫家在看似分散的孩童群中，隨機式地於衣服上繪以紅色色彩，藉以達到視覺上的統一，因此畫面上雖然人物形象眾多，但是不會因此造成視覺上混亂的感覺。

圖中左上角綠意盎然的樹林、遠處依稀可見的傾斜屋頂及尖頂的哥德式教堂充滿著寧靜與祥和，與畫面右半部熱鬧的街道形成了強烈的對比。老布魯格爾擅於利用冷色系來表現北方冰冷乾燥的特殊氣候，藉由畫面散發著淡淡的北國抒情色彩。

對兒童而言，除了家庭，在他們的生活中，最重要的地方莫過於每天都必須出席的小學了。小學，對很多人來說是一生中最快樂、最沒有

風俗畫(Genre Painting)：以寫實的手法描繪真實人間所發生的各種事情。畫作靈感多來自平淡、閒致的居家生活。雖然此種敘述性的手法自中世紀的手繪插圖中已可見其蹤跡，十六世紀時期尼德蘭地區廣為盛行，然而風俗畫一直到十七世紀的荷蘭才成為真正獨立的繪畫範疇。

哥德式 (Gothic)：希臘、羅馬式的建築全面主宰歐洲數世紀之後，在十二世紀初，法國開始產生一種新的藝術形式，之後擴展至全歐洲，且延續至十五世紀，是中古時期最具代表性的建築風格，即稱哥德式。哥德原是歐洲人對蠻族的稱呼，哥德式有貶抑的意思；但這種以高聳入天的尖拱結構，配合圓花窗及彩色鑲嵌玻璃的建築樣式，已成為中古時代最精彩動人的文化成就。

0
3
快
樂
的
童
年

煩惱的時光。許多人一輩子的摯友，也正是在小學這個時期所建立的感情。它是小朋友建立人際關係與學習如何與人相處的重要起點。當然，在小學的學習階段，不免在同儕間遇到了衝突與挫折，其中有歡樂、也有悲傷。正因為如此，它替我們事先演練了往後面對社會林林總總人、事、物各種狀況時的應變能力，學習如何與人相處，帶給我們許多美好的回憶。

以描繪現實生活為創作靈感來源的畫家來說，孩童們日常生活中的點點滴滴，總是能引起他們無窮的興趣，因此與學童生活息息相關的學校，自然也成為入畫的主要題材之一。其中以描繪現實生活情景見長、荷蘭十七世紀風俗畫家楊．史坦 (Jan Steen, c.1626–1679) 一系列有關「學校」的作品最為膾炙人口。

【鄉村學校】（圖 3–4）的場景位於一所半殘破的鄉村小木屋裡，從裡面的擺設可以輕易地看出，這是一個位於荷蘭偏僻鄉下地方的臨時學校教室。教室內沒有適合所有小孩的課桌椅，只有各式零散的臨時家具。或許，在貧困的鄉下地方，這正是當地居民所捐獻出來的克難式上課場地。不但樹葉都伸入了教室內部，更有趣的是，還於已經一半顯露在外的屋簷結構上掛著鳥籠呢！

在如此困苦的環境中，我們看到的不是愁雲慘霧的情景，相反地，畫家筆下所塑造出的人物形象，展現出無比樂觀、樂天知命的態度。

整個畫面以戴著白色頭巾的老婦人為中心，從她樸素的衣著與認真教導學童的態度，可以得知她是這所小學的教師。圍繞在她身旁的幾位

Photograph by The National Gallery of Scotland

圖3-4　楊・史坦，鄉村學校，c.1670，油彩、畫布，83.8×109.2 cm，英國愛丁堡蘇格蘭國家畫廊藏。

小孩，正專心一志地聽從老師的教導。然而坐在女老師身旁的男教師，意興闌珊地在一旁，完全無視於學童的吵鬧嬉戲，或許對他而言，這一切正當如此。教室內的其他學童們，在老師無暇管教的情況下，居然逕自地在教室裡玩耍起來了。

　　畫面上那位直接跳往桌面上的孩童，正大聲地向老師報告已經在打鬥中扭成一團的同學。另外一角，幾位小女生竊竊私語地分享著生活中的小祕密。不管周遭環境是如何地吵雜，畫面前景中那位倚靠著帽子、早已呼呼大睡進入夢鄉的小男孩，其可愛的模樣，真是讓人又憐又愛。這裡楊・史坦以詼諧風趣的筆觸，把鄉村小學中每一位學童的性格與脾氣，在他細心的觀察下，如實地顯現出來：用功的、頑皮的、懶惰的、不專心的、好打鬥的……，同時卻又十分純真、可愛的一面，活靈活現地呈現在我們的面前。

　　當然，小學的生活也不盡然僅僅是充滿快樂的樂園，在對於過度調皮搗蛋、不用功的小朋友而言，學校自有一套處理方式。因此，體罰在早期的歐洲社會裡還是准許的。尤其對於許多不乖的小朋友來說，體罰仍是一個揮卻不去的可怕夢魘。

　　【鄉村學校】（又名【男校長】）（圖3-5）是楊・史坦同系列中少數描繪哭泣表情的作品。畫中的孩童，或許因為考試成績不理想，或許是在與同學玩鬧中，不小心將作業扯破了，因此即將接受校長的懲罰。老校長手中拿著舀湯用的木湯匙，作為懲罰小孩的工具。雖然這樣小小的木湯匙，並不會造成非常疼痛的感覺，但是，這位即將接受處罰的小男

圖 3-5　楊・史坦，鄉村學校（又名男校長），1665，油彩、畫布，110.5×80.2 cm，愛爾蘭都柏林國家畫廊藏。

孩，已經婆娑滿面，十分傷心地哭泣著。

　　站在男孩身旁的同學們，有的感同身受，亦緊縮眉頭，作出痛苦的表情，如同是自己接受拍打似的；有的滿臉疑惑地看著哭泣的同學，無法體會即將面臨處罰的恐懼感；有的乾脆將臉埋入書中，完全置之度外；或者以一副冷漠的表情，默默地靜觀一切。這件作品最成功的地方在於對畫中每一位孩童在面對自己同學受到責難委屈哭泣時，所顯現出的反應，藉以說明孩童之間彼此的親疏關係。並對畫中小孩的個性，進行了極為深刻且適切的描寫。

　　楊‧史坦的作品中很少出現人們生活的陰暗面，即使是在貧窮困苦的環境裡，他還是僅呈現人生的光明面與勇往直前、樂觀進取的精神。這或許和一直積極向上、對生命充滿希望的荷蘭民族性有關吧！

　　30 年代的臺灣仍處於農業社會，放牛是許多鄉下孩童每天首要的課後作業，也是兒時玩伴們最佳的交流時光。尤其在物質缺乏的鄉村裡，濕淥淥的水稻田與芭蕉葉便成為小朋友現成的遊樂場，而溫和、善解人意的水牛對於無力購買玩具，貧困的放牛牧童而言，在慘澹的童年歲月中，另增添了幾許溫暖的色彩。

　　臺灣重要前輩雕塑家黃土水 (1895–1930) 先生發表於 1930 年的【水牛群像】（圖 3-6），將這種屬於許多人童年記憶，早期臺灣農業社會的特殊「放牛文化」，以寫實又不落俗套的方式呈現在我們的面前。

　　儘管島國的陽光熾熱惱人，全身赤裸的牧童們也僅有斗笠遮陽，然而黃土水刀筆下所呈現的不是消極淒苦的悲情訴求，及對貧困環境的抗

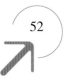

圖 3-6　黃土水，水牛群像，1930，石膏、浮雕，250×555 cm，臺北中山堂藏。

議與不滿。畢竟純真童顏的歡笑才是兒童世界所追尋的。浮雕作品的左
方牧童正頑皮地把玩著斗笠，看他不亦樂乎的模樣，似乎忘卻了世間所
有的煩惱。然而右下方充滿稚氣的幼童，正溫柔地撫摸著小牛，惺惺相
惜的模樣，真是令人不禁莞爾微笑。

清晰的模糊

> 沒有剎那即是永恆，生死相許的激情擁抱；沒有閃亮鑽石，豔麗玫瑰
> 的璀璨襯托；一束不知名的小花與一個蜻蜓點水式的吻正說明了平淡
> 中的幸福最是動人……

　　1887 年出生於俄羅斯一個寧靜小鎮的夏卡爾 (Marc Chagall, 1887–1985)，隨著求學與工作很早就遠離故鄉。但是典型的俄羅斯樸實小鎮的東正教教堂，圍著大花巾的村婦，與鄉村生活的點點滴滴，魂縈夢牽地一再出現於夏卡爾的作品之中。

　　從小就對家鄉有著濃郁深刻的迷戀之情的夏卡爾，與畫家本人的猶太血統，和與妻子貝菈之間的深厚愛情，成為其畫作中經常出現的三大主題。

　　如同對家鄉迷戀之情一般，此種執著的個性以充滿夢幻情懷的浪漫筆觸，將兩個年輕人之間，單純潔淨的愛情緩緩地宣洩出來。夏卡爾以幾近童趣的幻想空間來詮釋他與愛妻貝菈之間的愛情宣言──儷人雙影於天空中飛翔，就如同陷入愛河中雀躍無比的心。在夏卡爾以愛情為主題的作品中，畫家以「空中飛翔，飄飄欲仙」的畫面來表達心中無比的喜悅之情（圖 4–1）。

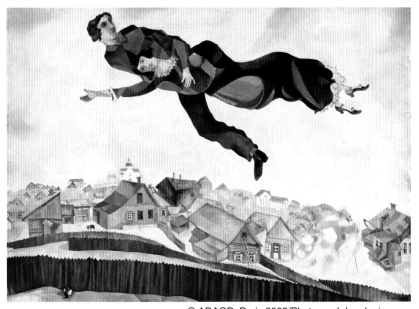

© ADAGP, Paris 2005/Photograph by akg-images

圖 4-1　夏卡爾，街上空中的戀人，1914-1918，油彩、畫布，141 × 198 cm，俄羅斯莫斯科國立特列季亞科夫畫廊藏。

我來唱一首歌，祝妳生日快樂！

　　【生日】（圖 4-2）創作於畫家自法國留學回來之際，夏卡爾正以迫切不耐的心奔向久違女友貝菈的身旁，濃情蜜意地獻上深情的吻。就如同他一貫的創作風格，畫中的夏卡爾誇張地以極度彎曲的脖子與騰空而飛的身軀，來表達其熾熱的心是如何地不耐現實生活中緩慢的時空。

　　夏卡爾的作品風格是超現實主義的，但有別於同為超現實主義大師的達利 (Salvador Dalí, 1904–1989)、馬格利特 (René Magritte, 1898–1967)（圖 4-3）、基里訶 (Giorgio de Chirico, 1888–1978)，夏卡爾的表現方式是直接的，是單純的，撤除超現實主義所經常賦予神祕、繁瑣與深奧的

超現實主義(Surrealism)：蛻變自達達主義的一支。1924及1929年，法國作家布魯東先後發表「超現實主義者宣言」，主張潛意識的領域，如夢境、幻覺、本能，才是創作最真實且不絕的泉源；否定文藝反映現實生活的表象，強調內心世界的真實展現。思想深受佛洛依德精神分析學之影響。

清晰的模糊

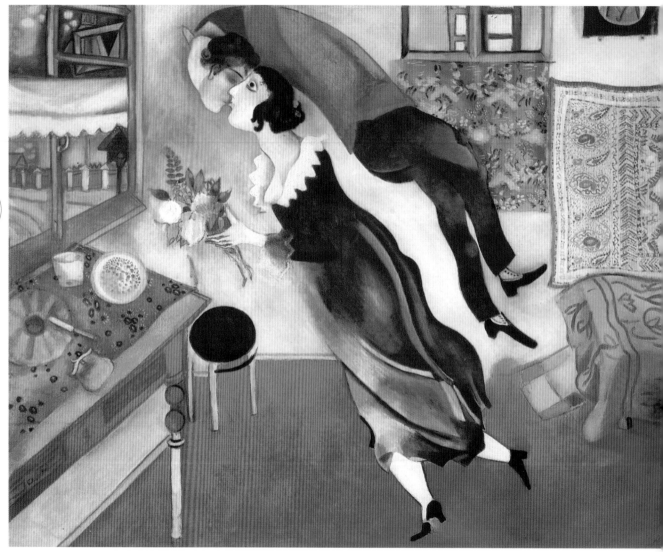

圖4-2 夏卡爾，生日，1915，油彩、厚紙板，80.5×99.5 cm，美國紐約現代美術館藏。

© ADAGP, Paris 200

色彩。人與人之間所感受的快樂、悲傷、歡喜、憂愁都在夏卡爾輕快的筆觸之下毫無保留地表現出來。

　　畫中的場景為傳統的俄羅斯家庭擺飾：畫面上右側懸掛於床鋪上方，花花綠綠的壁毯與床罩是寒冷北方不可或缺的重要擺飾，整個畫面以紅色與灰色系作為上下區分的依據，這使得畫面在熱情洋溢之中又不流於浮誇。

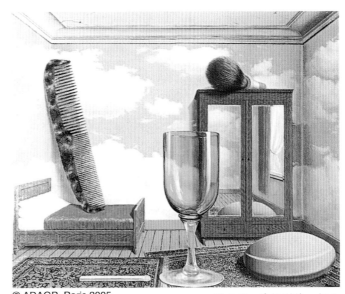

© ADAGP, Paris 2005

圖4-3　馬格利特，個人價值，1951-52，油彩、畫布，80×100 cm，私人收藏。

　　夏卡爾以透明水彩般的描寫方式，使得畫中的所有物體就如同男女主角般輕如薄紗，桌椅以非寫實的描繪方式呈現，更適切地呼應著這一對沉醉於愛河中飄然的身軀，如此一來原本看似不合常理的情景，反而更加貼切地呈現出畫家所欲表達的整體情緒。就如同夏卡爾所言：

　　　　表現實物對我而言有如夢魘，我常會推翻既有的目標。倒置的椅子或桌子給我寧靜和滿足的感覺……。我不能全盤破壞，只好試著去改變成規，所以好比我會把頭切下放到不可思議的地方。我之所以不計一切推翻前例，為的是找尋另一真實的層面。(絢爛的愛——夏卡爾訪問記 132)

這或許是夏卡爾作品迷人之處吧！

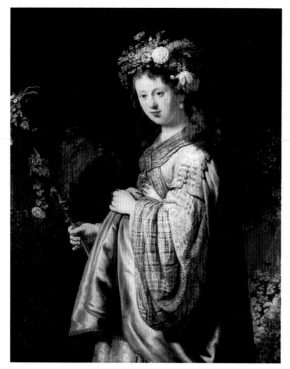

圖 4-4　林布蘭，如芙蘿拉的藝術家夫人，1634，油彩、畫布，125 × 101 cm，俄羅斯聖彼得堡艾米塔吉博物館藏。

清晰的模糊

　　在西洋美術史上經常以夫妻間的愛戀之情作為題材的，非十七世紀荷蘭畫家林布蘭莫屬了。林布蘭的前期創作生涯與其愛妻莎士姬亞(Saskia)有著密不可分的關係，直到莎士姬亞去世之前，在許多林布蘭的畫作中都有她美麗的身影，無論是描寫伉儷情深或是化身為花神的莎士姬亞（圖 4-4），到處見其蹤跡，由此可見林布蘭與妻子濃郁的感情。

　　【和莎士姬亞一起的自畫像】（圖 4-5），創作於林布蘭事業最得意的高峰期。出生貧窮的林布蘭因富貴的愛妻在事業上得以發展，借助她的影響力而進入上流社會交際圈，結識各界人士，拓展賣畫市場。畫中的林布蘭顯得意氣風發，臉上洋溢著自畫像中難得出現的笑容，而這一切的大功臣——依偎一旁的莎士姬亞，亦嬌羞地和丈夫分享著成功的喜悅。

　　在畫面的背景處理上，林布蘭喜用暗色系。人物形象由深邃的景深中慢慢淡出，並予主要人物的臉龐上輔以強光，增加整個畫面的戲劇性效果。荷蘭畫家注重靜物的描寫，對於任何細小的物體都持以耐心慢慢琢磨，就如同本畫中傳統造形的玻璃酒杯、莎士姬亞身上華麗服裝上的紋飾與畫家配戴的劍鞘及當時流行的羽飾的帽子，透過林布蘭細膩的筆觸，如實地呈現在我們面前。

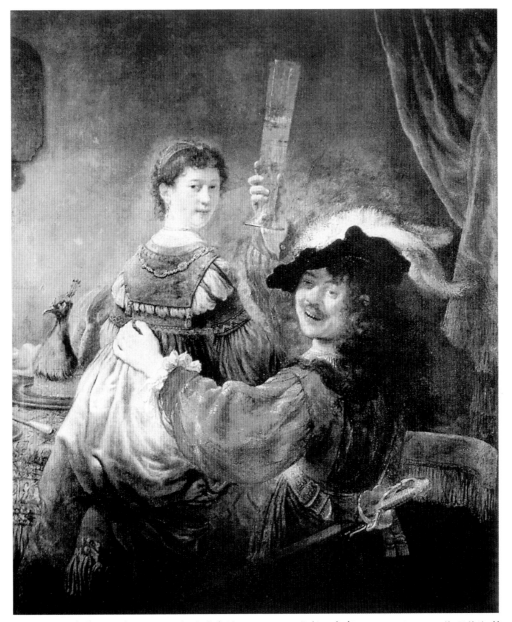

圖 4–5　林布蘭，和莎士姬亞一起的自畫像，c. 1635，油彩、畫布，161×131 cm，德國德勒斯登繪畫陳列館藏。

雖然沒有狂風暴雨般的愛戀，然而靜謐之中，更顯真情

　　如果說在林布蘭與妻子的畫像中無疑地表現了他們之間歡樂、濃郁的愛情，那麼在魯本斯 (Peter Paul Rubens, 1577–1640)【香忍冬樹下的魯本斯和布蘭特】（圖 4-6）中，則完全呈現出另一種風情。

　　魯本斯是巴洛克時期重要的代表畫家，其一生順遂。不但是法蘭德斯著名的外交官，在繪畫上的成就更是當代人物所無法比擬的。其畫風對日後產生了重大的影響。

　　雖然身為法蘭德斯畫家，但是在他的作品中卻顯現出地方傳統繪畫中對細小物體精雕細琢、喜好描繪日常生活情景的風格。魯本斯透過大筆觸的表現手法與色澤鮮豔的紅色色塊，來烘托出畫中人物姿態充滿動感的一面，人物形象裸露且豐腴，表現出極度的官能感受。

　　1609 年【香忍冬樹下的魯本斯和布蘭特】完成於魯本斯與妻子布蘭特 (Isabella Brant) 新婚之際。此時魯本斯的繪畫事業正慢慢地走向高峰。畫中的魯本斯正值壯年，英氣風發的姿態，身旁依偎著嬌羞的新婚妻子。雖然從畫面的構圖上能清楚地感受到事前刻意的安排，顯得過於形式化，不似林布蘭的作品，自然中帶點趣味，不過在魯本斯純熟的技巧與神韻的傳神表達下，此作構成了一幅十分美滿和諧的畫面。

　　若將【香忍冬樹下的魯本斯和布蘭特】和魯本斯其他作品相較，在整體表現手法上，明顯地異於其他題材的作品。魯本斯的畫作多以神話預言故事，或具有歷史意義等「崇高主題」為主。這裡我們看到畫家難

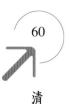

清晰的模糊

圖 4-6　魯本斯，香忍冬樹下的魯本斯和布蘭特，1609-10，油彩、畫布，178×136.5 cm，德國慕尼黑古代美術館藏。

得一見的肖像畫。畫中人物表情寧靜、安詳，摒除魯本斯風格中一貫誇張的肢體動作，與情緒激昂的情感宣洩。在構圖上雖然清晰可見畫家在其他畫中，經常為了強調畫面不平穩感，所採用的斜對角式構圖法——

清晰的模糊

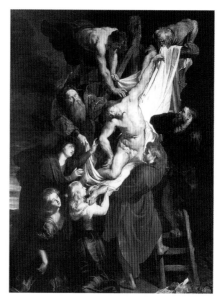

圖 4-7（左） 魯本斯，聖喬治弒殺惡龍，1606–07，油彩、畫布，304×256 cm，西班牙馬德里普拉多美術館藏。

圖 4-8（右） 魯本斯，卸下聖體，1612–14，油彩、橡木，420×310 cm，比利時安特衛普大教堂藏。

刻意不使自己與妻子處於同一水平面上，使自己略為高過妻子的坐姿，但是這裡的「斜對角」並沒有造成畫面欲動、不安的效果。

　　除此之外，紅色的運用是魯本斯畫作中最大的特色之一。而這裡當然也不例外地以紅色色塊來點綴畫面。值得注意的是，妻子裙襬的紅色調不似其他作品，而以極為挑逗視覺的方式呈現，如經典代表作【聖喬治弒殺惡龍】（圖 4-7）中如同火焰般、即將燃燒的豔紅，或是在【卸下聖體】（圖 4-8）中如同耶穌為人類原罪所受的苦難，所流出血般的鮮紅色。在這幅畫中，所有的物體形象都具有清晰的面貌。魯本斯尤其在衣服質感方面，呈現出極為細膩精緻的一面，尤其是年輕妻子衣領上，半透明的蕾絲薄紗與紅色絲質裙襬上因光線照耀所顯現出如珍珠般的光亮表面。夫妻緊緊相握的雙手，鶼鰈情深之情溢於言表。

十五世紀的婚紗照

對於結婚時所拍攝的婚紗照，相信大家都不陌生。然而，經由特殊設計，充滿藝術氣息的「婚紗照」，早就出現在十五世紀，居住在尼德蘭地區的阿諾菲尼商人的訂婚儀式上。

范‧艾克 (Jan van Eyck, 1390–1441) 為尼德蘭地區，北方文藝復興的重要代表人物。雖然身處於文藝復興時代，但由於當地藝術文化來自於中世紀哥德藝術的背景，因此他的作畫風格帶有濃厚的地方色彩。

【阿諾菲尼的訂婚儀式】（圖4–9）是范‧艾克少數以非基督教教義為題材的作品。畫家應邀以見證人的身分，為這場婚禮儀式留下最佳的記錄。訂婚儀式中的男主角為工作於比利時地區的義大利商人喬凡尼‧阿諾菲尼與他年輕的未婚妻喬安娜‧傑娜米。不同於同時期歐洲各地，大致上以《聖經》故事為主要創作題材的文藝復興畫家們，尼德蘭地區對於記載當地民情、市井小民生活情景的風俗畫，長久以來一直占有非常重要的地位。也正由於這種類似記錄性、忠於真實的特性，使得畫面人物造形與景物以十分寫實的手法表現。尤其是對於靜物與日常生活中各種觸目可及、細小繁瑣物品的描繪，其近似工筆畫的縝密畫法，更是令人驚歎不已。這種要求敏銳的觀察力與細膩筆觸的作畫風格，在范‧艾克【阿諾菲尼的訂婚儀式】中得到了最佳的表現。

畫面所呈現的是屋內的一角，如何運用狹小的空間，將所有必備的人、事、物作最清楚的交代，便成了畫家艱難的任務。為了使畫面呈現

北方文藝復興 (the Northern Renaissance)：主要指文藝復興時期，阿爾卑斯山以北，沿海地區的歐陸國家。此地區的藝術傳統承襲自中世紀的晚期哥德風，影響所及，北方畫家們偏愛繁瑣細膩的手法，以精確觀察力與細膩筆觸著稱，然而，同時受到來自南方文藝復興運動的影響，不少北方畫家前往義大利學習新的繪畫手法，並開始重視人體比例、解剖等問題，主要畫家有杜勒、小霍爾班等。

哥德藝術 (Gothic Style; 1280–1515)：主要表現於宗教建築、雕刻與繪畫。哥德式建築外觀裝飾著雕工精細的浮雕，門窗頂部成尖箭狀，內部飾以亮麗多彩彩繪玻璃。高大的尖塔，筆直的建築線條，極具視覺效果。繪畫方面，主要為盛行於十四世紀各公國的國際哥德與晚期哥德風格，其藝術成就為下世紀的尼德蘭與北歐所承襲。

04 平淡中的幸福

63

清晰的模糊

圖 4-9　范‧艾克，阿諾菲尼的訂婚儀式，1434，油彩、橡木，82.2×60 cm，英國倫敦國家畫廊藏。

較寬廣的視野空間，范‧艾克特別在左側牆面上，繪製向外的窗口。利用來自窗外的光線，使得原本暗深色的鏡面因光線反射的作用，產生點點白色，大大地突顯出鏡面的效果。而前景左側雖然沒有繪製窗臺，但是從地板上家居鞋的光亮處，可以想見是來自上方窗口的光源。

穩定畫面的重要中心軸並非前景中的男女主角，而是從天花板上裝飾華麗的銅質吊燈，經過鏡子中間，再穿過紅色家居鞋一直到小狗，其將畫面一分為二。為了不使畫面過於對稱而顯得單調，范‧艾克特別將畫中訂婚儀式中的年輕未婚夫妻，以一前一後的方式，分別置於畫面的左右兩邊。

受到來自中世紀基督教文化的影響，十五世紀的尼德蘭畫家，經常採用隱喻的手法，來說明畫中物體所欲呈現的真正涵義。例如未婚夫輕撫未婚妻的手心向上，代表著訂婚儀式的進行；而佇立在新人中間的小狗，說明著彼此對婚姻的忠貞與愛情；至於散放在畫面左下角前方與後景中床沿下方的家居鞋，則暗示著我們這對新人日後將共同生活在一起。

這件作品最著名的地方在於牆上所懸掛的鏡子，雖然其體積很小，但是卻為整個畫面最引人注目的焦點。鏡子裡繪製著兩個極為微小的人物形象，是應邀前往擔任見證人的年輕男子與畫家本人。而鏡框上秀氣的簽名「1434 年范‧艾克曾於此」，使得專家一致認定【阿諾菲尼的訂婚儀式】不僅僅只是一件絕佳的藝術作品，更是有效的結婚證書。

工筆畫：中國傳統國畫技法之一。以精細的描繪筆觸與顏料層層堆疊，力求畫中物體形象與質感的真實再現。由於工筆畫能成功地表達物體細緻秀美的一面，長期以來深受傳統繪畫的喜愛，如國畫中精緻典雅的花鳥造形、面貌莊重慈祥的佛像與絢麗多彩的膠彩畫。

尼德蘭(Netherlands)：原意為低地，主要是指今天的荷蘭、比利時、盧森堡，和法國東北部的一些地區。由於自由城市的建立與經濟的繁榮，在十五世紀時，這些地區產生了一種高度的人文主義思想，強調現實生活，也形成了特殊的畫派。林布蘭和魯本斯都是代表。

04 平淡中的幸福

65

清晰的模糊

猶大的出現，就如同宣示著世上出現了另一種人際關係
——背叛愛他的人

當猶大暗地率領著羅馬兵於城外迎接耶穌時，耶穌基督曾對猶大說：
「猶大你用親吻來出賣人子嗎?」（路加福音書廿二）

喬托 (Giotto di Bondone, 1267–1337) 在帕度亞 (Padua) 亞連那教堂中所描繪耶穌生平的一系列溼壁畫作中的【猶大之吻】（圖 5-1），已經成了西洋繪畫史上，對於「背叛行為」最經典的畫作之一。

對猶太人來說，見面時的互相親吻，以表示歡迎與友好，為其傳統的見面禮儀。然而，背叛耶穌的門徒猶大，竟利用如此神聖美好的禮節，成為耶穌的死亡之吻。

羅馬王為了置耶穌於死地，派兵到處追殺。然而，他們卻不知耶穌的面貌。因此在金錢的誘惑之下，找到了願意受賄、耶穌十二門徒之一的猶大。在得知耶穌即將帶領門徒進入羅馬城的消息，猶大暗中領著羅馬士兵，前往逮捕耶穌。這件作品描繪正當猶大上前傾身與耶穌親吻時，

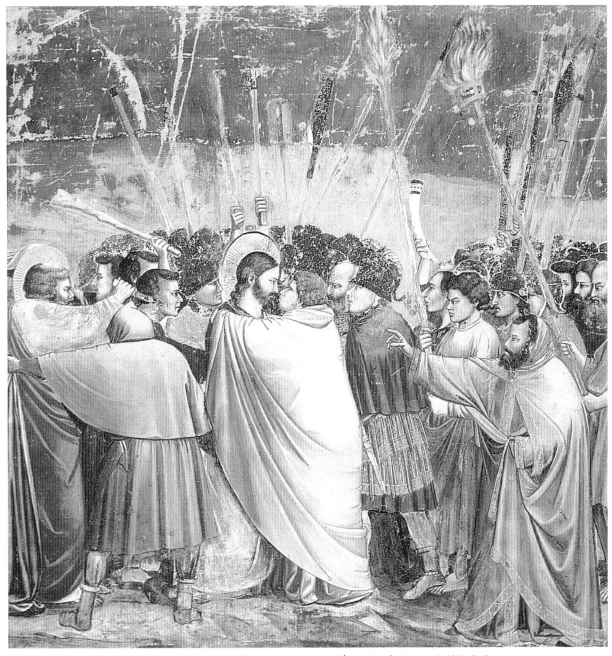

圖 5-1　喬托，猶大之吻，c.1304-06，溼壁畫，200×185 cm，義大利帕度亞的亞連那教堂藏。

羅馬士官長與士兵們蓄勢待發，而位於耶穌前後的兩位門徒亦察覺事有蹊蹺，正奮身跳起欲保護耶穌的場面。喬托刻意地將所有人的行動如同影片停格般，將畫面停滯在捕捉行動前一秒中緊張情景的片刻。此時畫面所呈現的詭異氣氛就如同風雨前的寧靜一般。對於畫中情節緊張氣氛的掌握，完全不同於自中世紀以來平面、缺乏衝突性的呈現手法。我們可以明確地感受到喬托在構圖情節上精湛的表達能力。

在這作品中我們看到前景的中間安排著故事中的兩位主角，耶穌與猶大。畫面中的其他空間擠滿著人群與武器。站在猶大後面的羅馬士兵，各自擁有不同的表情，彷彿，正在竊竊私語地交談著「那就是耶穌」。喬托大膽地在畫面中間使用大片黃色色塊，使得猶大的身軀顯得特別醒目。然而，整個畫作中最經典的部分在於猶大與耶穌目光交會的神情。雖然猶大趨身向前，以黃色的袍子給予耶穌一個熱情的擁抱，然而，他的目光卻是心虛地想要躲開耶穌正氣凜然、直視前方的雙眼。耶和華已經預知這一切無可避免地即將發生。

喬托活躍於十四世紀初葉的佛羅倫斯，擅長表達畫中人物情感與故事情節，對文藝復興時期的繪畫風格有極大的影響力，因此被譽為西洋繪畫之父。尤其在【猶大之吻】這件作品中，簡單的線條、大面積的色塊與畫中人物的豐富表情，如同來自真實人生中的剪影，在一百年後佛羅倫斯早期畫家馬薩奇歐 (Masaccio, 1401–1428) 的作品中，即可感受到他的影響力。

【猶大收到背叛耶穌的賄款】（圖5-2）這件作品敘述的是猶大與共

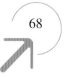

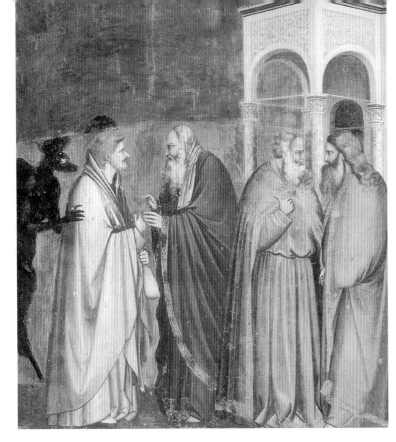

圖 5-2 喬托，猶大收到背叛耶穌的賄款，c. 1304-06，溼壁畫，200 × 185 cm，義大利帕度亞的亞連那教堂藏。

謀者正在進行一項人類史上最大的陰謀——捕捉耶穌。四個竊竊私語的人物占據了整個畫面的空間，畫家僅僅以建築前庭走廊來表示故事的場景位於室外。雖然有別於中世紀對於風景描繪的長期漠視，喬托已經能夠注意到四周景物的自然呈現，然而在這件溼壁畫中，自然景物的描繪仍然略顯簡單，僅以藍色的色調表示。故事主角的猶大在接受了賄款後，正與同謀者商議計畫的進行。而畫面的最左邊站著一個猶如人形的黑色光團緊隨著猶大後面，這裡喬托巧妙地採用了象徵性的表現手法，來說明猶大被邪惡矇蔽的心，就如同受到惡魔撒旦的指示一樣。

拉斐爾前派 (Pre-Raphaelite)：十九世紀中葉一群英國皇家美術學院的學生羅塞提、亨特、米雷等所組織的藝術團體。主張真正的藝術在於「拉斐爾」之前，因此稱之為「拉斐爾前派」。題材多來自於文學故事，如但丁的詩篇〈神曲〉，莎士比亞的《哈姆雷特》。畫中多帶有象徵性的意味。擅長描繪憂鬱嬌柔的女子與浪漫的愛情故事。

從猶大背叛耶穌開始，「背叛」這兩個字，在人類的歷史上，就不斷地上演著同樣的戲碼。人與人之間的關係複雜難解，誠心對待不一定獲得應有的回報，即使是不斷受到人類歌功頌德的愛情，千年以來一直受到真心指數的考驗。愛情與道德如何歸屬？當愛情至上的宣言不見容於現實時，又該如何取捨？對於愛情是一切感覺泉源的洛可可畫家們，與道德權威絕不容許挑戰的拉斐爾前派而言，自有不同的解讀。

給我愛情，其餘免談！無可救藥的洛可可愛情觀

十八世紀的時代是個充滿著歡笑、喜樂的貴族時代。主要原因與龐巴杜夫人個人喜好並大力推廣的洛可可藝術風格有著密不可分的關係。洛可可的出現幾乎席捲了整個上流社會，風靡了無數仕女貴婦們的心。洛可可所呈現的造形風格不但完全契合了精緻華麗的貴族文化，追求快樂、略帶輕浮浪漫的基本精神更成為當時上流社會生活形態的最佳寫照。為了迎合皇室品味，幾位致力於此風格的重要畫家：華鐸、布歇與福拉哥納爾 (Jean-Honoré Fragonard, 1732–1806)，將整個洛可可風潮推上了前所未有的巔峰。

半廢墟的花園裡，矗立著一座代表愛情的愛神邱比特雕像，畫面四周則經常點綴著玫瑰花，在濛濛煙雨的襯托下上演著一場不為社會道德所規範的情色物語——這是洛可可畫風中經常出現的典型「布景」（圖5-3）。或許在大自然芬多精的催化下，浪漫花園裡的神祕角落，儼然成了洛可可作品中描繪已婚男女主角私下約會的最佳所在。

圖 5-3　福拉哥納爾，
愛的進行式，1771-73，
油彩、畫布，317.5×150
cm，美國紐約私人弗立
克美術圖書館。

　　十八世紀的愛情觀是浪漫狂野、不負責任的，在信奉愛情至上的原則之下，世間男女忘卻所有社會道德所附加的束縛，展開了一幕又一幕男女之間的追逐遊戲。洛可可大師福拉哥納爾在他的作品中，對於欲求遷留、覦覬曖昧的情愛關係，給予了最佳的詮釋。這可從一系列的作品，

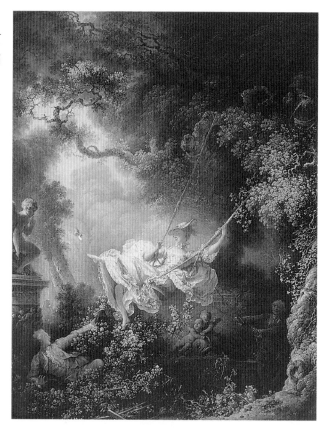

圖 5-4　福拉哥納爾，鞦韆，1767，油彩、畫布，81×64.2 cm，英國倫敦華萊士收藏館藏。

清晰的模糊

【愛的進行式】（圖5-3）、【鞦韆】（圖5-4）、【偷吻】（圖5-5）中，得知福拉哥納爾最細膩、最耐人尋味的風采。

【鞦韆】畫中嬌豔欲滴的年輕女子坐在用樹藤編織而成的鞦韆上，身穿著代表夢幻愛情的粉紅色紗裙，隨著上升飛揚的鞦韆巧妙地將鞋丟向藏有年輕男子的草叢，畫中女子看似不經意的脫落，卻又充滿誘惑的動作，為此幅作品帶來了視覺上無限的遐思。福拉哥納爾以戲劇性的安

排方式來描寫當時盛行老少配婚姻制度下的另類現象：老者於後面辛苦地推動鞦韆，年輕男子好整以暇地以偷窺的角度對應著年輕女子輕揚的小腿，形成了一幅極為諷刺又反映真實人生的畫面。

　　如果說帶有背叛意味的題材在十八世紀的畫家筆下以一種略帶詼諧、諷刺的筆觸呈現，那麼同樣的題材在十九世紀拉斐爾前派的畫家眼中就具備了相當程度的說教意味與道德。拉斐爾前派興起於十九世紀中葉的英國，以恢復文藝復興大師拉斐爾之前的藝術風格為主要宗旨。人

圖 5-5　福拉哥納爾，偷吻，1780，油彩、畫布，45×55 cm，俄羅斯聖彼得堡艾米塔吉博物館藏。

清晰的模糊

圖 5-6 羅塞提，夢見
妻子去世的時候，1871，
油彩、畫布，216×312.4
cm，英國利物浦沃克美
術畫廊藏。

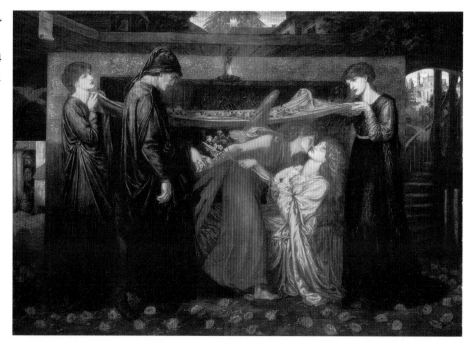

與人之間的複雜情愛關係一直是拉斐爾前派畫家重要的創作靈感來源。
但是不同於洛可可時期以詼諧、輕鬆，甚至略帶輕佻的表現手法來陳述
愛情，此期的畫家筆下的愛戀故事總是多了那麼一抹淡淡的哀愁，或許
是描繪對亡妻無限的思念之情如羅塞提 (Dante Gabriel Rossetti, 1828–
1882) 的【夢見妻子去世的時候】（圖 5-6），亦或許是如同修斯 (Arthur
Hughes, 1832–1915) 的【奧菲利亞】(1852)，在愛恨矛盾之中無法得知解
答而以自殺尋求解脫的淒涼結局。拉斐爾前派畫中女性的愛情似乎是宿
命的、詭異多劫的愛恨交錯。

如果在愛情的國度裡能夠謹守遊戲規則的話，那麼世界上就不會產生許多雋永的詩篇與感人肺腑的動人故事

布朗 (Ford Madox Brown, 1821–1893) 的【邪惡的立點】（圖5-7），敘述一位遊走於道德邊緣、嘗試以危險遊戲帶來刺激感的已婚婦女的婚外情，主要在描述穿著華麗的少婦利用與女兒外出散步的時間與情人會面的情景。相類似的情節有別於洛可可風格中一貫唯美化的處理手法，布朗不但將情夫安排在路邊人行道旁的草叢中，誇張地將其表情描繪成沉醉愛河中的痴心者，並巧妙地在旁邊繪製了一隻表情與其相互輝映的狗，極具諷刺效果。少婦以身上的紅玫瑰來暗示她對於愛情的渴望，與無視身旁的小女兒，全然沉醉於男子愛的宣言的表情來說明一切。

就如同拉斐爾前派所堅持的，藝術作品應該具有相當社教功能的觀點，雖然布朗從來沒有正式加入其組織，但從他為該作品所給予的標題【邪惡的立點】，即可明顯地看出他對於「失真」的愛情所賦予的評價。布朗的創作風格與題材表現手法與拉斐爾前派十分相近，他以帶有一貫的訓示涵義與嚴肅口吻來詮釋對於不忠愛情的題材。

在傳統的觀念裡，有關「背叛」的話題多以女性角色為焦點，如已婚女性的出軌行為，無論是精神上的或是肉體上的，經常為拉斐爾前派作為批判世風日下，人心不古的感歎，或者藉此為例，賦予教導的意義。然而，針對男性的出軌與背叛行徑，並不會特別引起深具嚴格道德觀念的畫家們作為取材對象的興趣。或許這也是一種變相的男女不平等吧！

背叛愛他的人

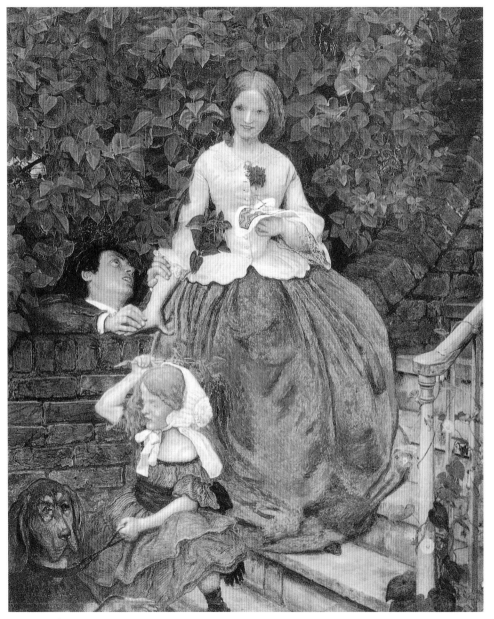

圖5-7　布朗，邪惡的立點，c.1856，水彩、紙，14.3×12.1 cm，英國倫敦泰德英國館藏。

當愛情轉化成痛苦淵源時，也就是該結束的時候了

【請把你的孩子帶走！】（圖 5-8）是布朗少數站在女性角度來說明另一種失真愛情的作品。這幅畫中神情憔悴的女子，在飽受丈夫外遇的煎熬後，終於在精神無法負荷的情況下，激動地對丈夫說：請把你的孩子帶走！當愛情轉化成痛苦淵源時，也就是該結束的時候了。當面對丈夫的不忠實，與其抱著被遺棄的心情，自我煎熬地在家哭泣，不如放下一切束縛，重新面對人生。因此畫中女子的抉擇，或許也是布朗在針對家變發生時，對於受害者賦予同情與對女權的支持吧！

布朗畫中的女性總是以光鮮亮麗的裝扮出現，然而這裡那位遭受背叛的女子形象，卻顯得憔悴不堪。少婦手中抱著仍在襁褓中的嬰孩，為了突出整個事件的主題性與戲劇性效果，她的形體幾乎占滿了整個畫面。然而那位背叛婚姻的男主人，則只能從鏡子上隱約可見的模糊人形中看出。布朗藉此強化兩者之間的強烈對比。

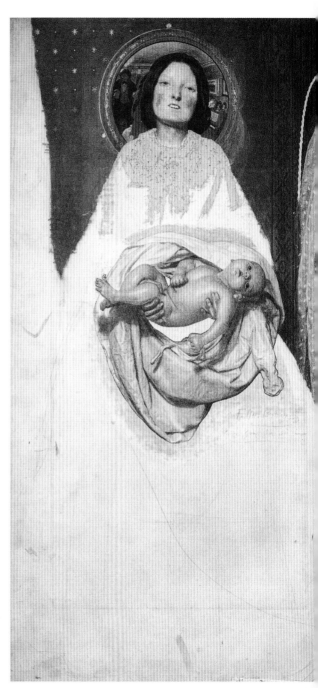

圖 5-8　布朗，請把你的孩子帶走！，1851-92，油彩、畫布，70.5 × 38.1 cm，英國倫敦泰德英國館藏。

鏡中的世界

　　利用鏡子的反射效果來間接呈現畫中物體的用法，經常出現在西洋畫家的作品裡。主要的目的除了增加畫面的趣味性與為畫面營造空間感之外，當然，深謀遠慮的畫家們，喜好運用這個手法，來暗示著畫中主題的真正義涵。如同預先所安排的伏筆一樣，等待著觀賞者去發覺。這樣的表現方式，尤其深受十五、十六世紀的尼德蘭低地畫家們所喜愛。譬如克里斯多 (Petrus Christus, 1410–1473) 的【聖依利葛司與他的工作坊】(圖 5-8)；瑪斯 (Quentin Massys, 1465/66–1530) 的【放債者與他的妻子】(圖 5-9)，都在畫面的角落放置一面凸鏡，藉由鏡中的影像來釋放畫作中的另一個空間與加強故事性。

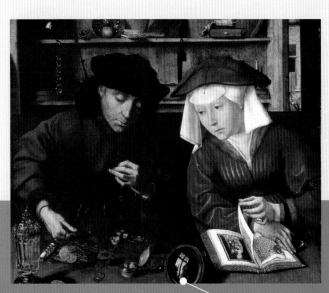

圖 5–10　瑪斯，放債者與他的妻子，1514，油彩、畫板，67×70.5 cm，法國巴黎羅浮宮美術館藏。

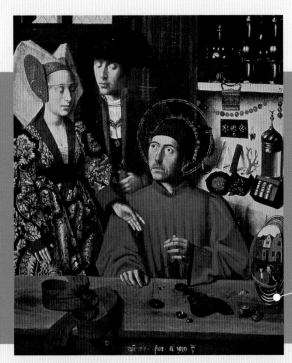

圖 5–9　克里斯多，聖依利葛司與他的工作坊，1449，油彩、木板，100.1×85.8 cm，美國紐約大都會美術館藏。

在沒有愛情的基礎上，因雙方利益而結合的婚姻，終究導
向不幸的結果

　　霍加斯 (William Hogarth, 1697–1764)，英國十八世紀重要的肖像畫
家及藝術理論作家。早期以創作諷刺畫為主，其創作靈感多來自於當時
社會普遍存在的現象與時事，如【選舉餐會】(圖 6–1 ～ 2)、【賄選】(1754)

清晰的模糊

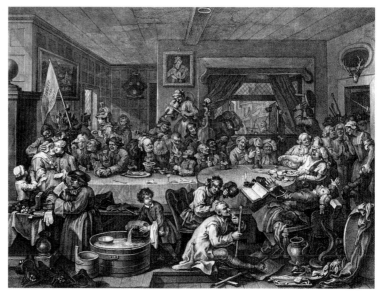

圖 6–1–1　霍加斯，選
舉餐會，1755，版畫，
英國倫敦美術公會藏。

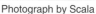

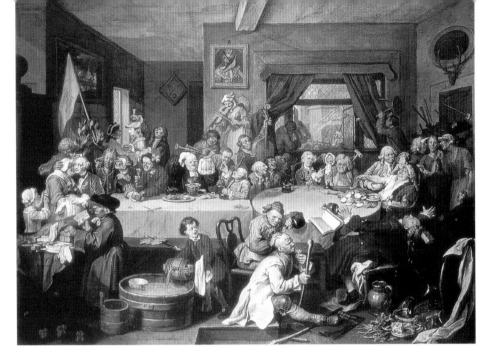

圖 6-1-2 霍加斯，選舉餐會，1754，油彩、畫布，100×127 cm，英國倫敦約翰索內爵士博物館藏。

等等，作品風格一針見血，具有強烈的批判意味。

　　【流行的婚姻：婚後篇】（圖 6-2）為霍加斯此系列中的重要代表作之一。主要以當時普遍存在、不合常理的社會現象為探討內容：在沒有愛情的基礎上，因雙方利益而結合的婚姻，終究導向不幸的結果。

　　這是一個主題式的系列性作品，畫作內容依事件發展分為「婚約」、「早餐」、「訪庸醫」、「伯爵夫人的早起」、「伯爵之死和伯爵夫人之死」六個部分。主要敘述因家財用盡而沒落潦倒的貴族，為了維持龐大的支出，於是與擁有財富卻沒有貴族等級的富商子女聯姻。

　　系列畫中的第二幅：【流行的婚姻：婚後篇】，直接點出了整件系列作品的主要內容，充滿著諷刺的意味。霍加斯將畫面分為前後兩景，前景為故事的主要場景，分別為男女主角與家中的老管家。女主角仍然身

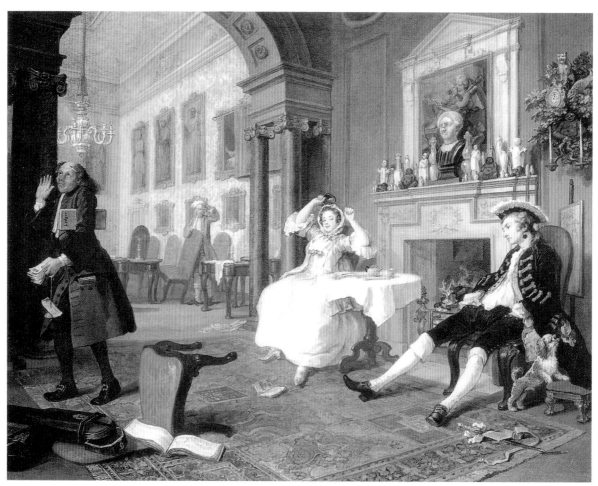

82

清晰的模糊

圖 6-2　霍加斯，流行的婚姻：婚後篇，1743，油彩、畫布，70×91 cm，英國倫敦國家畫廊藏。

著前天晚上的禮服，頭髮蓬鬆的模樣似乎在暗示女主人前晚一夜狂歡之後，不加梳洗，倒頭就睡的狼狽模樣，而散落在客廳地板四周的小提琴、樂譜及斜倒的椅子，更說明了昨夜這裡前來祝賀的賓客盡情玩樂後的景象。位於畫面前景的男主角全身疲憊地癱坐在椅子上，從他身上華麗的外出衣著與仍舊戴在頭上的帽子，可以看出在新婚的慶祝晚宴中，沒有男主角的出席，很顯然地他才剛剛從外面的其他派對中結束回家。畫面的後景部分為接待廳的延續，為了強調畫面前後景的從屬關係，後景部分的描繪遠不及前景部分的細膩與嚴謹。從畫中屋內陳設乍看之下仍顯華麗、氣派，依稀可以想見這是一個傳統式貴族世家的住家：天花板複雜、精細的花樣淺浮雕，介於兩廳之間、充滿古典風味、作為隔間之用的半拱型牆與愛奧尼亞式柱子。然而牆上竟將隱約可見有關福音使者形象的畫作與看似裸女形象圖畫懸掛在同一牆面上，而原本最能顯示家族收藏與品味的壁爐上方的陳列品，卻以殘缺的古羅馬雕像與造形庸俗的小雕像充數，壁爐右上角的掛鐘更是毫無品味地將貓與魚的造形與來自東方的彌勒佛像及若干植物全然不搭調地放置一起，由此可看出這個貴族世家的沒落與完全低落的生活品味。

為了使系列作品帶有幾許的訓示意味，最後這樁沒有愛情基礎的婚姻，歷經了種種出軌、互相欺騙等不光榮的事件後，畫家安排男主角發現女主人不軌的行徑，選擇當時英國上流社會紳士們的處理方式——生死決鬥，來保護自己的名譽。最後男女主角兩敗俱傷，以悲劇結束。也為這場原本就不被看好的婚姻，寫下了最好的註腳。

圖 6-3　普基廖夫，不相稱的婚姻，1862，油彩、畫布，173×136 cm，俄羅斯莫斯科國立特列季亞科夫畫廊藏。

沒有愛情的婚姻會幸福嗎？

　　同樣訴說不平等婚姻的題材，在十九世紀貧富差異不均的俄羅斯社會中不斷地上演。有別於十八世紀英國社會將婚姻當作是一種利益結合的特殊價值觀，普基廖夫 (Н. В. ПУКИРЕВ〔Vasily Vladimirovich Pukirev〕, 1832–1890) 筆下【不相稱的婚姻】（圖 6–3），更是直接揭露出年輕新娘對於老少配的不願與無奈。

　　俄羅斯藝術自十八世紀中葉在凱薩琳大帝授意下正式成立皇家美術

學院之後，整個藝術創作風格就深受學院派的影響。學院派長久以來堅持以神話故事、《聖經》故事及歷史畫為「偉大」創作主題的作風，卻因陳義過高及無法表達社會真實面的聲浪下，逐漸地形成了另一種帶有批判意味的批判現實主義風格。其作畫的靈感來源多以忠實報導當時處於社會陰暗角落，弱勢族群困苦的生活與充滿無奈的宿命為主。

　　普基廖夫的【不相稱的婚姻】無疑是為當時不合理的婚姻狀況作了最為深刻的批判。畫面中心是由三人組合而成的穩定三角形構圖，這是典型的學院派作風，強調畫面的穩定性。依據俄羅斯的傳統，婚禮的儀式通常在東正教教堂舉行。一位年過半百的新郎，位於畫的正中間，從他身上所別的勳章，可以得知來自於皇室的貴族階級，顯然以他尊貴的地位與雄厚的經濟能力來換得年輕貌美的妻子。畫面中背對著觀者、年老的神父手上拿著象徵婚姻的信物——戒指，正低頭詢問年輕的女孩是否真心願意與身旁的男子共度一生？年輕的女孩低垂著眼簾不敢正視前方，在這個決定一生命運的時刻，她顯然準備默默地承受這個宿命的安排，但是在面對答案的時候，她畢竟猶豫了，周遭的人正屏氣凝神地靜待女孩的回答……。

　　背景中的景物，隱沒在畫家深沉的顏料塗抹之中，被簡化了，顯然普基廖夫避免讓東正教教堂中裝飾聖像畫，或富麗堂皇的聖幃奪走了作品中所要訴求的主題性。值得一提的是，普基廖夫成功地運用了光影的明暗效果來突顯整個故事情節的戲劇性效果，引導著觀賞者將所有目光注視於那張焦慮、猶豫不決的臉龐。

花樣年華的女孩，對於婚姻總是存在著許多的幻想與美好的期許。然而當自己的終生幸福和其他外在因素畫上等號時，變調的婚姻進行曲，便不再迷人與令人嚮往……

　　十九世紀初期的俄羅斯，由於工商業的發達，在社會上產生了一批擁有財富的新興富人階級。相對地，昔日授封於彼得大帝而生活無慮的貴族階級們，在富不過三代的咒語下，到了十九世紀逐漸出現了敗壞家產的後裔子弟。因此，這個時期的社會，無形中形成了另一番景象：有錢的暴發戶與貧困的貴族們的諷刺對比。而此種有趣的景象，為藝文界帶來了許多創作的靈感，尤其是對於富商平民與貴族子弟之間利益輸送、互取所需的交易，更引起許多畫家的興趣。然而，任何一樁交易，輸家總是那一顆顆可憐的待嫁女兒心，一齣又一齣的愛情悲劇與不幸婚姻也因此而產生。

　　社會寫實畫家斐多托夫 (П. А. Федотов〔Pavel Andreevich Fedotov〕, 1815–1852) 在【少校求婚】（圖6-4）中，娓娓道出無自主權的女孩在面對父母親權威的無奈與嫁非所愛的徬徨心境。

　　畫中的景象如同戲劇舞臺般的布景，整個主題的高潮安排在畫作的正中間。畫面左右兩邊略顯突出的桌角，提醒著我們室內空間的範圍。穿著雪白禮服、盛裝打扮的女主角，彷彿是在期待著一場隆重的約會。是的，這是一場經由媒妁之言的相親。所有的家族成員都為著這場攸關家族日後是否能夠晉升上流社會與提高社會聲望的重要會面而引頸期

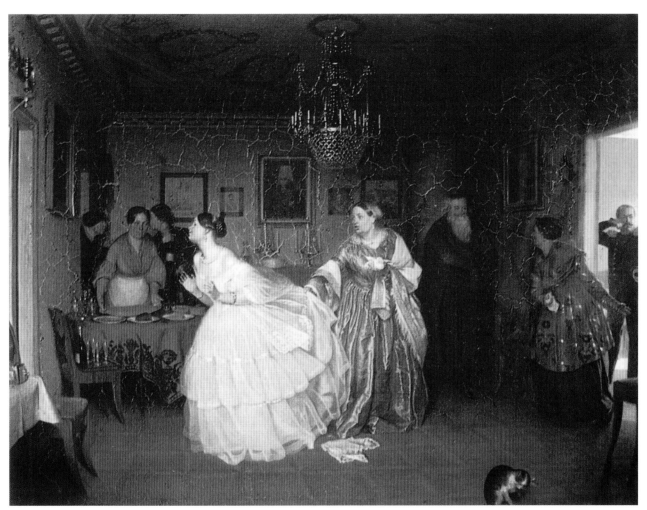

圖 6-4　斐多托夫，少校求婚，c.1851，油彩、畫布，58.3×75.4 cm，俄羅斯莫斯科國立特列季亞科夫畫廊藏。

盼。

　　整個畫面分為三個部分：由左側退居畫面後景，幾乎與畫面同色調，隱沒於背景中的僕人們；位於畫面正中間的母女；與右側男主人、媒婆與提親者。價值不菲的琉璃吊燈與壁爐上的銀質燈架，寬廣的居家（自畫面看來為川堂式的大樓房），這一切都在提醒著我們這裡居住著生活優渥的貴族家庭。然而，因經商致富的暴發戶女主人全身金光閃爍，故作貴婦般的打扮，則顯得庸俗不堪。

　　然而重要的時刻來臨了，女僕們還在忙碌地做最後的準備。招待廳右方的入口出現了軍職的少校身影，在後方強光的照耀下顯得特別突出。有別於意料中應有的歡迎儀式，傷心欲絕的女孩，帶著幾許的任性與不耐，頭也不回地往另一個房間衝去。顯然地，突兀的行為引起在場者一連串的反應。母親當場斥喝，捉住裙襬的一角，試圖制止女兒的失禮，位居畫面一角的媒人馬上趨身向前要求解釋，軍官極度不滿的情緒溢於言表……。

　　斐多托夫以慣有幽默中帶有諷刺的筆觸，為這個紛紛擾擾的十九世紀時期，衍生的各種奇怪的社會現象，做了最忠實、最貼切的報導。其中包括如【貴族的早餐】（圖6-5）、【一次再一次】等影射沒落貴族的生活情景。筆鋒犀利、一針見血的創作風格，為後來以描寫實況為職志的畫家們開啟了社會批判主義的先河。

　　十九世紀的德意志在統一全德國的口號與革命、戰亂的影響之下，社會亦顯得紛擾不安。這個時期也出現了不少關懷社會，以現實生活為

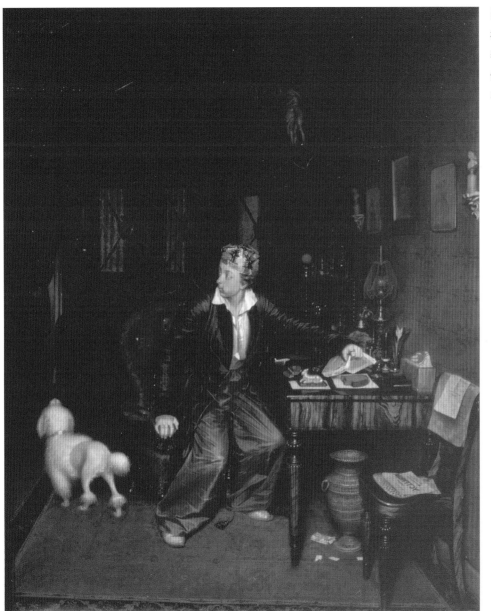

圖 6-5　斐多托夫，貴
族的早餐，1849–50，油
彩、畫布，51×42 cm，
俄羅斯莫斯科國立特列
季亞科夫畫廊藏。

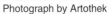
Photograph by Artothek

創作題材的現實主義風格畫家，透過畫筆，敘述著大時代下人民生活的林林總總。他們的作品充滿著濃厚的日耳曼民族風格。

在這股現實主義的風潮下，萊勃爾 (Wilhelm Leibl, 1844–1900) 為當時德國畫壇中最主要的代表人物。萊勃爾的作品充滿著對地方鄉土人情的關懷，雖然許多題材取自於生活並不特別富裕的農村生活，然而他卻不刻意強調鄉下生活貧窮、困苦的一面。相反地，畫家以自然紀實的筆法，默默地記錄著農民純樸與樂天知命的心境。畫中人物形象真實而不虛假，這使得萊勃爾的作品充滿著靜謐、知足的美，並同時散發著濃濃的人文氣息（圖 6–6）。這也是萊勃爾現實主義風格與充斥批判意味的俄羅斯現實主義風格最大的不同點吧！

同樣以不相稱婚姻為主題，萊勃爾採用另一種觀察的角度與思維呈現。不似上述俄羅斯批判現實主義畫家們以直接切入主題的方式，將不合宜的組合模式，毫不遮掩地呈現在觀賞者眼中，傳述著受委屈女孩的悲哀。

我們在【不相稱婚姻】（圖 6–7）這幅畫中所看到的是婚後老夫少婦的生活寫照。明顯地，這是一件類似肖像畫的作品。描繪的是居家房舍的一角，少婦穿著傳統德國農村的衣服，從衣著光鮮亮麗的打扮看來，她似乎是嫁了一戶好人家。緊鄰她身旁的家庭大家長——一位已經上了年紀的男人，將手繞過女子的肩膀，似乎在向眾人宣告著他的主權。年輕妻子微微隆起的小腹與略嫌臃腫的身軀，暗示我們她正孕育著小生命。從男主人滿足的笑容看來，一切似乎充滿期待，日子是如此地美好。雖

圖 6-6　萊勃爾，教堂裡的三位女子，1878-81，油彩、木板，113×77 cm，德國漢堡美術館藏。

然年齡差距過大的婚姻，會使得結局看起來有點遺憾，然而透過萊勃爾畫中人物所呈現在我們面前的是，樂天知命的人生觀與一切也不是那麼不美好的生活態度。畢竟，知足就是快樂。

清晰的模糊

圖 6-7 萊勃爾，不
相稱婚姻，1880，油
彩、畫布，76×62 cm，
德國法蘭克福市立美
術館藏。

Photograph by Artothek/Städel Museum, Frankfurt

中國風與十八世紀西歐的居家擺設

　　十七世紀荷蘭的靜物畫中，經常可見來自中國的青花瓷與其他器皿放置一起的畫面。來到十八世紀，除了瓷器之外，此時的歐洲更興起了一股濃濃的中國風尚。或許是異國風情使然，這些飄洋過海的中國物品，十分受到當時人們的喜愛，尤其是瓷器與屏風上所繪製的精巧秀氣的圖紋，如小鳥、小花、嬌小可愛的中國女孩等，與時下所流行的以精緻為最大特色的洛可可風格，有若干異曲同工之妙。中國風尚是如此地深入一般家庭，因此，我們常常可以在十八世紀的畫作中驚見它們的蹤跡。如霍加斯的【流行的婚姻：婚後篇】、布歇【下午茶時間】（圖6-8）中的彌勒佛像與【裝扮】（圖6-9）裡精緻典雅的中國屏風。

圖6-9　布歇，裝扮（又名繫吊襪帶的女人與僕人），1742，油彩、畫布，52.5×66.5 cm，瑞士盧加略湖泰森藏。

圖6-8　布歇，下午茶時間，1739，油彩、畫布，81.5×65.5 cm，法國巴黎羅浮宮美術館藏。

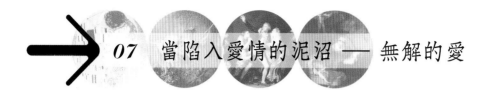

07 當陷入愛情的泥沼 ── 無解的愛

維也納分離派(Vienna Secession; 1897–1939)：1897年一群追求新的藝術表現形式與強烈個人風格的維也納藝術家，所形成的新興團體，成員包括建築師、設計師、畫家等。其風格與表現手法深受當時「新藝術」運動影響，裝飾性強。在繪畫方面，性、愛、女人等充滿爭議性的話題，經常出現在作品中。大膽的構圖與題材，為當時藝術界帶來新的視覺感受。克林姆、席勒為代表畫家。

94

清晰的模糊

身為維也納分離派 (Vienna Secession) 代表人物的克林姆 (Gustav Klimt, 1862–1918)，其作品風格最能表現十九世紀末人們，頹廢式愛情的浪漫情懷。

克林姆，1862 年生於離維也納不遠處一個風景秀麗的郊區，維也納奧地利博物館附屬工藝學校的求學背景，對他日後藝術發展有著重要的影響──紮實的寫實功夫與設計能力。作為維也納分離派代表人物的克林姆，經常以近似平面的方式來處理其畫面物體，喜用華麗、金碧輝煌的色調來襯托畫中大膽裸露身軀之女性所散發出的感官美，在寫實的基礎上所呈現出的抽象線條，是現實與虛擬的組合，這使得克林姆畫中的女性形象擁有無限的想像空間。

就如同克林姆一生豐富的浪漫情史，「女人，性，愛」不僅僅為克林姆主要的生活形態，更為其藝術創作的靈感來源。在克林姆的畫中，女性形象姿態大膽，表現手法充滿了激情與狂熱，激賞者認為他將人類感情最複雜的愛欲部分淋漓盡致地表達出來，而反對他的人卻認為其作品大膽的程度近乎猥褻，甚至因此被稱為「情色畫家」。

兩個糾纏不解的身軀，說明著一場炙熱的愛情正悄悄地展開著……

　　從 1901 年的【朱蒂絲第一】（圖 7-1）開始，在克林姆往後將近十年的創作生涯中，迷濛撲朔的雙眼，若隱若現的軀體，飾以絢爛閃耀的金色，營造出夢幻似真的景象，成了女性形象風格的主要表現手法。這段期間，也正是克林姆創作的高峰時期，大多以男女之間的性愛與近似窺視角度下的女性圖像為主題，創作了一系列的作品。

　　【吻】（圖 7-2）這幅作品為克林姆與其愛人——艾蜜莉的雙人畫像。克林姆以寫實的手法來描繪畫中男女主角的局部——克林姆傾身擁抱艾蜜莉的頭部與艾蜜莉陶醉於性愛漩渦中的臉龐，而其餘部分則以金碧輝煌的大色塊為底色與帶著女性象徵的圖騰點綴其中，看似真實卻又夢幻，這似乎說明著性愛本身虛幻飄渺與捉摸不定的本質。

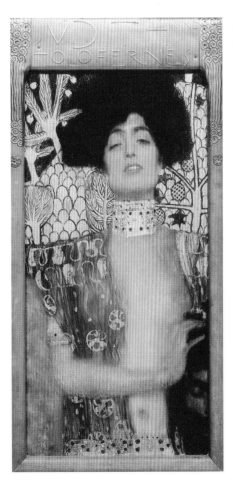

圖 7-1　克林姆，朱蒂絲第一，1901，油彩、畫布，84×42 cm，奧地利維也納國家美術畫廊藏。

07 當陷入愛情的泥沼

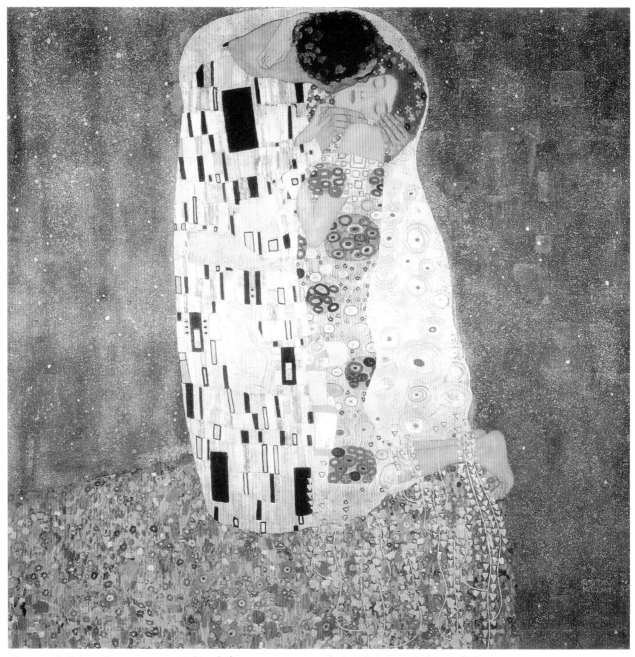

圖 7-2　克林姆，吻，1907-08，油彩、畫布，180×180 cm，奧地利維也納國家美術畫廊藏。

陷入愛情迷幻中的艾蜜莉，在情人雙手擁吻的扶持下，無意識地輕跪在花叢裡。如同星光閃耀的金黃色小圓點，自浩瀚無邊宇宙的深暗色背景，隱約浮現，與前景中大色塊的愛戀圖騰互相輝映。為了使原本近乎平面的畫面，能夠表現出相對的景深與空間感。畫家刻意不將下方的花叢添滿整個前景空間，而在右下角處預留空間。這使得綴滿各色花草所襯托出的浪漫情境，如同浮出於塵世中的花園。而這對情侶摟吻的所在，就如同陷身於俗世的邊緣。

　　象徵性在克林姆的作品中得到很大的發揮，他經常使用性暗示與性象徵的圖案來點綴畫面。在【吻】這幅作品裡，填充著各式密密麻麻、細小瑣碎的圖形，多為帶有寓意的幾何象徵，如長方形、橢圓形、三角形，不斷地重複出現。就如同永無止境的愛欲，不停地延伸、發展著。男子身上代表沉靜、穩重的黑色長方形與白色色塊和艾蜜莉身上說明著青春奔放、熱情洋溢、五彩繽紛的色塊形成了強烈的對比。

若說在克林姆的畫作中所呈現出的是頹廢式的愛情，那麼羅丹的愛情就如同天上人間的情愛般，清新動人

　　克林姆藉由「性」的結合，來說明人類情感深處最緊密、最無法分割的情愫。然而，若談到男女之間深情永誌，纏綿悱惻的情感，在雕刻方面，大概沒有比羅丹 (Auguste Rodin, 1840-1917) 能將人與人之間那種永恆相許、真情不移的愛情詮釋表達得更完美的藝術家了。十九世紀末最偉大的雕刻家羅丹，在其系列作品中經常以歌頌愛情為主題。

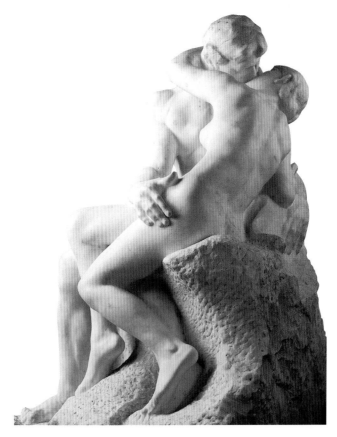

清晰的模糊

圖 7-3 羅丹，吻，1888-98，雕塑、大理石，181.5×112.3×117 cm，法國巴黎羅丹美術館藏。

印象派 (Impressionism)：是西方近代繪畫的開端，起於1863年馬奈【草地上的午餐】因在官辦沙龍中落選，而結合一批年輕藝術家舉行落選展；當中包括莫內【日出·印象】，因一般人看不懂，而嘲諷為印象派。此後，他們以此為名，連續展出八屆，以追求自然中陽光、空氣、水氣的顫動感為目標，結束了之前農業時代「靜」的美學，進入工業時代「動」的美學階段。

在羅丹一系列歌頌愛情、詮釋永恆不渝的愛的作品當中，收藏於巴黎羅丹美術館的【吻】（圖7-3）是最經典的一件。

羅丹雕刻的特色在於擅長運用光、影與雕刻的互相作用。雕刻的表面由一小塊一小塊的面組成，在光源照射下，不同塊面呈現出不同的色調。就如同印象派作品，在光影的作用下，物體表面呈現不同的色彩一

圖 7-4　羅馬市民列隊迎接奧古斯都，9-13 B. C.，浮雕，羅馬奧古斯都和平祭壇。

樣。這樣的創作手法，使得其作品在光線的照耀之下，顯得十分生動且有韻律感，因此有人甚至將羅丹視為印象派的藝術家之列。

其實對於利用光影在雕刻上所產生的效果，早在羅馬時期的浮雕上就已經被注意到了。雕刻家經常利用因光線照射而在衣褶上產生的陰影，與光源在作品身上的反射作用來加強立體感與真實性。如為紀念奧古斯都爭戰高盧與西班牙勝利所興建的和平祭壇 (Ara Pacis) 上的浮雕——【羅馬市民列隊迎接奧古斯都】（圖 7-4），在不同時間的光源照射下，人物形象因光影的轉換，亦產生視覺上不同的變化。

如果說克林姆的【吻】充滿了性欲與熾熱的愛情，那麼羅丹的【吻】則顯出人與人之間，最為崇高、最無一點瑕疵的純真與倘佯在情愛滋潤

下的幸福感。這樣的感受，來自於羅丹一生創作過程中最主要的靈感來源——卡蜜兒——他的學生與模特兒。

　　卡蜜兒原本受教於羅丹門下，是一位頗具天分的女雕刻家，雖然兩人年齡相差懸殊，但卻由師徒關係而轉變為親密愛人。羅丹遲遲不願給予卡蜜兒任何承諾，最後她也因而導致精神分裂，走上自我毀滅一途。然而，也正由於卡蜜兒不求回報，無怨無悔地付出，讓羅丹感受到人類情愛的最高境界。當一個人無私地付出一切時，從她臉上所散發出來的無以倫比的陶然，在溫柔體溫的環繞下，經由軀體自然呈現的姿態，也讓他看到了什麼叫做雋永。因此象徵羅丹與卡蜜兒的【吻】，彷彿一股緩緩流動的暖流，溫存地在兩顆悸動的心之間彼此交流著。

王者之愛——完全自私的占有，無法分享的愛

　　德拉克洛瓦 (Eugène Delacroix, 1798–1863) 早期師承古典主義畫家巴隆・吉漢 (Baron Guerin, 1774–1833)，但是他卻沒有走向古典主義，反而在傑利柯 (Théodore Géricault, 1791–1824) 的影響之下，漸漸出現了浪漫主義的情懷。

　　【薩但那帕路斯之死】（圖 7–5）為德拉克洛瓦的經典之作。畫中敘述著西元七世紀前遭受外敵圍攻的蘇丹王薩但那帕路斯，歷經兩年的奮力抵抗後，終究不敵而即將面臨城池被攻破的命運。這幅畫作就是以此為主題，描述災難來臨的前一刻情景。

　　蘇丹王知道自己無法逃避的宿命，王國即將滅亡，而自己亦隨之葬

浪漫主義 (Romanti-cism)：十八世紀末至十九世紀初的歐洲，尤其是法國，是一個特殊的時代，既有強調理性、道德、規範、群性的新古典主義；也有強調個性、自我、想像、情感的浪漫主義。藝術家孤獨、超凡的獨特心靈，也就是在浪漫主義的烘托下真正成型。在繪畫上，強調豐富、強烈的色彩，以及奔放流動的筆觸造形，和悲劇化、戲劇性的題材。

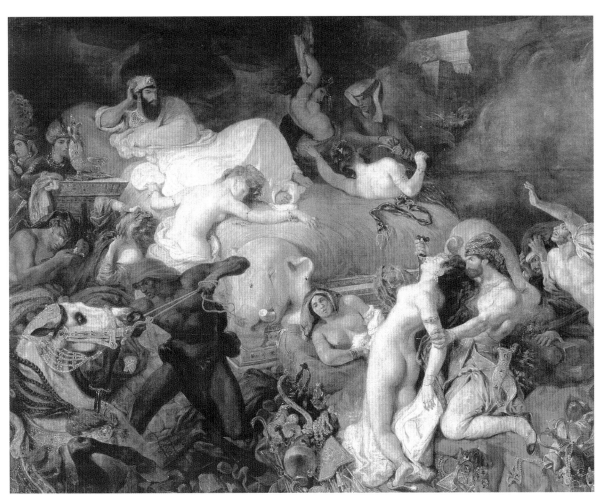

圖 7-5　德拉克洛瓦，薩但那帕路斯之死，1827-28，油彩、畫布，392×496 cm，法國巴黎羅浮宮美術館藏。

身於亂兵之中。為了不讓敵人攻城之後擄掠自己的財富與女人，薩但那帕路斯命令手下將宮中所有的金銀珠寶堆積在他的面前，並且下令將所有的後宮佳麗在他面前一一屠殺。蘇丹王能夠了解，在他身亡之後，這些當年擄獲而來，皮膚白皙的女人，即將進入敵人的懷抱。因此，他決定讓所有曾經心愛的女人們陪著他一起離開人間。

德拉克洛瓦為十九世紀初期浪漫主義的大師，透過他敏感細膩的筆觸，將人與人之間的愛、恨、悲傷、痛苦表現得淋漓盡致，尤其對於畫中人物的情感宣洩與描寫，有其獨到之處，特別擅長歷史傳說的處理。

由於浪漫主義特別強調畫面中所營造的戲劇性效果與衝突性，因此浪漫主義畫家們靈感多來自轟動社會的新聞事件，或是歷史上駭人聽聞的傳說。

德拉克洛瓦的作品經常出現濃厚的異國情懷，就如同【薩但那帕路斯之死】題材所呈現的，黃金打造的各式精緻器皿，與閃亮的珠寶首飾布滿了整個空間。從地上的紅色布幔到床上的紅色床單構成自左上到右下，斜對角線的構圖安排，更加強了畫面的不安感。不同於一般畫作水平線的區分方式，在這個作品中，德拉克洛瓦以斜對角線的方式，將畫面切割為三個部分：左下角僕人與不受羈絆的戰馬們；中景，亦即整件作品的主要情節中心；右上角在暗深色的背景中若隱若現的人體與物體形象，更為畫面增添了一份詭譎的氣氛。

畫面人物以誇張的動作與臉部表情呈現，配合極為鮮豔奪目、明暗強烈對比的色彩配置，彷彿整個畫面為馬兒高亢的嘶鳴、負傷士兵痛苦

的哀嚎、嬪妃們垂死的呻吟所籠罩，充滿著動作與不安。然而，這一切卻又和蘇丹王安詳的面容形成了動靜間的強烈對比。然而過於刻意地營造畫作氣氛與構圖結構，使人產生脫離現實世界的感覺，猶如譁眾取寵，充滿血腥暴力的畫面，而飽受同時期新古典主義風格畫家的強烈批評。

然而，德拉克洛瓦的確將浪漫主義的精神與表現風格，以成熟的技法及畫面的營造，切實地在這幅作品中表露無疑。

而他腳邊已經香消玉殞的屍體，在德拉克洛瓦微妙傳神地描繪下，依稀感受到其肌膚光嫩的質感，與身上猶存的體溫。然而，蘇丹王以一副極為悠閒的態度，欣賞著面對著他的死刑情景，為整個作品中最為經典，也是最引起爭議的部分。尤其當【薩但那帕路斯之死】第一次呈現在眾人面前時，來自社會輿論的話語不斷。最主要的是，當面對如此殘酷的一幕，蘇丹王竟然可以用一種十分悠閒輕鬆的姿態，當作是戲劇情節來觀賞而令人感到驚駭。當然，首先遭受責難的，是德拉克洛瓦對於人性的詮釋及人與人之間關係的解讀，在這裡，呈現出十分的漠然與冷酷。畢竟，即使作為一個王者，在面對此情此景時，也應有屬於人類情感的相對回應吧。

清晰的模糊

賭博，自古以來便與人類的生活形態息息相關。可說是有群聚的地方，就有賭博的行為。在西方的文化裡，小型的三、四好友聚在一起，小額金錢的賭注，就如同休閒娛樂的打牌遊戲，亦不失為人與人互換資訊、交流情感的重要交際方式（圖 8–1）。因此，在繪畫中，經常可以看見以「棋戲」為主題的作品，從十七世紀以風俗畫聞名的荷蘭畫家到二十世紀的塞尚 (Paul Cézanne, 1839–1906)。牌桌，長久以來，成為畫家們詮釋人與人之間交際娛樂的主要題材。

當休憩衍生為具有金錢交易的另類方式時，伴隨而來的

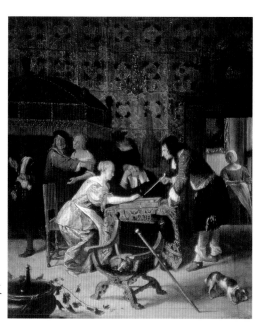

圖 8–1　楊・史坦，棋戲，1667，油彩、畫板，45.5×39 cm，俄羅斯聖彼得堡艾米塔吉博物館藏。

就是以獲取金錢為目的之種種欺騙、狡猾的小動作。利用人性中不勞而獲的貪婪與尋求刺激的心理，因賭博而導致的社會問題長久以來即存在於世界的各個角落，如豪賭之後所造成的財物損失，更甚者，因沉溺賭場而導致妻離子散，家破人亡的悲劇。

卡拉瓦喬 (Caravaggio, 1571–1610) 在【詐術賭牌者】（圖 8-2）的作品中，成功地藉由牌桌與打牌的賭博行為，將人類的貪婪本性與爾虞我詐的神情表露無遺。

以寫實風格手法著名的十七世紀義大利畫家卡拉瓦喬，擅長以光線的明暗對比來營造極具戲劇效果的畫面。由於堅持忠於自然的寫實風格，極力強調現實面與真實生活情景的描繪，因此，過於將宗教題材世俗化的作風，與當時強調宗教人物理想化的理念格格不入，而不為當代人所接受。然而，卡拉瓦喬善於探討人性與人際關係的題材，畫中人物性格的刻劃尤有獨到之處，特別是對於社會中下階層人民生活的描繪，為後代畫家開創了另一種創作題材的可能性。

斜對角線的構圖法，為畫面增加人物的動感。從左下角至右上角為整幅畫作的主軸線，營造出畫面的不平穩感，正是巴洛克風格時期的構圖特色。如同卡拉瓦喬一貫的處理手法，在畫面的一小角作為唯一的光線來源，並藉此形成畫面上強烈的明暗對比，以配合劇情增加戲劇性的效果。

如畫中來自於左前方的強烈光源，主要照射在代表誠實的玩牌者臉上與右邊心懷詭計的男子身上，突顯出這個作品中各說明欺騙與誠實的

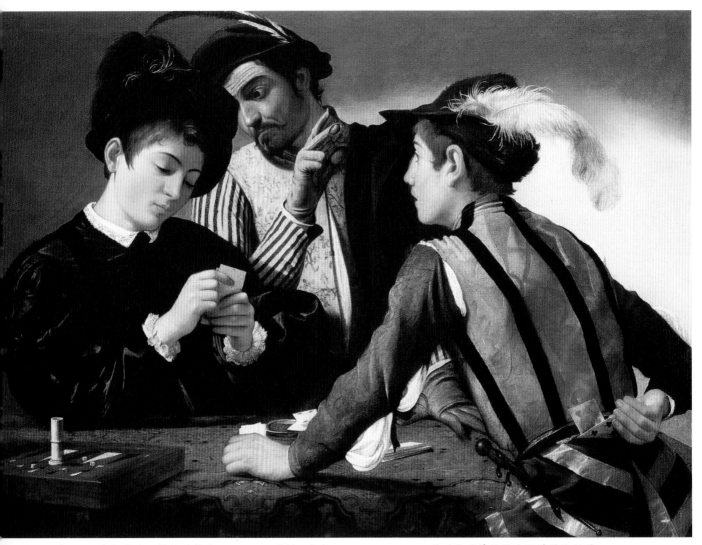

圖 8-2 卡拉瓦喬，詐術賭牌者，c.1594，油彩、畫布，94.2×130.9 cm，美國德州華茲堡金柏莉美術館藏。

兩方。而處於背光面，那位深藏在陰暗角落裡的中年男子，正狡獪地用斜眼偷瞄專心看牌的年輕男子，一手打著手勢，暗示著所見的牌號。然而得知訊息的一方，或許是心虛吧！急忙著要在背後事先偷藏好的牌子上，找出正確的撲克牌。眼神慌張的作弊者、氣定神閒的青年男子與那位奸詐狡獪的老手，在看似平靜的牌桌上，正暗中進行著一場不動聲色的機智戰。

雙眼，可謂是捕捉人物神韻的最佳武器了。在這個作品中，卡拉瓦喬深諳人物個性的捕捉，尤其是狡獪的中年男子神情，堪稱一絕。中年男子的雙眼，在年輕男子黑色帽簷的遮掩下，只顯露出其中一隻圓滾滾的眼睛，似乎要吃下人的感覺。額頭上因睜大眼睛所皺起的紋路，更加強了畫中人物誇張的表情。年輕男子眉清目秀的面容與他在畫中所顯現的個性相互輝映。那位同黨作弊的年輕小伙子六神無主的驚慌表情，說明著他是剛入行不久的生手。

擷取自卡拉瓦喬【詐術賭牌者】的題材與靈感，法國十七世紀知名畫家拉突爾 (Georges de La Tour, 1593–1652)，在少數類似風俗色彩的作品如【玩牌的作弊者】（圖 8–3）中，更深刻地揭露出人與人之間欺騙、不誠實的醜陋面。將人性無知愚昧與欺騙貪婪的一面，透過畫家尖銳的筆觸精彩地表達出來。

拉突爾不但在題材與構圖上深受卡拉瓦喬的影響，更將卡拉瓦喬式的用光哲學作更進一步的發揚。尤其擅長在昏暗的單一色調背景上，以燭光作為唯一的光線來源，烘托整個畫面靜謐、祥和的氣氛，故有「燭

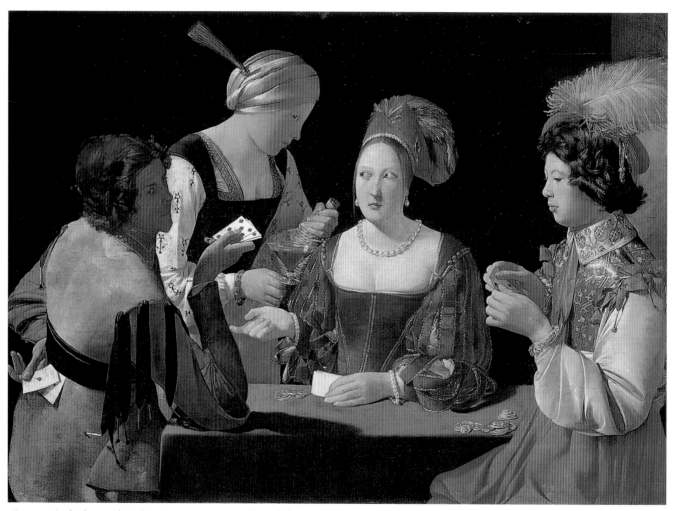

圖 8-3　拉突爾，玩牌的作弊者，1620-40，油彩、畫布，106×146 cm，法國巴黎羅浮宮美術館藏。

光畫家」之稱。

　　出自於拉突爾的【玩牌的作弊者】，為描寫人與人之間爾虞我詐複雜人際關係的經典代表作。如同拉突爾一貫的風格，這幅作品在構圖上以人物造形為主，背景簡化至無任何裝飾的牆面。這是一幅四人所組成的群像畫，畫家將牌局上看似平靜無波，背後卻暗藏玄機、互使動作的情景生動地呈現出來。

　　畫面左邊的男子正將偷偷準備好的撲克牌藏在身後，不動聲色地準備打出一張好牌，正中央穿著華麗的貴婦與一旁服侍的女僕，交頭接耳地商議著。唯一不動聲色的右邊男子，從他前方所堆積的金幣看來，似乎到目前為止是此場牌局的贏家。然而面對著專心看牌的男子，周遭正暗中進行著一場投機、不公平的遊戲。

　　如果說拉突爾畫作人物形象以簡單、單色調為主，那麼在這件猶如舞臺劇般構圖的人物就完全顯現出畫家另一種表現技法，於此拉突爾展現了對於物質質感描繪的功力，尤其在衣錦綢緞的表現與衣飾配件上光感與細節的修飾。藉由強烈明暗對比在畫中人物臉龐與背景所形成的尖銳輪廓線，更增強了所欲表現的戲劇性效果。

　　另一位法國畫家西蒙・烏偉 (Simon Vouet, 1590–1649)，以同樣主題的【算命師】（圖 8-4），再一次地體現了濃濃的卡拉瓦喬畫風。不同於拉突爾與卡拉瓦喬總喜歡以貴公子為揶揄的對象，暗喻著富貴人家子弟的無知與愚蠢，在西蒙・烏偉畫中的受騙者換成了來自中下階級的老百姓。畫中年輕貌美的吉普賽女郎正煞有其事地為中年男子看手相。甜美

圖 8-4　西蒙·烏偉，算命師，1617，油彩、畫布，95×135 cm，義大利羅馬國立古代藝術館巴貝里尼宮藏。

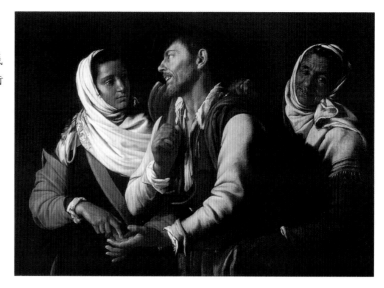

的面貌，的確擄獲了這位純樸男子的注意力。畫面右邊同夥的老嫗，露出得意的笑容，正不急不徐地將手伸入男子口袋中進行偷竊。

女孩紅色調的長袖為略嫌沉悶、單一色調的畫面，提供了一點亮麗的色彩。值得注意的是，無論是拉突爾或者西蒙·烏偉的【算命師】，在題材或是構圖上皆很明顯地受到卡拉瓦喬同一題目作品的影響。

卡拉瓦喬版的【算命師】（圖 8-5）畫中構圖極為簡潔，背景的部分僅僅為單色調的牆面，這是卡拉瓦喬一貫的作畫風格，以便於突顯人物形象。年輕貌美的吉普賽女郎，假借看手相為名，正在為少年郎解釋著未來的命運。

在女算命師甜美的笑容中，隱藏著一絲絲不確定的眼神，似乎心中另有盤算地看著對方。穿著打扮華麗入時的年輕男子，涉世未深的經驗

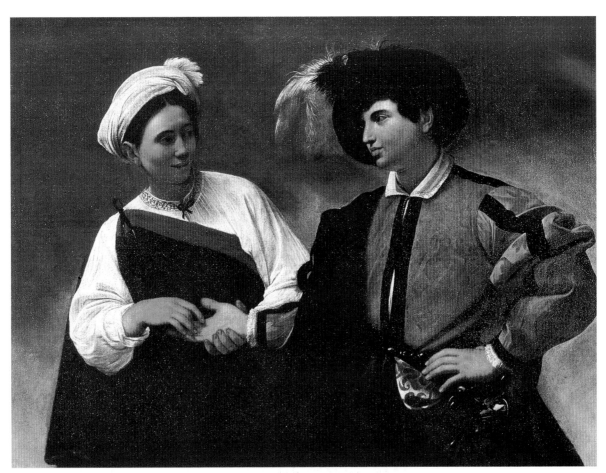

圖 8-5　卡拉瓦喬，算命師，c.1596，油彩、畫布，115×150 cm，義大利羅馬首都山美術館藏。

反映在天真無邪的臉龐上，側著臉專心地聆聽著。然而，緊握著男子手掌的女孩，利用璀璨的笑容吸引男孩注意力的同時，另一隻手，正在慢慢地拔取他手指上昂貴的戒指。

同樣出自於拉突爾的【算命師】（圖 8-6）從畫中男子的穿著，可以看出他是一位出生良好家庭的貴公子，在一群自稱能自手相預知未來的吉普賽人包圍下，慢慢地陷入了預先布置好的圈套。雖然男子心存懷疑，

圖 8-6　拉突爾，算命師，1632-35，油彩、畫布，102×123.5 cm，美國紐約大都會美術館藏。

但是在強大的好奇心與擔憂未來命運的猶豫心情下，半信半疑地將手緩緩伸向老嫗。或許是為了特別突顯老婦人的心地險惡，在拉突爾的筆下她的面容醜惡、身量短小，猶如黑惡魔的化身。整件作品最精彩的地方在於青年男子左右身旁的兩名女子，她們藉用老婦人來分散男子的注意力，並且在同時以目光與同伴們互使眼色，右邊的美麗女子正拿著小刀偷取金錶，而左邊背對著畫面的同伴亦同時地進行著……

拉突爾以人物之間眼神的互相傳遞，來訴說整個故事的情節。局部性的光源在畫中人物面容上所造成的明暗轉換，無形中增加了一股詭譎的氣氛，並襯托出十足的戲劇性效果。布幕式的單一色調背景，成功地突顯出畫作中每一位人物的形象。褐色與暗紅為主要色調，間而點綴衣飾上精細的花邊與複雜的花鳥圖案。紅、白顏料交錯使用強化了畫面的平衡性。

從以上拉突爾的兩幅作品中，我們可以看出其純熟的造形能力與運筆自如的彩繪技法。對於不是以細膩畫風見長的拉突爾來說，整體作品的呈現似乎說明著其多藝的一面。

吉普賽人自古以來總是帶著神祕的色彩到處流浪，自北歐至南歐都有著他們的蹤跡。除了舞蹈、歡笑、樂天知命之外，吉普賽人對於我們而言，還有什麼特別的呢？是身穿五彩繽紛、多層次服飾的佛朗明哥舞者或口中銜著代表愛情的紅色玫瑰花的卡門？還是，從老祖先代代相傳下，充滿詭譎、深不可測的算命術？無論是水晶球、撲克牌或是手相，似乎每一位吉普賽人都是天生的預言家。

然而，直到今天最令人印象深刻，也是吉普賽人長久以來總是擺脫不了的，可能還是狡猾、偷竊的刻板形象。他們經常成群結隊，假借算命之名，在引開上當者的注意力時，靜靜地竊取財物。然而這樣的行徑，在敏感、悉心觀察的畫家眼中，自然地亦成為體現生活情景的重要題材之一。

　　吉普賽男人是不偷竊的，那是女性與小孩的任務。傳統中神祕的算命術，似乎也僅為女性族人的專利。因此，頭罩神祕面紗、手捧水晶球，專心一致地透視著我們未來的，也都是濃眉大眼的吉普賽女郎。

　　當然，濃密的黑髮，深邃的雙眼，吉普賽女郎令人難以忘懷的面貌，總是畫家垂愛的對象。佛羅倫斯畫家波賽西諾 (Boccaccio Boccaccino, 1466–1524/25) 筆下的【吉普賽女郎】（圖 8–7），杏大的雙眼卻帶著幾許憂鬱的眼神，令人不勝憐愛。烏黑捲曲的長髮，隱藏在淺藍色頭巾之下，呈現出她們內斂、樸素的一面。不過，在西洋繪畫史上為人熟知、最典型的吉普賽女郎形象的描繪，莫過於哈爾斯 (Frans Hals, c. 1580–1666) 的【吉普賽女郎】（圖 8–8）中熱情洋溢、豪放開朗、充滿著青春朝氣的年輕女孩了。蓬鬆不加修飾的捲髮，開懷爽朗的笑容，在四處流浪的游牧生活形態中，人世間的紛擾似乎無法干擾到她。哈爾斯擅長人物肖像畫，然而不同於傳統荷蘭畫派細膩瑣碎的作畫風格，哈爾斯以大筆觸的手法，來捕捉人們剎那間不經意的情感表露。因此，其肖像畫中的人物，總是顯得特別真實而自然。

清晰的模糊

Photograph by Scala-courtesy of the Ministero Beni e Att. Culturali

圖 8-7　波賽西諾，吉
普賽女郎，c.1505，油
彩、畫板，24×19 cm，
義大利佛羅倫斯烏菲茲
美術館藏。

圖 8-8　哈爾斯，吉普賽
女郎，1628-30，油彩、
畫布，58×52 cm，法國
巴黎羅浮宮美術館藏。

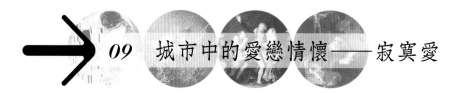

09 城市中的愛戀情懷——寂寞愛

每一顆寂寞的心在深夜的星空下低聲呢喃著⋯⋯

霍伯 (Edward Hopper, 1882–1967) 出生於哈瑪遜河岸典型的中產階級家庭，擅長描寫美國城市建築與農村景致。

有別於 40 年代因戰爭逃難到美國的歐洲大陸畫家所帶來的新潮畫風，身為美國本土畫家的霍伯一直秉持自我的創作理念，以簡明、乾淨的筆觸，冷靜中所堅持的感性思緒，默默地為自己生長的土地，作最忠實的記錄，被視為美國寫實主義的重要代表人物。

寂靜、孤獨、寂寞

不同於機械式的純粹記錄與呆板、無生命的照相寫實，霍伯擅長以類似剪輯的手法，在刻意營造的色彩襯托下，賦予畫面一種主題式的情境。他的作品反映了第二次世界大戰前後與經濟蕭條時期的美國，在苦悶時代下，人與人之間孤獨、寂寞的冷漠關係。

霍伯的作品多以建築景觀為主，因此也被視為景觀畫家。角落——是他經常描繪的場景，畫家以隔絕喧譁城市之下的寂靜一角，來訴說都

清晰的模糊

寫實主義(Realism)：以呈現現實生活情景為訴求，題材多取自中下階層與弱勢團體。強調真實形象的再現，因此畫中人物不帶有理想化的色彩。十七世紀卡拉瓦喬與同時期西班牙畫家的作品中，已經出現了寫實主義的精神，然而，並未形成獨立的藝術風格，一直到十九世紀法國畫家庫爾貝與一系列充滿人文關懷的畫家作品開始，如米勒、柯洛等，寫實主義才正式登上藝術史的舞臺。

照相寫實(Photo-Realism)：照相寫實運動起源於美國，強調以精確的觀察力與絲毫不差的精細筆法，使畫中物如同照片一般逼真、寫實。其精確的程度往往令觀賞者分辨不清真偽。與西畫傳統中經常使用的錯覺手法，有異曲同工之妙。70年代曾流行於臺灣畫壇。

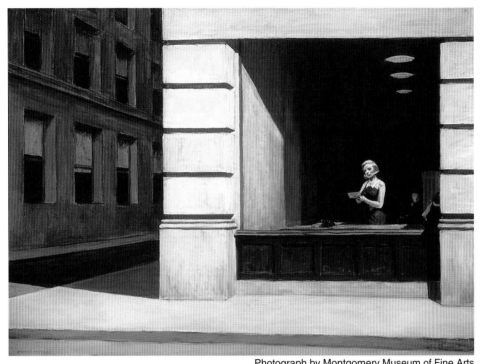

圖 9-1　霍伯，紐約辦公室，1962，油彩、畫布，101.6×139.7 cm，美國阿拉巴馬州蒙哥馬利美術館藏。

Photograph by Montgomery Museum of Fine Arts

會城市下每一顆如同孤島般互相隔離的心（圖 9-1）。

　　【夜鷹】（圖 9-2）的主要場景坐落在寂靜的都會夜晚，四周商店都已打烊，靜謐之中唯有 "PHILLIES" 簡易餐廳仍然營業著。偌大的透明窗戶，隔離了餐廳內人們與空蕩的街道，餐廳內部的陳設極為簡潔，沒有任何一點多餘的擺設。畫中一隅坐著一對男女，若有所思地靜默相對，也許在此時此刻，沉默是最好的相處方式。另一位背對著畫面的男子身影，在光線明暗交接處獨自靜靜地坐著。白色制服的服務員及明亮的淡

Photograph by The Art Institute of Chicago

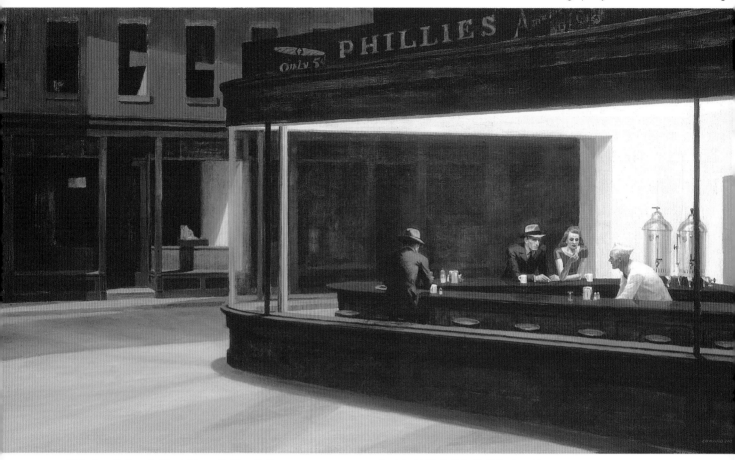

圖 9-2　霍伯，夜鷹，1942，油彩、畫布，84.1×152.4 cm，美國伊利諾州芝加哥藝術中心藏。

　　黃牆面與環繞四周昏暗的吧檯形成了強烈的明暗對比。雖然同處一室，卻如同兩個沒有交集的思緒空間。

　　畫家成功地營造出都會生活中人與人之間的疏離感，就如同畫中的透明玻璃一樣，一切看似如此地真實、明確，同時卻又被一層看不見的藩籬所阻隔著。

藉由大都會五光十色，絢麗繽紛的歡樂景象，來隱喻深藏在閃耀燈光下每一個孤寂、空虛的心靈……

以「紅磨坊」為主題的一系列作品中，我們看到性感動人的舞女，戲院裡光鮮亮麗的名流貴士們與遊走於男人性愛遊戲邊緣的交際花，都在羅特列克 (Henri de Toulouse-Lautrec, 1864–1901) 細緻敏銳的觀察力與大膽直接的筆觸下一一呈現。他的作品為法國世紀末巴黎人紙醉金迷、夜夜笙歌的夜生活景象作了最忠實的記錄。

圖 9–3　羅特列克，煎餅磨坊一角，1892，油彩、紙板，100 × 89.2 cm，美國華盛頓區國家畫廊藏。

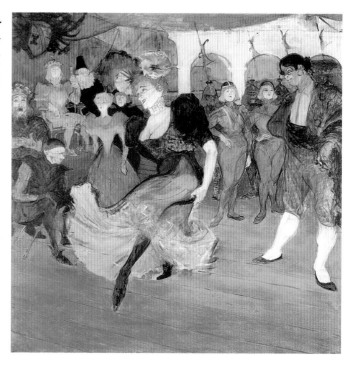

圖 9-4　羅特列克，跳波麗露舞的瑪西兒倫德，1895-96，油彩、畫布，145×149 cm，美國華盛頓區國家畫廊藏。

清晰的模糊

　　也許由於羅特列克本身生理上的缺陷，過度矮小的身軀，使得他在面對歡場上追逐性愛遊戲的男女們，總是以靜默的心觀察，並透過畫筆，生動地詮釋出人與人之間看似親密卻永無交集、極端孤寂的疏離感（圖9-3）。

　　畫中女孩們並沒有高雅的氣質及優雅的姿態。這裡沒有華爾滋，只有極具挑逗人們感官功能的康康舞。羅特列克以俐落簡潔的線條，襯托出紅磨坊舞者熟練、輕佻的舞姿。嬌豔奪目的裙襬，不知眩惑了多少前

來尋歡者的心。以單色線條勾勒出人物形象，輔以大色塊的紅、黃等明亮色彩組織畫面空間，大大地突顯了畫面上人物形象的主題性。最值得一提的是，舞女們在表演波麗露舞時，在誇張姿態的上揚小腿上，黑色絲襪的巧妙運用往往成為整個畫面的中心，頗具視覺效果（圖 9-4）。

　　為了更傳神地表達一個人在獨處時所飄蕩的孤單、寂寞的靈魂，畫家們經常採用其他的輔助品，來增強主題的訴求性。如苦艾酒，幾乎成了苦澀的代名詞。

　　馬奈 (Edouard Manet, 1832–1883) 的【嗜苦艾酒者】（圖 9-5），首先在表現孤單寂寥的主題中出現苦艾酒，成功地塑造獨處時的寂寞心靈。畫中頭戴高禮帽、身披褐色大披肩的青年男子，在空蕩的街頭獨自一人佇立在散發微弱光線的街燈旁。男子目光閒滯地直視左前方，身旁放置著斟滿的苦艾酒。從他身上看似樸素卻又不失格調的穿著，與雖落魄街頭但仍然以酒杯盛酒，不失生活品味的種種作風看來，應該是出身良好的上流階級。為了保持身體重心平穩，男子微微前伸的左腳，與對角線前景中翻倒在地上的深黑色酒瓶，正好相互對映。

　　整體畫面的構圖極為簡潔，畫家巧妙地運用褐色調來作為畫面空間的分割。這裡我們看到前景地板的淺褐色，土牆前座的深褐色與男子身上暗褐、因受光面而隱隱泛出亮光的淡褐。其上半身一小截潔白色的衣領與綠色的苦艾酒杯及杯緣略帶白色的光點，為單色調的畫面製造了些許靈活的色彩。牆壁上灰暗的人影，更加強了其街頭靜謐、孤寂的氣氛。

　　同樣的題目在 1876 年狄嘉 (Edgar Degas, 1834–1917) 所繪製的【嗜

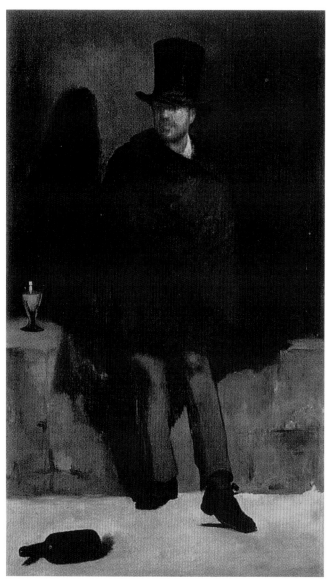

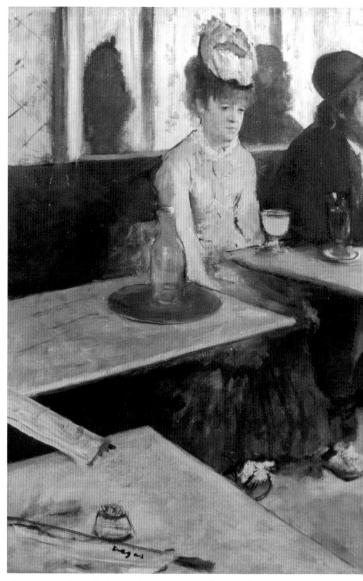

圖 9-5　馬奈，嗜苦艾酒者，1858-59，油彩、畫布，45×26 cm，
丹麥哥本哈根新卡爾斯柏美術館藏。

圖 9-6　狄嘉，嗜苦艾酒者，1876，油彩、畫布，92×68 cm，
法國巴黎奧塞美術館藏。

苦艾酒者】（圖9-6）中再度出現。不同於馬奈單獨一人的形象，在這幅作品中出現了兩位人物，而主要角色亦從男子轉移至女孩身上。除此之外，值得一提的是，在整幅畫面構圖與作品色調的搭配，甚至整幅作品所營造出孤寂、淡淡悲傷的情懷，都能夠明顯地感受到馬奈的【嗜苦艾酒者】的影子。

　　【嗜苦艾酒者】畫中人物為當時著名女演員海倫與馬克西，他們坐在當時印象派畫家經常聚集的 "La Nouvelle Athènes" 咖啡廳裡，馬克西若有所思地抽著煙，畫家並無刻意清晰他的形象，或許在於馬克西僅僅為構圖中的一個背景作用而已。整件作品的重點集中於海倫身上。海倫桌前放著一杯苦艾酒，從旁邊桌上盛酒的空瓶，可以想見女演員或許已經喝了不少。海倫神情黯然地癱坐在椅背上，面對著最後一杯醇酒，或許是酒精催化作用使然，在神經鬆弛的情況下，過於隨性的坐姿，似乎頓時遺忘了女演員舞臺上優雅端莊的形象。狄嘉筆下這位神情落寞的女子，其獨自面對苦艾酒若有所思、沉默不語的形象，成為日後「寂寞芳心」的最佳代言人。

　　畫面以褐色調與苦艾酒近乎慘淡的綠白色為主，色組簡單。畫面構圖極為自然，並不複雜。狄嘉以隨性取景的方式，將主要人物放置在畫面三分之二的右後方，首先映入眼簾的則為造形簡單的餐桌。後景以鏡子方式表現，從鏡內深暗、模糊不清的鏡中男女背影，隱約地暗示著我們咖啡廳內並不明亮的採光。然而鏡子的作用，為原本狹長的畫布，在視覺上增添了幾許寬闊的空間感。

　　【嗜苦艾酒者】畫作名稱，就如同上述所及，已經成為一個固定的代名詞，它說明著人們內心深處孤寂的所在，與期待得到共鳴的深切盼望。現代藝術大師畢卡索 (Pablo Ruiz y Picasso, 1881–1973) 在 1901 年以【嗜苦艾酒者】為名，創作出一系列的作品。

　　充滿傳奇色彩的畢卡索，是人類藝術界的奇葩，在他一生的創作生涯中，不斷地嘗試著各種不同的題材與風格。然而，在其作品中經常可見他對「孤獨、寂寞」感覺的情有獨鍾。

　　畢卡索 1901 年分別以【苦艾酒】（圖 9–7）與【嗜苦艾酒者】（圖 9–8）為名創作了兩幅小型的畫作。在這裡，畢卡索除了承繼馬奈與狄嘉於【嗜苦艾酒者】所欲呈現人們心中孤寂的感覺之外，將構圖中人物的形象加大，使其幾乎充滿整個畫面。如此一來，更加突顯了「人」的自我中心本位及以酒為伴的無奈心情！

　　【苦艾酒】為一張尺幅不大的粉彩畫，畫中人物僅有一人，形態憔悴的女子與一杯盛滿的苦艾酒。整個畫作最引人注目的部分在於設色的構成。畢卡索以色塊來區分畫面，就如同馬奈的【嗜苦艾酒者】中所使用類似的手法。此處畢卡索以不同色階的方式來說明畫中遠近的空間關係。畫面以黃、紫、淺咖啡與泛有微微亮光的淺咖啡四種顏色填滿，它們分別說明了牆面、地板與桌面三個不同的空間。牆面的地方運用黃、紫兩種互補色填滿，並無任何具體的形象，而前景淺咖啡的桌面，則緊接著牆面底。作為桌面，類似地板顏色的淺咖啡色，因為畫面中光源的照射，反射出相對映的光影作為區別。相對於深暗輪廓線在畫作中所賦

圖 9-7　畢卡索，苦艾酒，1901，
木炭、彩色粉筆、樹膠水彩、紙，
65.2 × 49.6 cm，俄羅斯聖彼得堡艾
米塔吉博物館藏。

© Succession Picasso 2005/Photograph
by The State Hermitage Museum, St.
Petersburg

予的特別效果，此處，畢卡索採用深色粉彩筆，勾勒出來的女子形體，
顯得十分突出。

　　如果說以粉彩筆技法所構成的【苦艾酒】僅為草稿形式的小品畫，
那麼同年問世以油彩繪製而成的【嗜苦艾酒者】，就可說是【苦艾酒】的
完整版了。

　　【嗜苦艾酒者】的構圖，很顯然地，在大體的結構上，取自於狄嘉
版的【嗜苦艾酒者】。但相異之處在於畢卡索對於色感的明確呈現與色澤
的表現手法，與狄嘉偏向深暗及不強調人物形象的描繪，有很大的差異。
特別引人注目的是，畢卡索以紫色與橘紅兩種互補的顏色，作為整個畫

清晰的模糊

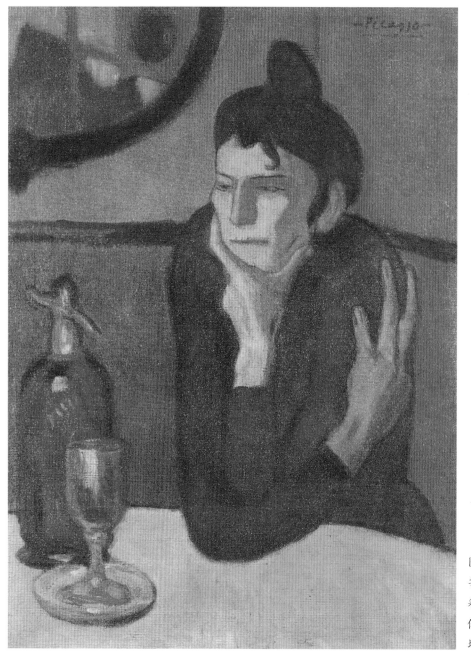

圖 9-8 畢卡索，嗜
苦艾酒者，1901，油
彩、畫布，73×54 cm，
俄羅斯聖彼得堡艾米
塔吉博物館藏。

© Succession Picasso 2005

圖 9-9　米諾維奇 (Valery Milovic, 1960-)，嗜苦艾酒者，2002，壓克力顏料、畫布，25.4×20.3 cm，私人收藏。

© Valery Milovic

面的主要色相，設色十分大膽，就如同畫家一貫的作畫風格。

　　充滿現代感的【嗜苦艾酒者】（圖 9-9）中，有別於前面幾位畫家對於嗜酒者情緒的是──默默地享受著孤單與寂寞，在這件作品中我們看到，畫家刻意強調人物的情感發洩。女孩眨著大眼，激動地訴說心中的苦悶。誇大的螢光色線條與搶眼的寶藍色色塊，使得畫面充滿著裝飾性的風味。

10　都會男女的真情告白

依特拉斯坎文明(Etru-
scan Art)：西元800年
前產生於義大利中部的
依特拉斯坎文化為早期
羅馬文明的源頭之一。
由於實行專制的寡頭政
治，此期在羅馬歷史的
分期上又稱為王政時
期。主要藝術成就來自
於墓穴中豐富的壁畫、
骨灰甕上的雕刻。晚期
（4 B.C. - 1Centuries）
的紅繪瓶畫有很高的藝
術表現。

　　宴饗可說是人與人之間最古老、最經常使用的交際方式，藉由美食與醇酒解開每一顆陌生的心防。在輕鬆悅耳的音樂，迷人的舞姿催化下，漸漸地打開話題，達到社交的第一步。

　　遠從西元前 800 年，位於義大利依特拉斯坎 (Etruscans) 的壁畫上，便可以清楚地看到當時都市社會下人民的生活情景：民族風味的舞蹈，吹奏笛子、豎琴的音樂家與各式各樣娛樂節目，而畫中一角的都會男女們，陶醉在琴聲飛揚的情景中。表演者的角色，經常成為宴會成功與否的重要關鍵。依特拉斯坎文明為後來羅馬文化產生的源頭之一，由於這個地區為當時義大利半島重要的商業中心，多為各自獨立的城邦，因此描寫都會生活情景便成了此時經常可見的主題（圖 10-1）。壁畫的表現手法主要以線條為主，輔以就地取材的朱桃色與赭紅色。雖然線條極為簡單，卻不失流暢性。幾近平面的人物造形，說明著此時藝術表現技巧還停留在非常原始的階段，如同放大自希臘紅繪人體瓶畫中的人物造形（圖 10-2）。

　　然而，最早期藉由特定的理由讓人們聚集一堂，舉行歡樂的派對，可以回溯到古希臘時期慶祝酒神「戴奧尼索斯」的宗教朝拜儀式。經常在這

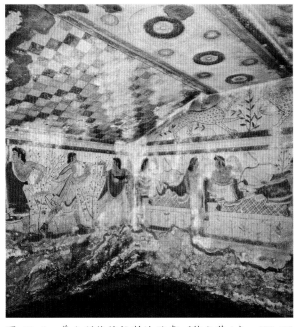

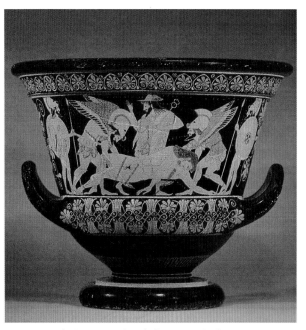

圖 10-1 義大利依特拉斯坎壁畫（豹之墓穴），480-70
B.C.，義大利塔昆尼亞。

圖 10-2 希臘紅繪人體瓶畫中的人物造形，c.515 B.C.，
陶器，高 45.7 cm，美國紐約大都會美術館藏。

一個典禮上，必須舉行盛大的豐盛饗宴與舞會。酒神「戴奧尼索斯」為希
臘神話故事中最貼切人民生活的一個重要神祇。由於祂將種植葡萄與釀
酒的技術傳入人間，為世間帶來了富足與歡樂，為了感念酒神對人類的重
大貢獻，因此便形成了節慶的來由。「酒神節」不但為早期農村生活還沒
有特別休閒娛樂的時代，帶來了民眾們歌舞歡唱，甚至狂歡縱飲的最佳理
由，更為未婚的男女們提供一個表現自己與墜入愛河的最佳契機。

　　對於自文藝復興以來，以嚴肅的宗教畫為主要創作題材的西方傳統

威尼斯畫派 (the Venetian School of Painting)：十五世紀末十六世紀上半葉時期威尼斯繪畫風格。由於遠離羅馬教皇，因此畫風開放自由，充分反映出生活富裕活絡的商業城市、充滿世俗的色彩與盛行歡愉的享樂主義。題材偏愛希臘神話故事，並藉此來表現歡樂的人間世界。衣著華麗，體態豐腴的威尼斯貴婦取代了傳統中神話裡纖細苗條的女神形象。著名畫家有威尼斯畫派開創者喬凡尼・貝里尼，喬爾喬涅與提香。

古典畫家而言，洋溢著豐盛、活潑，可盡情表現畫中人們歡笑的「酒神節」，一直深受大師們的喜愛。西方的美學觀點，自羅馬西賽羅以降，美在於形狀的比例和顏色，成為畫家們奉為圭臬的不變定律。而威尼斯畫派創始者貝里尼 (Giovanni Bellini, 1426–1516) 的【諸神的饗宴】（圖 10-3），正是此種美學觀的最佳體現。

威尼斯位於湛藍、風光綺麗的海岸，陽光照耀反射在建築物上，產生了無比的迷人光彩。在這種充滿色彩的環境下，造就了威尼斯畫家對光、影的獨特感受。畫作上呈現五彩繽紛、豐富豔麗的色澤，如此亦產生了有別於「線條」至上的佛羅倫斯畫派的風格。

這幅畫明顯地分為前後兩個部分：前景為參加酒神祭的人們，後景為典型的威尼斯自然景物。這群沉浸於狂歡中的人物，正在享受節慶過後所帶來的片刻寧靜。身著白色衣裳、並以各種不同顏色的布塊裝飾的美女們，神情自若，毫不羞澀地展現在散亂布幔下所呈現的美麗軀體。右下角那位半裸著身軀，因疲憊不堪而沉睡的女子，在極為放鬆的情形下所呈現的自然姿態，無疑是女性慵懶、嫵媚體形美的完美詮釋，其大膽的表現方式，實為文藝復興時期少有。

這是一件多人群像的作品，作為一件文藝復興時期的古典作品，「統一性」實為畫作最主要關切的部分。如何於構圖上做到在眾多人群同時出現時，卻又不會造成視覺上的凌亂感呢？若我們仔細觀察可得知，這裡畫家成功地運用了「眼神的相互傳遞」與「色彩」來統一畫面。從畫作前景的左邊至右側分別以交錯的方式點綴著白色、藍色與褐色，而這

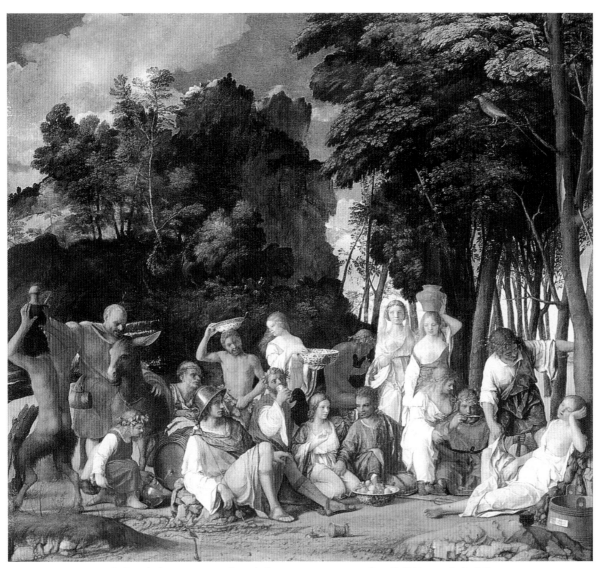

圖 10-3　貝里尼，諸神的饗宴，1514，油彩、畫布，170×188 cm，美國華盛頓區國家畫廊藏。

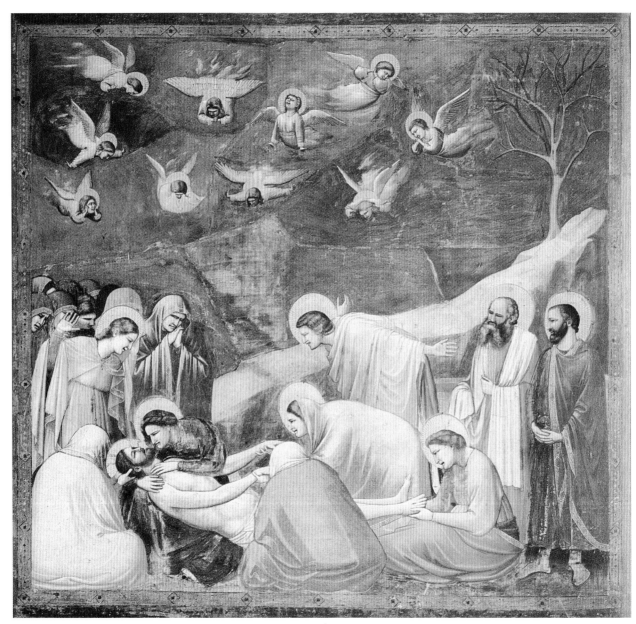

圖 10-4　喬托，哀悼聖殤，1305，溼壁畫，200×185 cm，義大利帕度亞的亞連那教堂藏。

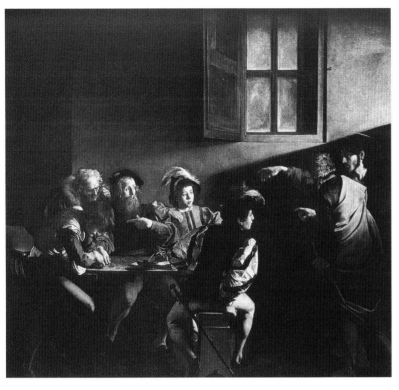

圖 10-5　卡拉瓦喬，召
喚聖馬太，1599–1600，
油彩、畫布，322×340
cm，義大利羅馬聖路吉
教堂藏。

三種色彩也就形成了穩定畫面的主要力量。其次，運用「看不見的線」
來組織構圖，也是畫家們經常使用的方法。在構圖上所謂「看不見的線」，
主要是指畫面中的人物形象以姿態(如一位接著一位人物慢慢降低姿勢，
如喬托的【哀悼聖殤】(圖 10-4))，或是指示〔如以手指的指示方向來
引導我們的視覺，對畫面作環繞式的觀賞，如卡拉瓦喬的【召喚聖馬太】
(圖 10-5)〕形成視覺動線。雖然這樣的線條並沒有真正地繪製在畫面
上，但是卻成了構圖中統一視覺很重要的組織方式。

強調色彩為一切的威尼斯畫派，在貝里尼充滿繽紛豔麗的魅力筆觸下，將「酒神節」中男男女女的盡情狂歡作了最佳的註解。

有別於缺乏社交生活的鄉野農民們，只能藉由特殊的節慶來舉辦活動，以增進彼此交集的機會，十八世紀的法國宮廷貴族，在路易十五親密愛人——龐巴杜夫人的大力推廣下，掀起了另一波專屬於貴族名流圈，以「宴饗」為名的社交文化。那是一種充滿快樂、歡娛的男女情愛為主要訴求的生活形態，在洛可可大師們的詮釋之下，締造了洛可可風格的藝術高峰。

華鐸的【愉悅的舞宴】（圖 10-6）為當時描繪上流社會之間的交際方式，提供了最佳的範本：在音樂飛揚、歡笑喧鬧的掩飾下，正進行著不可告人的權力鬥爭。當時的畫家藉由靈活的筆觸，將宴會中仕女們嬌媚的體態、紳士們迷人的風采，如同魔法般將昔日情景重新地映入我們的眼簾。身著鵝黃小禮服，翩翩起舞的優雅女仕，為整幅作品的視覺中心。透過她的身軀，引導出後景枝葉婆娑的景深，增強了整體結構的空間感。一旁身著青色絲絨的貴公子，已經預備好姿勢，守候一旁，準備著與她跳舞。畫面的兩旁則分別為前來參加舞宴的嘉賓們。建築物的出現，在洛可可畫風中屬於比較少見的構圖方式，一般而言，在描繪多人聚會的宴會場所，多以綺麗迷人的大自然風光為背景，並在畫家刻意營造下，顯現出煙幕迷離、似夢似真的虛幻世界。

在充滿浪漫情懷的自然景致裡，每天不斷地上演著名媛貴仕們攀官附權追求權力、愛情的劇碼。這裡的人際關係是複雜的，每個輕盈的微

清晰的模糊

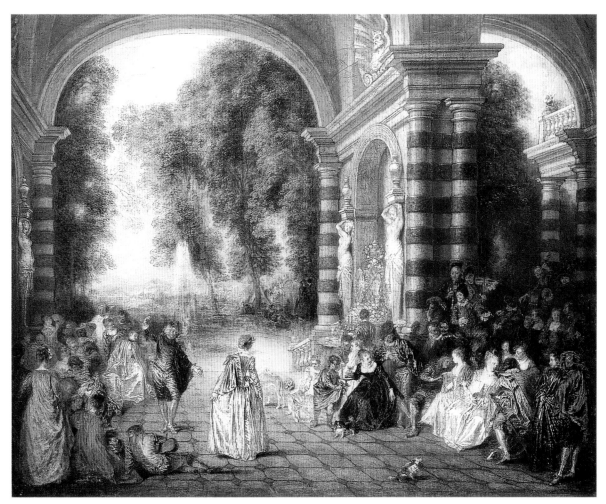

圖 10-6　華鐸，愉悅的舞宴，1715，油彩、畫布，52.6×65.4 cm，英國倫敦都威卻畫廊藏。

笑背後都帶著預先設定好的目的，或許一段短短的對話，卻成了改變人未來一生的重要契機。

　　就如同是年華鐸在【西特拉島朝聖】（圖 10-7）中所描繪的景象：一群打扮時髦、高貴的青年男女，結伴前往西特拉島朝聖，在嘻嘻嚷嚷笑語的情境下，展開了異性之間最原形的社交活動——談情說愛。畫面的呈現一如華鐸為日後洛可可所塑造的基本風格——過於唯美化的畫

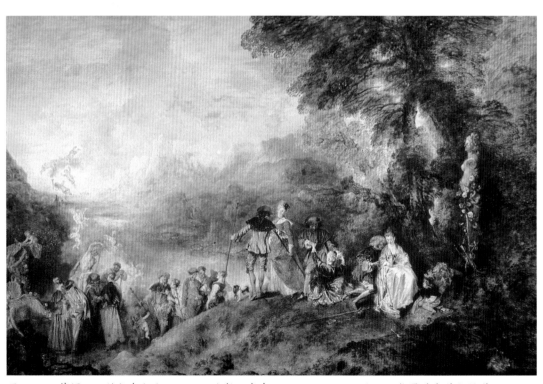

圖 10-7　華鐸，西特拉島朝聖，1717，油彩、畫布，129×194 cm，法國巴黎羅浮宮美術館藏。

面，宛如置身於充滿情愛的天上人間。而自左上角依序飄然而下的天使們，似乎暗示著我們，眼前所見到的人與人之間的情愛關係，就如同現實生活中不可能存在的天使，僅僅如過往雲煙，虛幻而不真實。

　　自尋常生活風情中取材，與細心觀察周遭事物，為印象派畫家主要的創作精神，因此闡述人與人之間社交活動的議題，就成為此派畫家們喜愛探討的方向之一。尤其對於堅持藝術就是要藉由色彩來表現美好、快樂一面的雷諾瓦 (Pierre-Auguste Renoir, 1841–1919) 來說，此一傾向尤其明顯。在他的作品中，我們可以深刻地感受到人與人之間輕鬆、沒有負擔的互動關係。在他輕快飛舞的筆觸下，交織成一幅幅現實生活中，十九世紀末花都巴黎男女的現代風情畫──在陽光絢爛的午後，市區廣場聚集著穿著入時、打扮合宜的男女，在音樂與和風的伴隨下，愉快地交談著──這是典型雷諾瓦式的風情畫──美酒、佳餚、婆娑曼舞的樂曲、熙熙攘攘的嬉笑聲，到處洋溢著嫵媚與迷人的風采。

　　雷諾瓦出生於法國著名的瓷器產地里摩日，少年時期曾經學習彩繪瓷器，因此對於要求細膩精緻的工筆畫獨具心得，或許是受到瓷器花紋精巧典雅風格的影響，與早期於羅浮宮模擬華鐸畫作，在其日後的表現風格上不難看出畫中人物唯美造形的傾向。而雷諾瓦在作畫主題的選擇與作品所散發出的夢幻情懷，帶有些許洛可可的氣息。

　　雷諾瓦畫中人物，總是將幸福快樂的神情映入臉龐，似乎世間所有悲傷、煩惱都在絢爛的陽光照耀之下，隨著空氣塵埃而飄散無蹤。

　　1876 年以法國藝術家聚集的蒙馬特區露天咖啡店為場景所繪製的

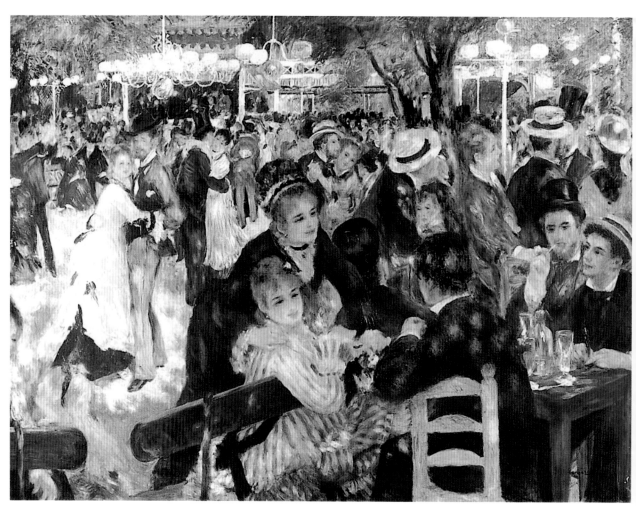

圖 10-8　雷諾瓦，煎餅磨坊，1876，油彩、畫布，131×175 cm，法國巴黎奧塞美術館藏。

【煎餅磨坊】（圖 10–8），成為詮釋雷諾瓦風格的經典代表作。午後慵懶的陽光，透過廣場上濃密樹葉間的空隙，稀稀落落地灑在舞池周圍的地板與嬉笑的人群身上，如同金黃色的音符，活潑了整個畫面的情緒。

　　就像所有印象派畫家一樣，雷諾瓦對於在大自然中光影投射在物體上所呈現的變化與視覺上所產生的不同面貌有著特別敏銳的感受力，因此在【煎餅磨坊】畫面中的色彩處理上，小筆觸的色塊變成了構成畫面的主要元素，而模糊、柔和的造形筆法取代了傳統上明確、清晰的輪廓線。前景部分嫵媚動人、儀態優雅的女孩們，帶著輕快的眼神，與周遭的青年們交談著，這是一個公開且令人愉悅的社交場所，人們來到這裡僅僅是為了放鬆心情，恣意地享受大自然的禮讚與單純的人際關係。猶如隨興所至的取景方式，摒棄刻意、呆板的構圖規則，使得畫面呈現出自然、貼切真實生活的一面。

11 真理與現實的抉擇——妥協的愛

人與人之間緊張的關係，小則互相攻訐、欺騙，大則甚至全國家、全民族的迫害、屠殺，其主要原因往往出自於意識形態的隔閡。或許因為所支持的宗教理念不同，或許基於對民族的熱愛與大時代政治的不滿。而人性中的各種表徵：欺詐、狡猾、誠實、說謊、堅持、退縮、勇敢、脆弱等等，亦在人們追尋最後答案的過程中，表露無遺。

政治的恐怖，大概只有受其迫害的人，才能夠真正地體會
——宗教正統之爭，一直為英國揮卻不去的痛

米雷 (John Everett Millais, 1829–1896) 為「拉斐爾前派」(1848) 的創始者之一。畫風精緻細膩、寫實，極為注重物體細部的描寫。其創作靈感多取自於莎士比亞和但丁的文學作品與歷史事件。在文學作品詮釋方面，米雷極為擅長營造畫面氣氛，充滿著神祕與象徵性色彩。1853 年米雷成為英國皇家學院院士，是年完成具有歷史意義與省思的【1746 年的釋放令】(圖 11–1)。

這件作品主要描述十八世紀中葉的英國，信奉傳統天主教的蘇格蘭與追隨新教的英格蘭之間因宗教問題而產生的爭鬥。以蘇格蘭邦尼王子

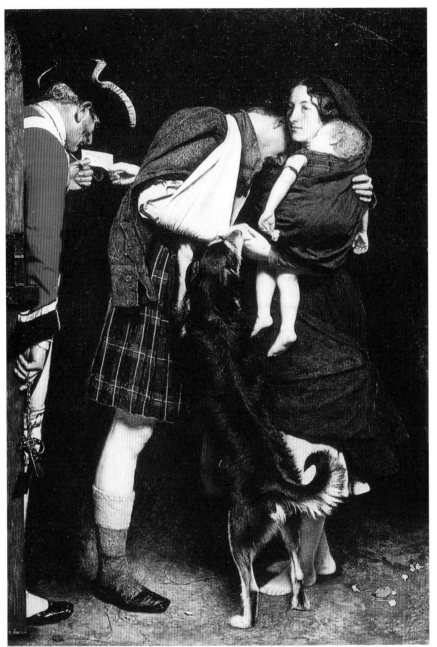

圖 11-1 米雷，1746
年的釋放令，1852-53，
油彩、畫布，102.9 ×
73.7 cm，英國倫敦泰德
英國館藏。

查理為首的詹姆士二世黨人，由於不滿意當時隸屬清教的漢諾威王朝統治，因而引起一場叛變。

當邦尼王子查理於 1746 年被擊敗後，其支持的蘇格蘭士兵亦隨之入獄。這幅作品正是敘述被英格蘭囚禁的其中一位蘇格蘭士兵，在妻子努力奔走之下，終於獲得保住生命的釋放令而重拾自由的一段歷史故事。

從畫面的構圖與人物塑造，可以很明確地感受到米雷紮實的寫實功力。自小被視為繪畫天才的米雷十一歲便進入了英國皇家美術學院習畫，十七歲便正式參加展覽。因此自然再現般的寫實技巧，已經達到十分純熟的水準。畫中人物描繪栩栩如生，尤其在手部與腳部的處理手法上與毛茸茸的小狗的高難度描繪，宛如真實再現，想見米雷對於解剖學的精湛認識。

在構圖方面，米雷對於畫中一景一物，無不經過精心的安排與考究。如十八世紀中葉獄卒的服飾，蘇格蘭士兵所穿的傳統短裙圖紋，甚至連那隻一躍而上、興奮地迎接主人的小狗，亦為傳統蘇格蘭所產的柯利牧羊犬。

而畫中刻意繪製的散落地面的黃色小花，除了在單一色調的背景上有增加畫面色彩的視覺效果之外，亦同時說明了試圖恢復天主教的希望落空。

不同於一般女子嬌柔而多愁善感的形象，畫中的妻子在這裡已經不僅僅是一位女性，而是維持整個家庭完整的重要支柱。她所做的一切都是為了保護自己的家人，因此我們可以看到帶著堅強意志面孔的妻子，

清晰的模糊

一手抱著極需呵護的熟睡小孩，一手將釋放令交由看守的士兵，同時肩膀上靠著飽受驚嚇、流露出脆弱一面的男主角。

請你們為我們禱告。因我們自覺良心無虧，願意凡事按正道而行。（希伯來書 13:18）

葉默思 (William Frederick Yeames, 1835–1918) 誕生於俄羅斯南方的奧傑賽城，當時其父親正於此任職英國領事的工作。由於從小便展露其繪畫的天分，為了培養畫家的視野，從小就跟著家人到義大利旅行，並且有計畫地被栽培為一位藝術家。

對世人而言，他的名字經常與英國皇家學院聯想在一起。早期他是一位保守的學院派代表人物，主要創作主題以歷史畫作為主，是當時非常著名的歷史畫畫家。

【你最後見到父親是什麼時候?】（圖 11–2）是一幅以英國女皇維多利亞時期為背景的經典之作。這幅作品的主要內容在敘述清教徒與保皇派之爭所引起的英國內戰，戰勝後的清教徒正對戰敗敵對一方的反對分子，進行迫害與追殺。

畫中擁護英王查理一世的清教徒們，來到了可疑的保皇派家庭進行調查。為了詢問家中參與反抗行動的男主人的行蹤，因此，對年幼的小孩進行盤問。由於基督教教義強調誠實，不可說謊，因此虔誠的信徒們，亦將此奉為做人處世的基本原則與重要的家庭規範。然而，當時狡猾的清教徒們，卻企圖利用這一點，來探問這位良好家庭教養下的小男孩。

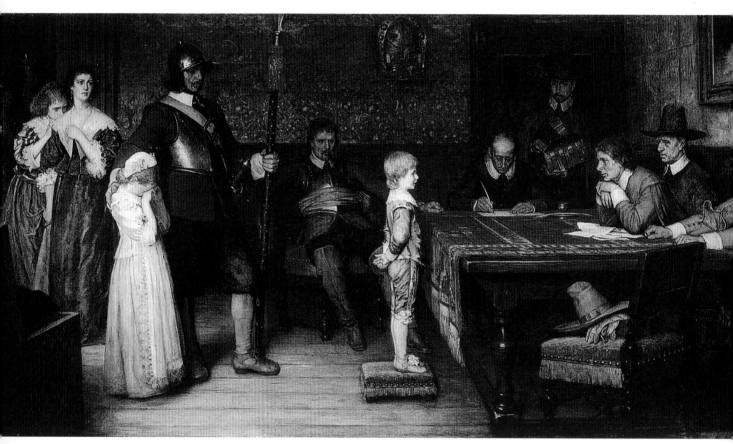

圖 11-2　葉默思，你最後見到父親是什麼時候?，1878，油彩、畫布，131×251.5 cm，英國利物浦沃克美術畫廊藏。

小男孩十分鎮靜地站在詢問官的面前，誠實的面孔不禁令人感到憂心。顯然地，畫中左邊女主人與較年長的女孩極度擔憂地看著被盤問的男孩，他將如何回答呢？如果他遵循神之信徒所應有的規範，則必然誠實以對，然而，他的誠實是否會使其父親遭遇不測呢？

　　畫面中另一位等著被盤問的小女孩，或許被眼前所見的情景驚嚇到了，淚眼婆娑地哭了起來。

　　從畫面上嚴謹的構圖，與精湛的人物形象呈現，可知畫家受過了嚴格的基礎繪畫訓練。長方形的畫面由左到右，井然有序地隨著畫面展開。整個故事情節的重心，放置在位於畫面中心的小男孩身上。畫中人物的刻劃，依據其重要性而有不同的詮釋方式。對於主要人物如詢問官、小男孩、女主人與兩位小女孩，明顯地，葉默思花費了許多精神在細部的描繪上，如衣服質感的表現、精緻的蕾絲花邊與男孩身上一襲昂貴的絲質套裝，在在地顯示畫家純熟的寫實技巧與敏銳的事物觀察力。其他次要角色，則以簡約、概括的形象隱約地「裝飾」在背景之中。藉由這樣的作畫方式，很輕易地就能夠在多人的群組畫中，將人物在畫中所賦予的主、次地位突顯出來。

　　人物神情的捕捉為這幅畫最成功的地方，畫家藉由不同情緒的表現，來說明他在畫中所扮演的角色，如嬌弱善感的女性、誠實勇敢的男孩、奸詐狡猾的詢問官與坐在一旁冷酷無情的軍官們。

親愛的，要不是為了追求理想，我何嘗不希望與你們一起享受午後燦爛的陽光！

　　十九世紀末的俄羅斯是一連串的不平靜，由於社會上貧富差距日益增大，來自上流階級的精緻文化與為了三餐日夜勞動只求溫飽的中下階級人民形成了嚴重隔閡，導致社會上的動亂不安。有鑑於此，無論是來自主張激進手法的改革派、柔性訴求的溫和派或是上流社會知識分子，均大聲疾呼俄皇，必須正視生活在貧窮邊緣的廣大人民。並且由貴族組成團體，提出了「走進人民」的口號，結合了當時的有志青年，藉由身體力行深入農村，將知識灌輸農民以改善其生活。然而原本立意良好的出發點，隨著激進分子恐怖刺殺事件的一再發生，使得沙皇不得不對所有「改革思想的分子」進行逮捕與迫害。列賓 (Ilya Efimovich Repin, 1844–1930) 的【意外的歸來】（圖 11-3），正是敘述在這種大時代的政治氣氛下，因堅持理念與抱負，而改變了許多家庭命運的故事。

　　【意外的歸來】有兩個版本，列賓原先設想畫中主角為一位受有高等教育的女大學生，為了響應「走進人民」而進入農村，宣導改革思想，卻因局勢的急速改變，遭受通緝，最後步上了流亡的日子（圖 11-4）。畫中描述的是女學生手提著皮箱，穿著學服，在灑滿陽光的午後時分，疲憊不堪地出現在久違的親人面前。或許高度政治敏感性的議題，用一位涉世未深的女學生以女革命家的造形出現來處理，似乎顯得過於沉重。因此後來產生第二個版本，改以人生經歷豐富的中年男子代替。

清晰的模糊

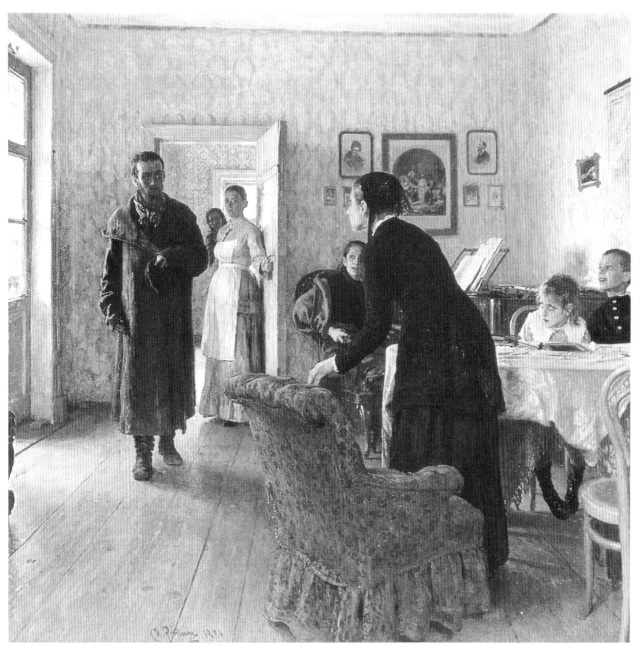

圖 11-3　列賓，意外的歸來，1884-88，油彩、畫布，160.5×167.5 cm，俄羅斯莫斯科國立特列季亞科夫畫廊藏。

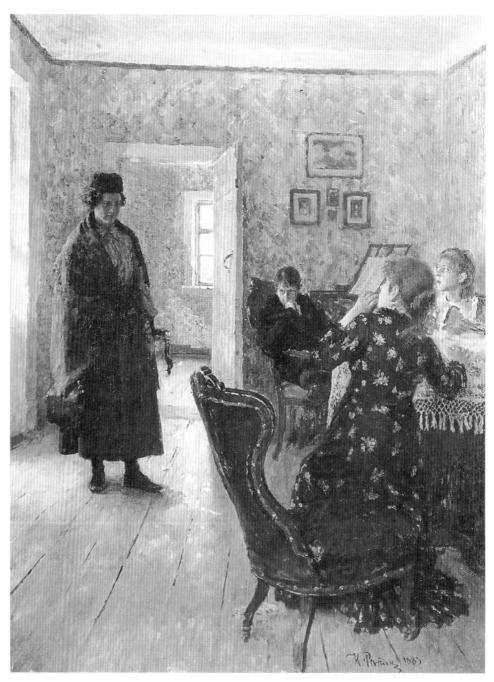

圖11-4 列賓，意外的歸來，1883-98，油彩、畫布，44.5 × 37 cm，俄羅斯莫斯科國立特列季亞科夫畫廊藏。

清晰的模糊

故事的場景發生在市郊的一處夏季別墅裡，全家圍坐在寬敞的客廳，享受著悠閒寧靜的下午時分。突然間，在門扉的亮光處，出現了一個看似熟悉的身影，打破了原本靜謐的氣氛……

　　北國俄羅斯的夏日是短暫而令人值得珍惜的。因氣候嚴寒的關係，俄羅斯人民長年群居於城市，因此在稍縱即逝的夏季，人們紛紛移居郊區的夏季別墅，以期好好享受那短短不到兩個月的陽光。因此，許多畫家特別鍾愛以夏季別墅為畫作的場景，特別是十九世紀末一群重視光、影效果，推崇印象派風格的畫家們。如謝洛夫 (B. A. Серов〔Valentin Aleksandrovich Serov〕, 1865–1911) 的成名作【少女與桃】（圖 11–5）中有許多臨時與簡單的陳設，可以看出這是一棟傳統的俄羅斯夏季住所。

　　而在【意外的歸來】中，首先映入眼簾的是穿著極為樸素，一襲深黑套裝的女主人，在面對意外出現的丈夫時，不可置信、激動地從沙發上迎身而起。兩者眼光交會，不發一語，似乎在長久驚慌與無盡的等待歲月中，已經遺忘當再度見面時應該說的話語。整幅畫的視景也從這裡慢慢展開，我們看到位於兩者之間，坐在鋼琴邊彈奏的女孩，不亞於母親激動的反應，甚至推開了琴椅，轉過身來，以詫異的眼光，目睹著這一切。原本坐在圓桌旁，在母親督促下作功課的小朋友，隨著周遭的騷動，亦將心思移開了書本。小男孩似乎對這個「意外的休息」時刻，顯得十分亢奮，正高興地昂著頭試圖了解發生了什麼事。然而一旁的小女孩，則表現出完全相反的情緒，眼前的「陌生男子」使她產生莫名的恐懼與不安。女孩全身縮起，低著頭，用充滿狐疑的眼神看著這位「闖入

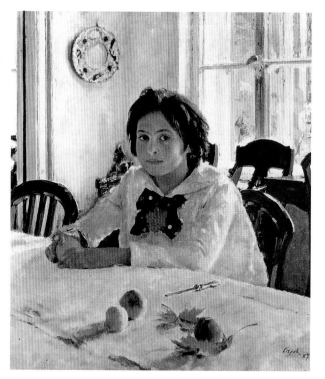

圖 11-5　謝洛夫，少女與桃，1887，油彩、畫布，91×85 cm，俄羅斯莫斯科國立特列季亞科夫畫廊藏。

清晰的模糊

者」。列賓以擅長捕捉人物表情與神韻著名，尤其對於內心世界的刻劃與真情流露的展現，為其作畫風格的主要特色之一。

　　列賓被列為俄羅斯最主要的寫實主義畫家，他的作品以關懷人生、反映時事為主要創作靈感來源。有別於一般風俗畫家取材於日常生活片段，或是以諷刺的手法來揭露為人不知的黑暗面，表達真實的人生。列賓的作品中總是多了那麼一份對國家、民族的使命感，裡面沒有暴戾之氣，也不標榜醜陋與黑暗，總是以充滿人本精神的畫筆，將他所想要表

達的事件原本地呈現出來。就如同【意外的歸來】，列賓完全不強調被迫害的知識分子是源由於沙皇的錯誤政治判斷，亦不暗示不效忠俄皇及遵守國家法令，在當時而言是一件無可饒恕的行為。對列賓而言，他所要表現的只是大時代動盪下所產生的時代悲劇，與捲入這場歷史悲劇中的每一個人，他們的情緒與受傷的心靈。這個才是這幅作品的終極涵義。也因為如此，我們賦予列賓的作品極高的歷史地位，他僅是丟出一個問題讓我們去思索，而不是在畫中給予我們答案。

11 真理與現實的抉擇

12 堅持理念，犧牲奉獻——義無反顧的大愛

普桑 (Nicolas Poussin, 1594–1665) 為巴洛克風格流行的十七世紀中，少數仍舊承襲文藝復興時期用筆細膩、設色典雅的古典風格畫家之一。其繪畫題材的挑選，必須在主題上富有深遠的意義及人生哲理。由於普桑主張繪畫本身必須能兼具知性與造形功能，因此他的作品多以探討人生價值、充滿著批判意味、具有教誨意義的歷史事件及宗教畫等嚴肅的話題為主。因此，即使是一幅看似古典風格的風景畫，到了普桑的筆下便成了深具時代意義的歷史畫作。這就是普桑。

理想式的風景畫

【福西昂葬禮的風景圖】（圖 12–1）為典型普桑式風景畫的風格，他用幾近挑剔的態度來處理畫面上每一個細微的部分，無論是大樹上密密麻麻的葉片，或是矗立各處、造形典雅的古希臘式建築，處處可以感受到他縝密的心思與一絲不苟的作畫態度。或許，只有義大利的天空，才能襯托出普桑心中永遠堅持的理想美。因此，無論作品的主題是宗教或神話故事，他畫中的景物永遠僅在義大利。

故事內容敘述著正直的福西昂將軍因拒絕受賄而被判處死刑，及死

圖 12-1　普桑，福西昂葬禮的風景圖，1648，油彩、畫布，114×175 cm，英國威爾斯加地夫國家博物館藏。

後極為落寞、孤寂的葬禮情景。畫面上前景中兩名士兵，抬著福西昂將軍的屍體緩緩地從雅典城離開，朝往郊區的方向前進。郊外瀰漫著寧靜祥和的田野風光，似乎沒有人注意到一場哀戚的葬禮正默默地進行著。畫作四周稀稀落落，比例過小的人物形體與畫面上絕大部分的風景景致相比，顯得十分地微不足道。

有別於普桑在【福西昂葬禮的風景圖】中，將福西昂將軍對人民的承諾與為維護自我尊嚴而遭受死亡的命運，以無比安詳、寧靜的畫面來呈現。法國新古典主義大師大衛 (Jacques-Louis David, 1748–1825) 的【蘇格拉底之死】(圖 12–2)，同樣是以遭受莫須有的陷害，迫使受難者在生命與真理之間作一個抉擇的題材裡，畫家將蘇格拉底 (Socrates, 470–399 B.C.) 為堅持真理與對國家法律的遵守，即將服用賜死毒藥、從容就義的情景，以極為戲劇性的方式表現出來。

「現在，我們分別的時刻到了，我步向死亡，你繼續活著；然而，沒有人知道這兩個結果哪一個比較愉快一些，除了上帝 (God)。」(柏拉圖〈申辯〉)

蘇格拉底為古希臘時期重要的哲學家，一生致力於哲學教育，強調宇宙中存在著判斷善、惡的真理，唯有透過真理與善美的途徑才能夠達到完美的境界。深信一切知識的基礎在於理性。特別注重人在社會上的定位和人與人之間的相處之道，強調唯有秉持「良知」，才能成為一個有德之人。由於追隨者甚眾，且多為青年學子而遭受陷害，西元前 399 年，

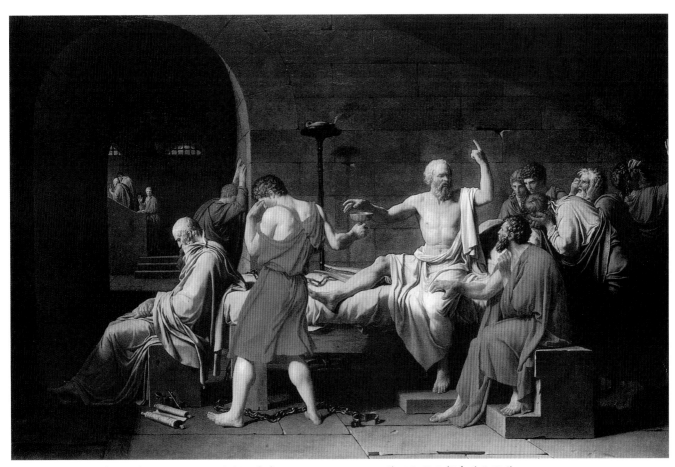

圖 12-2　大衛，蘇格拉底之死，1787，油彩、畫布，129.5×196.2 cm，美國紐約大都會美術館藏。

分別以不敬畏雅典神祇，腐化年輕人心靈之罪狀，勒令停止講學，並且請求判處死刑(給予服藥自殺)。然而一生追求真理年已七十的蘇格拉底，不願選擇流放，為堅持自我的信念與對學生的愛，他毅然地選擇死亡。

　　畫面上描繪多年追隨蘇格拉底講學的弟子們，不捨地圍繞著他，離情依依陪伴導師走完人生最後一段旅程。然而，即使面對下一秒鐘死神的來臨，蘇格拉底依然不改本色教授人生道理，諄諄教誨著弟子們「我從不由於怕死而違心地服從任何權威，即使以生命為代價也在所不惜」。(柏拉圖《對話集》)

　　這是一幅多人體的群像畫，畫中人物臉龐表現出各種悲傷的情感。他們宣洩的方式是高度自我抑制的，以無聲的悲愴來代替呼天搶地的哀嚎。每個人物的動作、姿態，無不經過精心安排，即使在如此哀戚的主題中，大衛仍然將古典主義所崇尚的美，猶如古希臘人體雕像所強調的：靜謐即是永恆，在這幅作品的人體姿態中完整地呈現出來，為大衛新古典畫風的重要代表作。

　　整個畫面以半坐於床沿姿態的蘇格拉底為中心，他側向一旁傷心不已的門徒們，以朝上的手指代表著他所堅持的永恆不變的真理，另一手毫不猶豫地伸往裝有毒藥的容器——真理與死亡對蘇格拉底而言竟是同時存在的。

　　背景中單一的暗色調將畫面中的人物形象成功地襯托出來。畫中顏色的處理，整體觀之十分簡單、明確，以單色的大色塊為主：白色、鮮紅、橙色、綠色。蘇格拉底身著白色，這在陰暗的石頭房間與其他顏色

清晰的模糊

的群眾之中，顯得特別醒目，並且也提示了我們他是故事中的主角。畫作的左邊，身著灰白色、沿著床頭垂頭而坐的老者，在畫面上與白色的蘇格拉底達到了畫面左、右平衡的作用。端藥男子的鮮紅色衣裳似乎與他手上紅色的毒藥相互輝映，說明著即將來臨的悲劇，他是整幅作品中最富戲劇性的一個。

在錯綜複雜的政治遊戲中，無論是堅持理念或是隨波逐流，明哲保身，長期以來一直為政治玩家與人民之間最難以捉摸的「機智遊戲」

【賽扣和文傑提受難圖】（圖 12–3）是班・夏恩 (Ben Shahn, 1898–1969) 為紀念賽扣和文傑提這兩位義大利裔的美國移民者，因提倡無政府主義，最後遭受法官以謀殺罪定讞死刑，轟動一時的社會事件而作。很顯然地，在 30 年代的美國，雖然標榜著民主自由，但是，對於敏感的政治議題，如共產主義思想的散播，仍然將面臨政治迫害的陰影。為了突顯與反對這場不公的法院判決，班・夏恩將整個政治迫害事件的過程，繪製成一系列二十三幅的蛋彩畫以茲紀念。

　　猶太籍的班・夏恩為美國 30 年代社會寫實主義畫家，其題材來自於社會上種種不平、醜陋及陰暗面。由於帶著強烈批判與喜用類似諷刺的表現手法，因此經常能夠帶給我們相當的省思空間。雖然班・夏恩的題材都相當的寫實，但是在表現風格與繪畫技巧上，卻不似擁有深厚基礎繪畫功力的寫實畫家，如同時代的魏斯 (Andrew Wyeth, 1917–) 近乎真實

蛋彩畫(Tempera)：繪畫的媒材，基本上是以調劑的名稱來命名，如水彩是以水調彩，油彩是以油（亞麻仁油等）調彩，蛋彩則是以蛋黃加蜂蜜、無花果汁及膠水等溶合而成的調劑來調彩。歐洲中古世紀許多板畫，均以蛋彩為媒材，十五世紀之後才逐漸被油畫所取代。但蛋彩細膩的質感，及快速乾躁的特性，仍為近代許多畫家所喜愛。

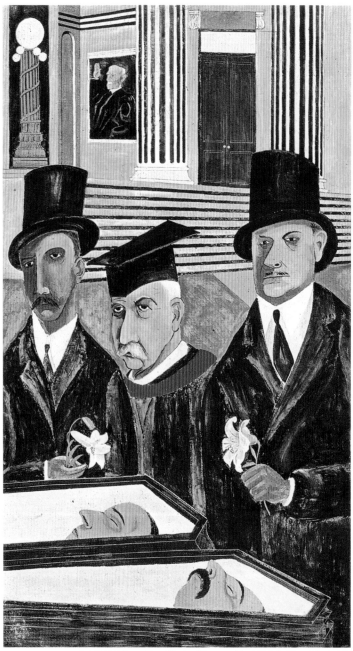

Art © Estate of Ben Shahn/Licensed by VAGA, New York, NY

圖 12–3 班·夏恩，賽扣和文傑提受難圖，1932，蛋彩、畫布，214.6 × 121.9 cm，美國紐約惠特尼美國美術館藏。

清晰的模糊

的詮釋手法。相反地，班·夏恩畫中所呈現的人物形象與物體，以簡潔的線條與不自然的色塊，作為主要的呈現技法。如此一來，使得整個畫面的呈現顯得相當平面而沒有立體感。尤其在建築物的描繪上，近乎白描式的粗線條畫法，如同臨時搭建的廣告看板。

【賽扣和文傑提受難圖】分為前（死者與政客）、後（法院）兩景。畫家將兩位死者的面容展現在法院門前，直接地說明著主題：死者對司法裁判不公的抗議。法院門口懸掛著法官宣誓維護憲法的肖像，與前景死者的棺木形成強烈對比，充滿諷刺的意味。畫家以慘澹的白色作為襯底，藉以突顯出賽扣和文傑提的受難面容。班·夏恩以前往弔唁的三名男士的穿著來暗示我們其社會身分地位：左右兩位政客身分的打扮，與中間身穿學位禮服的老者，暗喻著是來自學術界的代表。其身上鮮紅色的橫條，為整幅灰黑色調的畫作帶來畫龍點睛的功效。

雖然三位男士緊緊地依靠在受難者的身旁，但是他們渙散的目光，卻若有所思地各自朝向不同的方向散去。絲毫感受不到他們對於死者的憐憫。彷彿，這一場原本帶有抗爭使命的告別式，也僅僅是為社會名流們所提供的一處政治大拜拜的場所罷了。人與人之間的關係，在複雜的社會背景與政治運作之下，即使對於已經逝去的死者，亦不忘利用其最後的剩餘價值。然而，唯一能表現出對兩位死者哀戚之情的，大概也只有那兩位政客手上拿的百合花了。

這件作品中最成功的地方在於班·夏恩僅以線條勾勒的方式，便能將畫中每位人物當下無奈、冷漠、等待的心思與個性，深刻地表現出來。

白描 (Outline Drawing)：以墨筆勾勒畫中物體輪廓，但不上色，藉由運筆力道強弱的靈活掌握，使線條充滿律動與生命。其畫面呈現之視覺效果簡單、樸素，充滿著清逸、素雅的美感。宋代李公麟擅長以此法作畫。

12 堅持理念，犧牲奉獻

圖 12-4　莫迪里亞尼，新郎與新娘，1915-16，油彩、畫布，55.2×46.3 cm，美國紐約近代美術館藏。

清晰的模糊

巴黎派 (École de paris)：二十世紀10至40年代，巴黎市郊Montparnasse山聚集著一群來自歐洲各國的藝術工作者。為了區隔外來客與當地真正的巴黎畫家，因此出現了巴黎派的說法。其成員複雜，早期多為懷抱夢想，移居巴黎等待時機的年輕藝術家，其中較著名的有夏卡爾、莫迪里亞尼等。

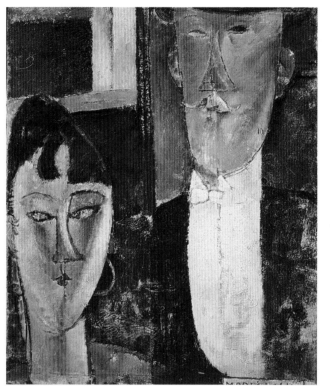

對於畫中最左邊男子的形象描繪，顯現出畫家饒富趣味的繪畫風格。他刻意地改變其臉部比例，如一大一小的雙眼，誇張拉長的鼻樑，以平塗方式所造成明暗不同的色塊，來顯現臉部的立體感。整體而言筆觸簡單，卻形象鮮明。然而班・夏恩對人物面貌的表現手法並非首創，其風格不禁令人聯想起活躍於第一、二次世界大戰間，「巴黎派」畫家莫迪里亞尼 (Amedeo Modigliani, 1884-1920)。義大利籍的莫迪里亞尼擅長以簡單線條來勾勒人物形象，並同時能夠深刻地捕捉畫中人物的神韻。其畫中人物相貌以空洞無神的雙眼、拉長的鼻樑與大色塊的平塗法，充分展現個人風格（圖 12-4）。然而莫迪里亞尼一生繪畫題材多以裸女與肖像畫為主，並無班・夏恩對社會所賦予自己濃厚的使命感。

人與人之間的愛，最偉大的莫過於耶穌對人無怨無悔的愛！

當成年的耶和華知道自己所賦予的使命——犧牲生命來解救人類的原罪時，他忍受著釘刑的疼痛，終究還是扛起沉重的十字架，為人類贖罪。

耶穌因拯救世人被釘在十字架上的題材，幾千年來一直為西洋畫家們經常詮釋的福音故事之一。而這個傳說，可說是人和人之間，犧牲奉獻的最高境界：一個完全無私的愛。

以敘述耶穌卸下十字架後，因心力衰竭而慢慢死去的「哀悼聖殤」，在西洋美術史上不勝枚舉。大多數所描繪的場景，基本上為圍繞在耶穌身旁，悲愴不已的慈母瑪莉亞與耶穌追隨者。這是令人動容的一幕，畫家經常會刻意去構圖與營造整體，以期表現出極度哀容的氣氛。有些藝術家為了要強化這個主題的嚴肅性，甚至，將畫中人物描繪得悲情之至，誇張性的動作，如同哭天搶地般戲劇性的表演，企望以激烈的手法，來喚起人們對於耶穌受難與其對人類的愛的感動。這種處理方式，尤其以北歐地區畫家最為常見（圖 12-5）。然而，並不是所有的藝術家都同意，將原本悲傷的劇情再度誇大渲染而陷入矯情的作法。十四世紀西洋繪畫之父喬托的【哀悼聖殤】（圖 12-6）為擺脫自中世紀以來嚴格限制呈現情感表現手法的代表作品，當然，也因此喬托成了中世紀進入文藝復興的重要畫家，將人類的情感自然地宣洩出來為其畫作的特色，尤其對於悲傷的描繪，甚至連天空中的小天使亦為之動容，使得福音故事中的人

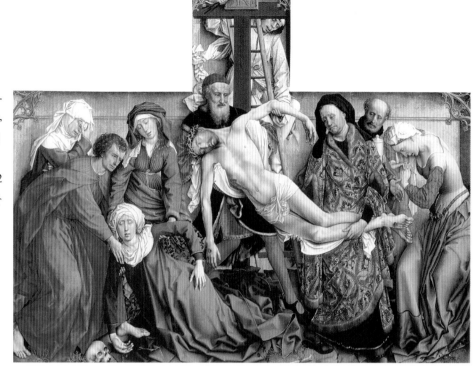

圖 12-5 威頓 (Rogier van der Weyden, c.1400-1464)，基督自十字架取下，c.1435，油彩、畫板，220×262 cm，西班牙馬德里普拉多美術館藏。

清晰的模糊

物，不再只是面無表情的形象符號，而是有感覺、有情緒的真實人生。就如同十七世紀法蘭德斯畫家范‧戴克 (Sir Anthony Van Dyck, 1599–1641)，有別於大多數畫家將原本充滿悲劇色彩的主題塑造得更加悲榮的習慣。相反地，他讓原本悲愴的主題予以柔性化，將因喪子而悲慟不已的瑪莉亞以深邃悲憫的眼神代替嚎嚎大哭，流露出一種高度自我節制哀傷的情緒。就如同范‧戴克在講究貴族氣息的宮廷肖像畫表現手法一樣，其【哀悼聖殤】（圖 12-7）中的人物形象，即使面對悲劇，依然充滿著高雅的姿態，這使得整幅畫作顯得更加嚴肅而莊重。

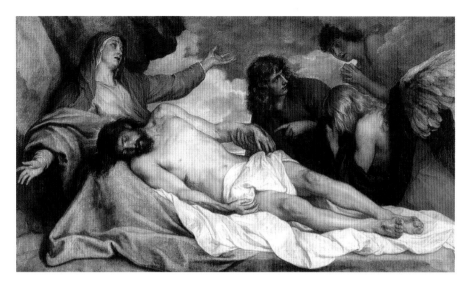

圖 12-7　范·戴克，哀悼聖殤，年代不詳，油彩、畫布，115×208 cm，比利時安特衛普皇家美術館藏。

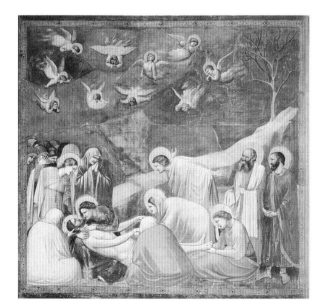

圖 12-6　喬托，哀悼聖殤，1305，溼壁畫，200×185 cm，義大利帕度亞的亞連那教堂藏。

附錄：
圖版說明

清晰的模糊

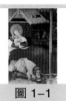
康瑞德
基督誕生，1403，混合媒材、橡木，73 × 56 cm，德國波德維爾多根聖尼可拉斯教堂藏。(p. 17)
圖 1-1

吉蘭戴歐
老人與孫子，1480，蛋彩、木板，63 × 46 cm，法國巴黎羅浮宮美術館藏。(p. 24)
圖 1-6

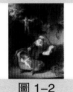
林布蘭
聖家庭，1645，油彩、畫布，117 × 91 cm，俄羅斯聖彼得堡艾米塔吉博物館藏。(p. 19)
圖 1-2

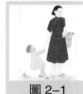
林之助
暖冬，1956，膠彩、紙，33 × 41 cm，林通樹先生藏。(p. 26)
圖 1-7

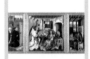
弗雷馬爾畫家（可能是康賓）
美洛德祭壇畫，1427，油彩、木板，64.1 × 117.8 cm，美國紐約大都會美術館藏。(p. 21)
圖 1-3

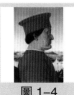
林之助
好日，1943，膠彩、紙，165 × 135 cm，林通樹先生藏。(p. 29)
圖 2-1

法蘭契斯卡
烏比諾公爵夫妻畫像（公爵），1465-70，蛋彩畫，47 × 33 cm，義大利佛羅倫斯烏菲茲美術館藏。(p. 23)
圖 1-4

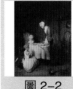
夏丹
晚餐前的祈禱，1744，油彩、畫布，49.5 × 38.4 cm，俄羅斯聖彼得堡艾米塔吉博物館藏。(p. 31)
圖 2-2

法蘭契斯卡
烏比諾公爵夫妻畫像（公爵夫人），1465-70，蛋彩畫，47 × 33 cm，義大利佛羅倫斯烏菲茲美術館藏。(p. 23)
圖 1-5

格赫茲
被寵壞的小孩，1765，油彩、畫布，66.5 × 56 cm，俄羅斯聖彼得堡艾米塔吉博物館藏。(p. 34)
圖 2-3

格赫茲
父親的咒罵，1777，油彩、畫布，130 × 162 cm，法國巴黎羅浮宮美術館藏。(p. 36)

圖 2-4

小霍爾班
艾德華王子，c.1539，油彩、橡木，57 × 44 cm，美國華盛頓國家畫廊藏。(p. 44)

圖 3-2

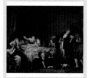

格赫茲
受到教訓的兒子們，1778，油彩、畫布，130 × 163 cm，法國巴黎羅浮宮美術館藏。(p. 37)

圖 2-5

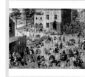

老彼得．布魯格爾
兒童遊戲，1560，油彩、木板，118 × 161 cm，奧地利維也納藝術史博物館藏。(p. 46)

圖 3-3

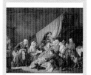

格赫茲
中風者（又名良好教育的結果），1763，油彩、畫布，115.5 × 146 cm，俄羅斯聖彼得堡艾米塔吉博物館藏。(p. 39)

圖 2-6

楊．史坦
鄉村學校，c.1670，油彩、畫布，83.8 × 109.2 cm，英國愛丁堡蘇格蘭國家畫廊藏。(p. 49)

圖 3-4

維梅爾
倒牛奶的女僕，1658，油彩、畫布，45.5 × 41 cm，荷蘭阿姆斯特丹國立博物館藏。(p. 41)

圖 2-7

楊．史坦
鄉村學校（又名男校長），1665，油彩、畫布，110.5 × 80.2 cm，愛爾蘭都柏林國家畫廊藏。(p. 51)

圖 3-5

維梅爾
讀信的藍衣少婦，1662-63，油彩、畫布，46.5 × 39 cm，荷蘭阿姆斯特丹國立博物館藏。(p. 41)

圖 2-8

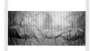

黃土水
水牛群像，1930，石膏、浮雕，250 × 555cm，臺北中山堂藏。(p. 53)

圖 3-6

蘇漢臣
秋庭嬰戲圖，宋代，絹本設色，197.5 × 108.7cm，臺北故宮博物院藏。(p. 43)

圖 3-1

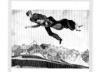

夏卡爾
街上空中的戀人，1914-18，油彩、畫布，141 × 198 cm，俄羅斯莫斯科國立特列季亞科夫畫廊藏。(p. 55)

圖 4-1

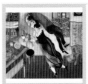

夏卡爾

生日，1915，油彩、厚紙板，80.5 × 99.5 cm，美國紐約現代美術館藏。(p. 56)

圖 4-2

馬格利特

個人價值，1951-52，油彩、畫布，80 × 100 cm，私人收藏。(p. 57)

圖 4-3

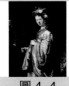

林布蘭

如芙蘿拉的藝術家夫人，1634，油彩、畫布，125 × 101 cm，俄羅斯聖彼得堡艾米塔吉博物館藏。(p. 58)

圖 4-4

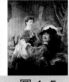

林布蘭

與莎士姬亞一起的自畫像，c. 1635，油彩、畫布，161 × 131 cm，德國德勒斯登繪畫陳列館藏。(p. 59)

圖 4-5

魯本斯

香忍冬樹下的魯本斯和布蘭特，1609-10，油彩、畫布，178 × 136.5 cm，德國慕尼黑古代美術館藏。(p. 61)

圖 4-6

魯本斯

聖喬治弒殺惡龍，1606-07，油彩、畫布，304 × 256 cm，西班牙馬德里普拉多美術館藏。(p. 62)

圖 4-7

魯本斯

卸下聖體，1612-14，油彩、橡木，420 × 310 cm，比利時安特衛普大教堂藏。(p. 62)

圖 4-8

范·艾克

阿諾菲尼的訂婚儀式，1434，油彩、橡木，82.2 × 60 cm，英國倫敦國家畫廊藏。(p. 64)

圖 4-9

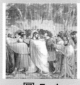

喬托

猶大之吻，c.1304-06，溼壁畫，200 × 185 cm，義大利帕度亞的亞連那教堂藏。(p. 67)

圖 5-1

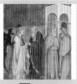

喬托

猶大收到背叛耶穌的賄款，c.1304-06，溼壁畫，200 × 185 cm，義大利帕度亞的亞連那教堂藏。(p. 69)

圖 5-2

福拉哥納爾

愛的進行式，1771-73，油彩、畫布，317.5 × 150 cm，美國紐約私人弗立克美術圖書館。(p. 71)

圖 5-3

福拉哥納爾

鞦韆，1767，油彩、畫布，81 × 64.2 cm，英國倫敦華萊士收藏館藏。(p. 72)

圖 5-4

福拉哥納爾

偷吻，1780，油彩、畫布，45 × 55 cm，俄羅斯聖彼得堡艾米塔吉博物館藏。(p. 73)

圖 5-5

霍加斯

選舉餐會，1755，版畫，英國倫敦美術公會藏。(p. 80)

圖 6-1-1

羅塞提

夢見妻子去世的時候，1871，油彩、畫布，216 × 312.4 cm，英國利物浦沃克美術畫廊藏。(p. 74)

圖 5-6

霍加斯

選舉餐會，1754，油彩、畫布，100 × 127 cm，英國倫敦約翰索內爵士博物館藏。(p. 81)

圖 6-1-2

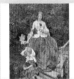

布朗

邪惡的立點，c.1856，水彩、紙，14.3 × 12.1 cm，英國倫敦泰德英國館藏。(p. 76)

圖 5-7

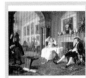

霍加斯

流行的婚姻：婚後篇，1743，油彩、畫布，70 × 91 cm，英國倫敦國家畫廊藏。(p. 82)

圖 6-2

布朗

請把你的孩子帶走!，1851–92，油彩、畫布，70.5 × 38.1 cm，英國倫敦泰德英國館藏。(p. 77)

圖 5-8

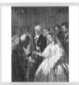

普基廖夫

不相稱的婚姻，1862，油彩、畫布，173 × 136 cm，俄羅斯莫斯科國立特列季亞科夫畫廊藏。(p. 84)

圖 6-3

克里斯多

聖依利葛司與他的工作坊，1449，油彩、木板，100.1 × 85.8 cm，美國紐約大都會美術館藏。(p. 79)

圖 5-9

斐多托夫

少校求婚，c.1851，油彩、畫布，58.3 × 75.4 cm，俄羅斯莫斯科國立特列季亞科夫畫廊藏。(p. 87)

圖 6-4

瑪斯

放債者與他的妻子，1514，油彩、畫板，67 × 70.5 cm，法國巴黎羅浮宮美術館藏。(p. 79)

圖 5-10

斐多托夫

貴族的早餐，1849–50，油彩、畫布，51 × 42 cm，俄羅斯莫斯科國立特列季亞科夫畫廊藏。(p. 89)

圖 6-5

附錄：圖版說明

167

圖 6-6

萊勃爾

教堂裡的三位女子，1878–81，油彩、木板，113 × 77cm，德國漢堡美術館藏。(p. 91)

圖 7-3

羅丹

吻，1888–98，雕塑、大理石，181.5 × 112.3 × 117 cm，法國巴黎羅丹美術館藏。(p. 98)

圖 6-7

萊勃爾

不相稱婚姻，1880，油彩、畫布，76 × 62cm，德國法蘭克福市立美術館藏。(p. 92)

圖 7-4

羅馬市民列隊迎接奧古斯都，9–13 BC，浮雕，羅馬奧古斯都和平祭壇。(p. 99)

圖 6-8

布歇

下午茶時間，1739，油彩、畫布，81.5 × 65.5 cm，法國巴黎羅浮宮美術館藏。(p. 93)

圖 7-5

德拉克洛瓦

薩但那帕路斯之死，1827–28，油彩、畫布，392 × 496 cm，法國巴黎羅浮宮美術館藏。(p. 101)

圖 6-9

布歇

裝扮（又名繫吊襪帶的女人與僕人），1742，油彩、畫布，52.5 × 66.5 cm，瑞士盧加略湖泰森藏。(p. 93)

圖 8-1

楊·史坦

棋戲，1667，油彩、畫板，45.5 × 39 cm，俄羅斯聖彼得堡艾米塔吉博物館藏。(p. 104)

圖 7-1

克林姆

朱蒂絲第一，1901，油彩、畫布，84 × 42 cm，奧地利維也納國家美術畫廊藏。(p. 95)

圖 8-2

卡拉瓦喬

詐術賭牌者，c.1594，油彩、畫布，94.2 × 130.9 cm，美國德州華茲堡金柏莉美術館藏。(p. 106)

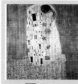

圖 7-2

克林姆

吻，1907–08，油彩、畫布，180 × 180 cm，奧地利維也納國家美術畫廊藏。(p. 96)

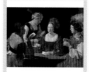

圖 8-3

拉突爾

玩牌的作弊者，1620–40，油彩、畫布，106 × 146 cm，法國巴黎羅浮宮美術館藏。(p. 108)

清晰的模糊

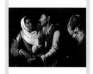
圖 8-4

西蒙．烏偉
算命師，1617，油彩、畫布，95 × 135 cm，
義大利羅馬國立古代藝術館巴貝里尼宮
藏。(p. 110)

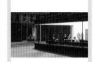
圖 9-2

霍伯
夜鷹，1942，油彩、畫布，84.1 × 152.4
cm，美國伊利諾州芝加哥藝術中心藏。
(p. 118)

圖 8-5

卡拉瓦喬
算命師，c.1596，油彩、畫布，115 × 150
cm，義大利羅馬首都山美術館藏。(p.
111)

圖 9-3

羅特列克
煎餅磨坊一角，1892，油彩、紙板，100
× 89.2 cm，美國華盛頓區國家畫廊藏。
(p. 119)

圖 8-6

拉突爾
算命師，1632–35，油彩、畫布，102 ×
123.5 cm，美國紐約大都會美術館藏。(p.
112)

圖 9-4

羅特列克
跳波麗露舞的瑪西兒倫德，1895–96，油
彩、畫布，145 × 149 cm，美國華盛頓區
國家畫廊藏。(p. 120)

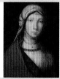
圖 8-7

波賽西諾
吉普賽女郎，c.1505，油彩、畫板，24 ×
19 cm，義大利佛羅倫斯烏菲茲美術館
藏。(p. 115)

圖 9-5

馬奈
嗜苦艾酒者，1858–59，油彩、畫布，45
× 26 cm，丹麥哥本哈根新卡爾斯柏美術
館藏。(p. 122)

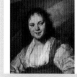
圖 8-8

哈爾斯
吉普賽女郎，1628–30，油彩、畫布，58
× 52 cm，法國巴黎羅浮宮美術館藏。(p.
115)

圖 9-6

狄嘉
嗜苦艾酒者，1876，油彩、畫布，92 ×
68 cm，法國巴黎奧塞美術館藏。(p. 122)

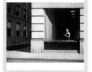
圖 9-1

霍伯
紐約辦公室，1962，油彩、畫布，101.6 ×
139.7 cm，美國阿拉馬州蒙哥馬利美術
館藏。(p. 117)

圖 9-7

畢卡索
苦艾酒，1901，木炭、彩色粉筆、樹膠
水彩、紙，65.2 × 49.6 cm，俄羅斯聖彼
得堡艾米塔吉博物館藏。(p. 125)

附錄：圖版說明

畢卡索
嗜苦艾酒者，1901，油彩、畫布，73 × 54 cm，俄羅斯聖彼得堡艾米塔吉博物館藏。(p. 126)

圖 9-8

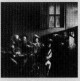

卡拉瓦喬
召喚聖馬太，1599-1600，油彩、畫布，322 × 340 cm，義大利羅馬聖路吉教堂藏。(p. 133)

圖 10-5

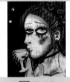

米洛維奇
嗜苦艾酒者，2002，壓克力顏料、畫布，20.3 × 25.4 cm，私人收藏。(p. 127)

圖 9-9

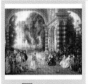

華鐸
愉悅的舞宴，1715，油彩、畫布，52.6 × 65.4cm，英國倫敦都威卻畫廊藏。(p. 135)

圖 10-6

義大利依特拉斯坎壁畫（豹之墓穴），480-70 B.C., 義大利塔昆尼亞。(p. 129)

圖 10-1

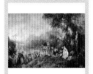

華鐸
西特拉島朝聖，1717，油彩、畫布，129 × 194 cm，法國巴黎羅浮宮美術館藏。(p. 136)

圖 10-7

希臘紅繪人體瓶畫中的人物造形 c. 515 B.C., 陶器，高 45.7 cm，美國紐約大都會美術館藏。(p. 129)

圖 10-2

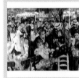

雷諾瓦
煎餅磨坊，1876，油彩、畫布，131 × 175 cm，法國巴黎奧塞美術館藏。(p. 138)

圖 10-8

貝里尼
諸神的宴饗，1514，油彩、畫布，170 × 188 cm，美國華盛頓區國家畫廊藏。(p. 131)

圖 10-3

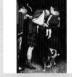

米雷
1746 年的釋放令，1852-53，油彩、畫布，102.9 × 73.7 cm，英國倫敦泰德英國館藏。(p. 141)

圖 11-1

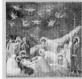

喬托
哀悼聖殤，1305，溼壁畫，200 × 185 cm，義大利帕度亞的亞連那教堂藏。(p. 132)

圖 10-4

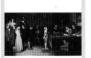

葉默思
你最後見到父親是什麼時候?，1878，油彩、畫布，131 × 251.5 cm，英國利物浦沃克美術畫廊藏。(p. 144)

圖 11-2

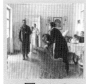

圖 11-3

列賓

意外的歸來，1884-88，油彩、畫布，160.5 × 167.5 cm，俄羅斯莫斯科國立特列季亞科夫畫廊藏。(p. 147)

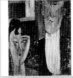

圖 12-4

莫迪利亞尼

新郎與新娘，1915-16，油彩、畫布，55.2 × 46.3 cm，美國紐約近代美術館藏。(p. 160)

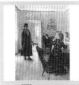

圖 11-4

列賓

意外的歸來，1883-98，油彩、畫布，44.5 × 37 cm，俄羅斯莫斯科國立特列季亞科夫畫廊藏。(p. 148)

圖 12-5

威頓

基督自十字架取下，c. 1435，油彩、畫板，220 × 262 cm，西班牙馬德里普拉多美術館藏。(p. 162)

圖 11-5

謝洛夫

少女與桃，1887，油彩、畫布，91 × 85 cm，俄羅斯莫斯科國立特列季亞科夫畫廊藏。(p. 150)

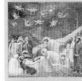

圖 12-6

喬托

哀悼聖殤，1305，溼壁畫，200 × 185 cm，義大利帕度亞的亞連那教堂藏。(p. 163)

圖 12-1

普桑

福西昂葬禮的風景圖，1648，油彩、畫布，114 × 175 cm，英國威爾斯加地夫國家博物館藏。(p. 153)

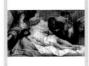

圖 12-7

范．戴克

哀悼聖殤，年代不詳，油彩、畫布，115 × 208 cm，比利時安特衛普皇家美術館藏。(p. 163)

圖 12-2

大衛

蘇格拉底之死，1787，油彩、畫布，129.5 × 196.2 cm，美國紐約大都會美術館藏。(p. 155)

圖 12-3

班．夏恩

賽扣和文傑提受難圖，1932，蛋彩、畫布，214.6 × 121.9 cm，美國紐約惠特尼美國美術館藏。(p. 158)

附錄：圖版說明

清晰的模糊

大衛(Jacques-Louis David, 1748–1825)

法國新古典主義代表畫家。為洛可可畫派代表畫家布歇(Boucher)的遠親。1774年獲法蘭西學院羅馬大獎,赴羅馬研究古代藝術,直至1781年。畫風嚴謹,技法精細。1793年完成名作【馬拉之死】,已完全擺脫洛可可畫風,建立新古典主義典範。1984年重返羅馬,並完成以歷史人物為題材的知名代表作【荷拉斯兄弟的誓言】。拿破崙掌權時,曾任宮廷畫家,掌握美術大權,中經多次起伏。1805–07年,完成生平代表巨作【拿破崙的加冕式】。晚年,畫風重又流露洛可可甜美意味。大衛除為偉大藝術家外,也是傑出的美術教師,傑河赫(Gerard)、吉洛底(Girodet)、格羅(Gros)、安格爾(Ingres)等都是他的弟子。

小霍爾班(Hans Holbein, 1497–1543)

出生於德國南部的奧格斯堡,來自繪畫家族,其父親、叔父為當時地方上著名的晚期哥德式風格畫家。小霍爾班為北歐肖像畫家、圖案設計師,以精湛的素描筆法與寫實能力聞名。擅長人物神韻之捕捉與心理層面刻劃,曾被英王亨利八世延攬為宮廷畫家,繪有系列皇室肖像畫,如【亨利八世肖像畫】(1540)、【珍皇后肖像】(1536)。遊走於上流社交圈,曾為各國著名人士作畫。畫風細膩,偏愛於作品中飾以複雜的裝飾性圖案,如服飾上精細雅致的圖紋。為了突顯畫中人物的身分與特色,畫家經常在背景中搭配與畫中人物相關、逼真寫實的陳設與靜物,極具特色。主要代表作品:【大使們】(1533)。

卡拉瓦喬(Caravaggio, 1571–1610)

巴洛克早期畫家,擅長利用光線塑造畫中人物形象,以強烈的明暗對比,使畫面充滿戲劇性的張力,極具表現力,像是著名的【召喚聖馬太】。然而,卡拉瓦喬的作品並不為當時人的喜愛,主要是因為畫作中神的形象沒有經過理想化與美感的修飾,顯得過於平凡無奇,如【瑪莉亞之死】(1606)、【聖彼得釘死在十字架上】(1600),這顯然與神聖、崇高的聖人形象不符。雖然如此,獨特的卡拉瓦喬畫風卻對十七世紀許多畫家們繪畫風格與表現手法有重要影響,如荷蘭的林布蘭,法國的拉突爾與西班牙的委拉斯蓋茲。卡拉瓦喬的繪畫生涯雖然短暫(39歲去世),然而卻顛沛不安,充滿著傳奇色彩。

布朗(Ford Madox Brown, 1821–1893)

布朗出生於1821年,曾經在比利時、巴黎接受教育,遷居英國後,結識拉斐爾前派兄弟會,其發起者之一,羅塞提曾追隨布朗門下,在技法上得到許多啟示。雖然布朗從未成為兄弟會的成員,然而在他的許多畫中,都能夠感受到拉斐爾畫派的典型作風,如文學作品題材、道德教誨意味、光線的運用與設色等纖細的繪畫手法。作品【羅密歐與茱麗葉】(1870)、【請把你的孩子帶走!】(1851–92)、【工作】(1852–65)等皆是如此。1861年,布朗加入提倡「新藝術運動」的威廉・莫利斯公司,專門設計彩繪玻璃與家具。布朗為曼徹斯特市政府所作的一系列描繪城市興建史的組畫,為畫家晚期作品中的代表作。布朗的作品具有高度原創性與靈活的色彩運用,使得畫面充滿著視覺上的美感。

布歇(François Boucher, 1703–1770)

法國洛可可畫家、版畫家、設計師。擅長以華麗、雅致又不失貴族氣質的技法,輕鬆精巧的線條,深受路易十五情婦龐巴杜

夫人的寵愛。其畫中人物纖細可愛的形象為十八世紀洛可可風格最佳代言人。曾經短暫受教於當時法國主要裝飾畫家莫勒安(Le Moyne)門下。布歇的作品喜愛詮釋當時上流社會們的生活情景，如【裝扮】(1742)、悠閒的【下午茶時間】(1739)、或是描寫適意居家生活的【休憩中的女子】(1752)等。雖然布歇的作品於當時受到貴族們的喜愛，然而其過於甜美與飽和的色彩呈現，隨著新古典主義的日漸興起而備受批評。其中又以啟蒙主義大師狄得羅最為嚴厲，給予無情的評價。

皮耶洛‧德拉‧法蘭契斯卡 (Piero della Francesca, 1416–1492)

來自於斯卡尼省的義大利畫家，其作品接近早期文藝復興的風格。如同馬薩奇歐，深信透視是一切繪畫的基礎，並且運用數學來計量構圖。畫中人物線條流暢簡潔，用色單純，人體呈現實體感。【聖母子與諸聖人】(1472–74)與【基督受鞭笞圖】(1453)兩幅作品在整體建構中，畫家採用嚴謹的幾何與透視法，使畫作空間顯得格外穩重與真實。教堂內部系列性的組畫是畫家主要的藝術成就：如亞勒索(Arezzo)城的聖法蘭西斯卡(S. Francesco)唱詩班座席的壁畫系列【君士坦丁的夢；發現真十字架】。除了宗教題材外，【烏比諾公爵夫妻畫像】細膩的工筆技法，勾勒出公爵夫人華麗的衣飾與品味的裝扮，為知名的側面雙人肖像畫。

列賓 (Ilya Efimovich Repin, 1844–1930)

俄羅斯畫家，出生於烏克蘭的小農村，從小接受聖像畫師的訓練，19歲進入聖彼得堡皇家美術學院學習正統油畫技巧。1870年參與由莫斯科畫家組織的「巡迴藝術展覽協會」，這個組織主張將藝術深入俄羅斯每一個角落，畫作題材則取自現實的生活情景。列賓藉由畫筆逼真且生動地描繪俄國社會的真實面貌，像是著名的【伏爾加河上的縴夫】(1873)、【意外的歸來】。列賓繪畫風格穩健，技法純熟，長年任教於彼得堡美術學院，為俄國下一世紀的社會寫實主義風格培育了許多優秀的人才。他不但是一位著名的畫家，更是一位偉大的藝術教育家。擅長

繪製大型歷史畫，如【伊凡雷帝殺子】(1885)、【查波羅什人寫信給蘇丹王】(1880–91)，尤其對於人物肖像的精湛掌握，至今被視為最優秀的俄國肖像家。

吉蘭戴歐 (Domenico Ghirlandaio, 1449–1494)

早期文藝復興佛羅倫斯畫家，金匠之子。其作品多為裝飾教堂內部、以闡述宗教故事為主的大型濕壁畫。吉蘭戴歐的畫作散發著濃郁的人文主義氣息，即使嚴肅、神聖的宗教作品如【瑪莉亞的誕生】(1486–90)，在畫家細膩筆觸的刻劃下，亦充滿著舒適、溫馨的關懷。吉蘭戴歐比同時代的任何一位畫家更能夠表達人與人之間自然的真情流露，如【老人與孫子】，為文藝復興時期少數充滿溫暖親情的佳作。此外，在背景的空間布置方面，亦顯現出畫家對於周遭環境敏銳的觀察力與精準的寫實技法。

米雷 (John Everett Millais, 1829–1896)

英國繪畫神童，自小即展露藝術天分，11歲進入英國皇家美術學院。17歲則於學院展出。1848年米雷與當時同為學院同儕的羅塞提、亨特共組拉斐爾前派兄弟會。取自詩歌〈伊莎貝爾〉的【拉羅佐與伊莎貝爾】(1849)，是第一件拉斐爾前派風格的作品。米雷在1870年代早期創作了不少具有英國精神的肖像畫。他是一位自我要求嚴格的畫家，對畫中每一個部分都能細心關注，擁有別出心裁的構圖與清晰明確的主題，特別擅長營造畫面唯美效果，像是【奧菲利亞】(1851–52)、【聖母瑪莉亞的信徒】(1851)、【盲女】(1854–56)等。

米諾維奇 (Valery Milovic, 1960–)

美國年輕女畫家，其作品充滿濃厚的情感與表現力，對於自然界的事物，表現無比的熱情。米諾維奇以細膩的心觀察人世間的種種感情，以鮮明的色彩來說明畫中人物的心情，像是【嗜苦艾酒者】，畫家以誇大的螢光色線條與寶藍色，來詮釋充滿時尚感的都會女子寂寞孤獨的心。米諾維奇現居住美國南加州，經營Zero Gallery，專售個人的作品。其畫作風格多樣，主要有表現主義、抽象與超現實主義。

清晰的模糊

老彼得‧布魯格爾(Pieter Bruegel the Elder, c.1525–1569)

荷蘭畫家。又稱彼得一世，以與兒子小彼得或彼得二世區別。另又稱「農夫的布魯格爾」，以與兒子的「地獄的布魯格爾」區別。老彼得以描繪農夫生活而知名，而這種風俗畫題材，也成為日後美術史上的特殊畫種。他的生平未詳，尤其童年時代，幾乎不得而知。和他綽號不同的是，他並非農夫，而是一個受過高等教育，且與人文主義學者相交甚篤的知識分子。他的作品類別繁多，有繪畫、版畫、素描等，包含幻想畫、寓意畫、風俗畫，和《聖經》故事等，其中尤以「十二月令圖」連作，特別膾炙人口。兒子小彼得繼承乃父之風，除風俗畫外，亦畫了許多宗教畫。

西蒙‧烏偉(Simon Vouet, 1590–1649)

法國巴洛克繪畫最具代表性的畫家。1613年定居義大利，主要在羅馬地區活動，有時會前往威尼斯或南部的那不勒斯。其畫風顯現出獨特的個人品味。烏偉致力於義大利古典風格的學習，尤其是來自義大利畫家維洛內些(P. Veronese)的影響。1627年烏偉首度應邀返回法國宮殿，畫了不少以神話故事為題材的作品，如【梳妝的維納斯】(1628–39)、【沉睡中的維納斯】(1630–40)、【阿波羅與謬斯】(1640)。雖然烏偉為巴洛克畫家，然而他的畫作卻沒有巴洛克的熱情與奔放，相反地，在烏偉的繪畫裡我們看到的是精緻典雅的人物形象，與法國特有的充滿著高尚的貴族氣息。

克里斯多(Petrus Christus, 1410–1473)

早期尼德蘭畫派的領導人物，根據文獻記載，他曾經是范‧艾克的嫡傳弟子，在范‧艾克逝世後，克里斯多便接手工作坊，繼續師父未完成的畫作，被視為范‧艾克畫風的最佳繼承者。在克里斯多的作品中，可以明顯察覺到同時代其他尼德蘭大師們的精神，像是威登畫中人物誇張式的情緒表現，空氣與空間感的掌握等。克里斯多對於線性透視的研究展現了高度的興趣，在其宗教畫的背景景物中帶有濃厚的世俗色彩，無論是

【受胎告知圖】(1452)、【哀悼聖殤】(1450)還是【St. Eligius】(1449)，呈現在我們面前的是尼德蘭綺麗的風光與尼德蘭十五世紀時期的衣飾穿著。

克林姆(Gustav Klimt, 1862–1918)

維也納畫家及奧地利新藝術運動下的維也納分離派創始者。早期的克林姆主要為戲院繪製一些大型壁畫，自然主義風格的手法並沒有使他受到特別的重視。1898年畫家的風格有了重大的改變，畫作呈現的是強烈的裝飾性效果與許多性愛的象徵性意涵。克林姆著名的作品主要是晚期幾幅充滿濃厚裝飾性色彩的肖像畫，這裡畫家成功地結合了自然主義與工藝技法，包括寫實的人物面貌如【朱蒂絲第一】、【艾露姬肖像】(1902)與繁瑣工筆，充滿著繽紛多樣的色彩與平面的純裝飾性背景。

狄嘉(Edgar Degas, 1834–1917)

法國畫家、雕刻家，純熟的繪畫技法與別出心裁的構圖為主要特色，是法國十九世紀重要畫家。狄嘉出生於巴黎富裕的銀行家庭，早期在新古典主義大師安格爾門下習畫，接受嚴格的學院式教育，也因此奠定穩健的素描能力。1860年代受到印象派運動的影響，放棄了原先的學院派路線而轉向現實生活。然而，對於印象派畫家著迷的外光派自然寫生，狄嘉卻寧願留在畫室裡。由於狄嘉經常參與印象派畫展，因而被視為印象派畫家。1870年代開始一系列的芭蕾舞與浴女題材，像是【舞臺上的舞者】(1878)、【排練】(1878–79)。1880年後畫家因視力狀況不佳，漸漸將心力移至雕刻如【14歲的小舞女】(1881)與粉彩畫。畫家特別擅長詮釋女性形象，他如同一位靜默的觀察家，用敏銳的觀察力與細膩的筆觸來描述女人的各種神態，有的疲憊、有的歡愉、有的黯然神傷，如【嗜苦艾酒者】、【燙衣女工】(1884–86)等。

貝里尼(Giovanni Bellini, 1426–1516)

威尼斯畫派創始人，以柔暖細膩、情境安寧祥和的筆觸，奠定了威尼斯畫派抒情的畫風。貝里尼嚴謹的古典技法與瑰麗的色彩，提高了威尼斯的繪畫水準，使其藝術成就足以與同時期佛

羅倫斯與羅馬等地相提並論。貝里尼用色豐富、飽滿，題材多樣、創新，充滿世俗的情趣與歡愉的享樂主義，為嚴肅的文藝復興藝術氛圍，帶來一股清新自由的空氣。其神話題材顯露出風俗畫的世俗色彩。著名的畫作有：【聖母與聖者】(1505)、【諸神的宴饗】、【雷翁那多‧羅雷丹總督】等。十六世紀威尼斯著名畫家喬爾喬涅與提香皆出自門下。

拉突爾(Georges de La Tour, 1593–1652)

出生於法國洛林，有關拉突爾年少時光的資料並不多，對於他何時、何地開始接受藝術教育，亦無法得知。拉突爾的作品無論是構圖或是畫作題材，都具有濃厚的卡拉瓦喬風格。如同卡拉瓦喬總是將背景隱藏在黑暗之中，拉突爾同樣地也喜愛黑暗深沉的背景，並以燭光作為畫中唯一的光線來源。如此，人物形象輪廓在燭光的反照下，顯得更加簡潔，營造出獨特的視覺效果。在一系列的作品如【新生兒】(1640)、【木匠商店的耶穌】(1645)及【黑桃皇后】(1620–40)中可以明顯感受到，這裡的燭光所帶來的是光明、溫暖與希望，這與卡拉瓦喬以強烈的明暗對比製造緊張、戲劇般的效果是全然不同的。

林之助(1917–)

臺中縣大雅鄉人，就如同日治時代所有富裕的家庭一樣，期待子弟們能夠進入醫學院。然而，從小即展露繪畫天分的林之助，卻選擇了完全不一樣的道路。12歲前往日本學習繪畫，曾追隨兒玉希望學習膠彩技法。林之助一直保持著亮麗的成績，24歲即入選「帝展」，然而隨著政局的動盪不安，決定返臺發展。林之助對於膠彩的推廣不遺餘力，首先建議將習稱的「東洋畫」改為膠彩以正名，並組織「中部美術協會」以發展膠彩藝術，如今臺灣多數膠彩畫家皆出其門下。林之助擅長花鳥畫，筆法工筆細緻，設色瑰麗典雅，充滿華貴的氣息。除了花鳥畫，另有不少洋溢溫暖人情的小品，像是【暖冬】、【好日】與【小閒】(1939)。

林布蘭(Rembrandt van Rijn, 1606–1669)

荷蘭十七世紀最偉大的畫家，林布蘭創作題材十分廣泛，包括肖像畫、風俗畫、歷史畫、《聖經》故事及神話傳說等，像是【丹奈爾】(1636)。早期作品多為行會組織所委託的群體像，【夜巡】(1642)為其中代表。林布蘭第一次婚姻的妻子莎士姬亞，常常出現在畫家的作品中，像著名的【如芙蘿拉的藝術家夫人】(1634)。然而，在妻子過世與來自【夜巡】訂件者不理想的反應之後，林布蘭的事業開始慢慢地走下坡。後期的作品多以荷蘭地區不流行的宗教題材為主，如【聖家庭】、【浪子回頭】(1662)，這使得畫家原本嚴峻的生活更加困苦。林布蘭對於面貌的研究投入相當的心力，經常以自己為練習的對象，終其一生留下超過一百張的自畫像。林布蘭能夠成功地表達畫中人物的內在氣質，受到卡拉瓦喬的影響，巧妙地運用光線對比來加強作品的戲劇性，尤其在黑暗背景與強光的處理方面，達到純熟的境界。

波賽西諾(Boccaccio Boccaccino, 1466–1524/25)

義大利畫家，出生於克雷莫納(Cremona)。早期追隨曼帖納(Mantegna)，其後成為Domenico Panetti的弟子。波賽西諾主要的作品幾乎都在克雷莫納的各教堂中，像是現存於克雷莫納聖多明哥(ST. Domenico)教堂的【前往十字架之路】(1500)，畫作前景左側很可能是畫家本人。他也為克雷莫納的聖奧古斯丁(Sant' Agostino)教堂製作了一系列的壁畫。波賽西諾很可能去過威尼斯幾次，為了幾件以聖母子與聖徒們為題材的半身畫像，以威尼斯人為造形。現存於克雷莫納教堂壁畫的【聖母的一生】系列是最令人印象深刻的作品。【吉普賽女郎】作品中黑暗的背景襯托出畫中人物明確的輪廓與灰色眼睛，是波賽西諾畫作一貫的特色。

哈爾斯(Frans Hals, c.1580–1666)

荷蘭十七世紀重要人物肖像畫家。擅長以輕快的筆觸，捕捉畫中人物瞬間的表情。哈爾斯一生沒有許多太大的變化，幾乎都居住在哈倫(Haarlem)，雖然一直是為人所知的畫家，然而，就如同當代許多荷蘭畫家一樣，最後死於貧困。從流傳下來將近300幅的作品中，我們發現主要都是肖像或是來自各式工會成

員的群體畫，哈爾斯的作品為十七世紀荷蘭形形色色的職業，留下了珍貴的記錄。雖然哈爾斯並非風俗畫家，然而他肖像畫中唯妙唯肖的人物形象與自然不造作的神情，對於其後的荷蘭風俗畫家如奧斯塔(Ostade)、楊‧史坦(Jan Steen)等，帶來了很大的影響。作品有【聖喬治都市警衛軍官協會】(1627)、【歡笑的兒童】(1620–25)、【在風景中的家族成員肖像】(1630–35)等。

威頓(Rogier van der Weyden, c.1400–1464)

十五世紀尼德蘭地區的代表人物。其畫作技巧承襲自范‧艾克兄弟。有關威頓早期的生平在文件上並沒有記載著很清楚。但是可以確定的是威頓出生於1399/1400比利時南部都爾內，威頓進入康賓工作室習畫時已經將近27歲。畫家大半的歲月都在比利時度過，以接受各種題材的委託訂件維生。威頓擅長表現人物的情感，在大型祭壇畫中氣氛營造充滿著戲劇般誇大、激昂的情懷，像是【基督自十字架取下】。這種強烈情緒的表現方式，深受到當時人的喜愛。威頓所成立的工作坊為十五世紀的北歐培養出許多優秀的畫家，他的作品也因而傳遍全歐洲，成為知名的北方畫家。

范‧艾克(Jan van Eyck, 1390–1441)

出生自林保地區的鄉村，十五世紀尼德蘭地區最具創新精神的畫家。雖然油畫顏料並非范‧艾克所發明，然而，他對新顏料的推廣與新技法的開發貢獻良多。由於油料具有慢乾與黏稠的特性，因此在色彩明暗層次調配、顏料厚薄與透明度上，更能運用自如。在【神祕羔羊的禮拜】(1415–33)與【尼可拉羅蘭聖母】(1435)祭壇畫中，畫家對自然光下的空氣感與光線投射之下所產生的光感、錦緞的光澤或珍珠珠寶所散發出閃亮耀眼的光芒給予完美的詮釋。【阿諾菲尼的訂婚儀式】展現出精緻的靜物描繪與畫面飽和豐富的色彩，充滿著真實的立體感。

范‧戴克(Sir Anthony Van Dyck, 1599–1641)

出生於安特衛普，十七世紀重要的肖像畫家，從小即展露藝術天分，是一位早熟的畫家。1617年進入魯本斯工作坊擔任助手。1632年范‧戴克受英王查理斯一世邀請前往英倫，成為宮廷畫家。其作品以肖像畫居多，為英國貴族留下許多肖像畫。在【打獵的查理斯一世】(1635)這幅畫中，英王以優雅的站姿與充滿著自信的臉龐呈現在我們面前。范‧戴克畫中人物總是帶著貴族般優雅的氣氛，俊美的臉龐下散發著些許憂鬱的情懷。他的每一幅畫中人物都具有獨特的個人氣質，深受英國皇室的喜愛。范‧戴克為當時繪畫藝術尚未起步的英國培養了不少著名畫家，對日後英國本土肖像畫之風格形成奠立了基礎。像是日後第一任英國皇家美術學院院長雷洛茲(Reynolds)和根茲巴羅(Gainsborough)皆受其影響。

修斯(Arthur Hughes, 1832–1915)

生於倫敦，進入皇家美術學院期間結識了羅塞提、亨特、米雷等人，作品深受其影響。修斯的作品無論是題材或表現形式都追隨著拉斐爾前派的原則，也是一位戶外畫的信奉者。修斯繪製了一系列有關愛情的題材，其中藤蔓、鮮花、茂密的大樹與陽光更為構圖增添了許多浪漫情懷，像是【紫丁花下的女孩】(1862)。修斯喜愛描繪憂慮的少女，尤其擅長詮釋畫中人物細膩的情感表現，在著名的【奧菲利亞】中，畫家成功地勾勒出飽受哈姆雷特情傷之苦，孤獨、無助、坐在湖邊悲傷的奧菲利亞。在【四月的愛】(1855–56)中，修斯以繪畫中少見的紫色色調來象徵憂鬱傷感的情懷。

夏丹(Jean-Baptiste-Siméon Chardin, 1699–1779)

出生於巴黎，深受十七世紀尼德蘭地區風俗畫家的影響，喜好在周遭事物中尋找創作靈感。為當時知名的風俗與靜物畫家，其作品常常帶有濃厚的道德寓味，像是著名的【晚餐前的祈禱】。終其一生秉持穩健、平實的繪畫風格，與當時流行浪漫、甜美、炫麗的洛可可時尚品味相差甚遠。在【自市場歸來】(1739)畫中寧靜的生活方式與簡單樸實的居家陳設，充分反映出法國十八世紀平凡的中產階級生活情景。對於夏丹而言，靜物所賦予的視覺感受，不應只有純粹的裝飾功能，而在於靜物本身所散發出靜謐的美感，其著名的靜物畫有【銅水筒】(1734)、【銀質碗蓋】(1728)。晚年因視力衰微，轉而以粉彩筆作畫。當十八

世紀的法國正沉溺於一片歡樂的洛可可中，我們在夏丹寧靜無息的靜物世界中，看到了對萬物的沉思與尊重。

夏卡爾(Marc Chagall, 1887–1985)

俄羅斯畫家，出生於白俄羅斯維臺普斯克(Vitsyebsk)的猶太家庭。1908年進入聖彼得堡美術學院接受藝術教育，1918至1919年間曾經短暫地在家鄉擔任美術學院主任，其後於1919至1922年間為莫斯科猶太劇院藝術總監。1923年移居巴黎，期間曾經為了逃避戰火遠渡美國，但戰後隨即返回法國，病逝於斯。雖然夏卡爾大半的歲月都在異鄉度過，然而，在俄羅斯的那段年少時光，不論是斯拉夫的教堂、猶太人的小提琴、青澀年少的甜蜜戀情，卻成了畫家作品中永遠不可缺少的題材，如【小提琴家格林】(1923–24)、【小提琴家】(1912–13)。夏卡爾，一位充滿童心與豐富想像力的畫家，在他的作品裡充滿著畫家的奇異幻想，像是【我和我的村子】(1911)、【花束與飛翔中的戀人】(1934–47)、【生日】。夏卡爾對於色彩的運用有高度的敏感性，畫作中童話般瑰麗的色彩，深受世人喜愛。

格赫茲(Jean-Baptiste Greuze, 1725–1805)

法國畫家，1755年以【父親對孩子講解聖經】作品奠立畫壇地位，並帶動情境畫作的流行。作品中充滿道德訓誡的意味，受到當時啟蒙主義大師狄得羅的讚賞。然而，格赫茲過於強調道德主題與畫中人物如同戲劇般誇張、刻意的姿態，在新古典主義興起後，其聲望便開始走下坡，此時作品有【受到教訓的兒子們】。在後期畫作中，格赫茲將原本端莊、賢淑的女子形象描繪成天真、造做，甚至帶有情色意味、媚俗的手法，被認為低俗不堪，並因此遭受到無情的批判，如【打破的鏡子】(1763)。這讓格赫茲的繪畫事業深受打擊，而隨著1789年法國大革命的來臨，陷入貧困與落魄的格赫茲藝術生涯也完全走向歷史。

班・夏恩(Ben Shahn, 1898–1969)

出生於立陶宛，1904年隨著家人移居美國。1917–21年間夏恩進入國際設計學院接受藝術教育。1920年代，他的作品已經具有明顯的社會寫實風格。夏恩以社會主義者的觀點看世界，其題材多來自社會事件，他利用畫筆來描繪社會上種種不公平的現象，充滿著批判的意味。1932年夏恩依據轟動一時的賽扣和文傑提(Sacco-Vanzetti)政治案件所作的畫，是其最著名的代表作品。1934年夏恩參與公共建設工程中的大型壁畫製作，像是紐約布隆克斯郵局、華盛頓社會安全樓等。在第二次大戰期間，夏恩作了許多戰爭海報，對政治顯露出高度的興趣。

馬奈(Edouard Manet, 1832–1883)

法國畫家。馬奈的作品廣泛且深遠地影響了法國繪畫，其簡單的色塊、強烈且俐落的筆觸與明確的構圖，啟發了後來印象派的誕生與現代藝術的發展。馬奈出生於巴黎，就讀於巴黎法國多馬時裝設計學院。家庭富裕，年輕時即遊歷德國、義大利及尼德蘭等地，學習古典大師的技法。馬奈醉心於尼德蘭繪畫，而他早期的作品也是以表達現實生活中的各種情趣為主。1863年馬奈在沙龍落選展中展出著名的【草地上的午餐】，引起藝文界極大的震撼與來自藝評家嚴厲的批評。其後馬奈不斷參加沙龍展，並期望能夠獲來青睞，然而，馬奈式的寫實風格，顯然與當時正統學院派不符，如【奧林匹亞】(1863)、【短笛手】(1866)。因此，他一直飽受爭議，雖然馬奈和印象派成員往來密切，然而卻不曾加入組織，更不喜愛外界將他與其他畫家相提並論。馬奈與當代著名作家左拉為莫逆好友，從【左拉肖像】(1868)中可見一斑，在一片攻擊馬奈作品的聲浪中，左拉一直極力為其風格辯護。

馬格利特(René Magritte, 1898–1967)

比利時超現實主義畫家，畢業於布魯塞爾藝術學院，早期從事平面設計工作，1927年於布魯塞爾舉行個展，此時作品已經展露超現實主義風格。馬格利特的超現實並非建立在佛洛伊德的潛意識裡，也沒有達利充滿艱澀難懂的象徵性意涵。畫中內容淺顯易懂，表現手法精細寫實，喜愛將日常生活中熟悉的事物變形或放置在完全不相干的場景中，以造成不可思議的視覺效果與荒謬的感覺。天馬行空的奇異幻想與幽默風趣的構圖成為

他受歡迎的主要原因，像是【快樂的手】(1953)、【上流社會】(1962)、【穿越時間】(1938)等。

馬薩奇歐(Masaccio, 1401–1428)

首先將建築上所使用的線性透視法運用到油畫中，成功地解決了畫面中三維空間的問題。馬薩奇歐出生於離佛羅倫斯不遠的小鎮，在藝術的創作過程中深受到建築師布魯內列斯基(Brunelleschi)及雕刻家唐納太羅(Donatello)的影響，布魯內列斯基給予馬薩奇歐正確的數學觀念與比例問題，這對後來處理畫面空間帶來了極大的幫助，【聖三位一體】(1425)為第一件成功地將人物置入立體空間的作品。唐納太羅則讓馬薩奇歐體驗到藝術作品中人文精神的表達。馬薩奇歐的作品無論在構圖或色彩調配上均謹守簡單、不複雜及均衡的原則，使其作品顯得更加莊嚴、沉穩。現存於布蘭卡契禮拜堂(Brancacci Chapel)的溼壁畫【逐出伊甸園】(1426–27)與【收稅金】(1426–27)為著名的代表作品。

基里訶(Giorgio de Chirico, 1888–1978)

義大利畫家。原學工程。1911年至巴黎，得識詩人阿波里奈爾等人，接觸到立體主義美學。1915年，被徵召回國接受軍事訓練。1917年，在軍醫院服務期間，促成形而上繪畫思想。1924年後返回巴黎，與超現實主義者交往展出，更加強了他形而上繪畫的思想。早期作品，以都市連作，表現現代人空虛、徬徨，甚至帶著夢魘、陰森的生活情境。晚期受文藝復興經典名作影響，轉為富想像力的古典庭園、羅馬式別墅等題材。不過一般人仍視早期作品為其代表風格。

康瑞德(Konrad von Soest, 1394–1422)

德國十五世紀西北部西發里地方畫家，流傳作品不多，皆為宗教畫。現位於尼德維爾東根教堂(Niederwildungen)的祭壇畫【釘刑】(1404 or 1414)是唯一有簽名的畫作，也是康瑞德現存作品中最知名的一幅。康瑞德用色柔和，人物形象溫和典雅，體態修長，明顯受到法國柔和風格(Soft style)的影響。其他作品多為梭斯特(Soest)及多特蒙德(Dortmund)教堂的祭壇畫，代表作品有【基督誕生】、【瑪莉亞之死】(1420)。

康寶(Robert Campin, 1375–1444)

十五世紀法蘭德斯重要畫家，1406至1444年間活動於都爾內。傳說中，兩位當時知名的畫家——查克・達列特和威頓出自康寶門下。著名的美洛德(Merode)祭壇畫上因為僅署名「來自法蘭德斯的畫家」，甚至一度被認為是康寶的弟子威頓的作品。康寶不同於當時流行華麗典雅的國際哥德式畫法，喜愛將聖經場景以一般尋常百姓家中樣式呈現，顯得相當平易近人，並且注意到了透視與空間的問題。康寶的影響深遠，其聖經題材的構圖，為當時代的人所引用，並與范・艾克並列為尼德蘭畫派的創立者。

畢卡索(Pablo Ruiz y Picasso, 1881–1973)

西班牙畫家，二十世紀現代畫派主要代表。出身圖畫教師家庭，從母姓。曾在巴塞隆納及馬德里美術學院學畫。1904年定居巴黎。1907年和布拉克創作立體主義繪畫，主張畫家的職責不是借助具體物象來反映現實，而是創造抽象的造形來表現科學的真實。採取同時卻不同角度的表現手法，來描繪物象；也採用實物貼在畫面，影響後人。一生畫風迭變。二次大戰前後完成【格爾尼卡】(1937)巨作，抗議德、義等法西斯主義者的侵略西班牙。此畫結合了立體主義、寫實主義和超現實主義風格，表現痛苦、受難及獸性，為其代表作之一。晚期作了大量雕塑和陶器，均有傑出成就。是廿世紀最重要且具知名度的畫家。

莫迪里亞尼(Amedeo Modigliani, 1884–1920)

充滿才氣的莫迪里亞尼，短暫的一生深受疾病所苦。早期接受醫生保羅・亞歷山大衛的贊助，並透過醫生結識羅馬尼亞雕刻家，開始對雕刻產生了濃厚的興趣，甚至超過繪畫。然而1914年後，又將重心返回油畫。1917年莫迪里亞尼遇見生命中重要的女人Jeanne Hébuterne，一位十九歲的女大學生，從此Jeanne成為貧窮的莫迪里亞尼畫中的當然女主角，共有多達二十五幅Jeanne的畫像。1919年莫迪里亞尼重返巴黎，並在英國舉行了幾次成功的展覽，這引起了英國收藏家的興趣，然而畫家卻在

事業正當開始之際因肺結核而去世。莫迪里亞尼的作品幾乎皆為人物肖像畫。畫中構圖極為簡單，多半為刻意傾斜的半身人像，人物面貌雖然僅以簡短的線條呈現，不作任何細節上的描繪，卻能夠成功地表達畫中人物之神韻，背景經常僅以單一色調處理，並與畫中人物的色彩相呼應。

傑利柯(Théodore Géricault, 1791–1824)

法國畫家。浪漫主義先驅。曾鑽研米開朗基羅作品。創作內容多取自當代寫實題材，並探索新的表現手法；對德拉克洛瓦有深刻影響。他以悲劇手法，描寫《美杜莎之筏》一書中「美杜莎」海輪沉沒後，漂流在海上的受難人們，掙扎求生的悲壯情景。這種新的表現手法，曾遭到當時保守派的攻擊，卻成為後來浪漫主義的典範。他喜好畫馬，善於掌握馬的動態，在石版畫上也有所成就。傳世作品有【洪水】(1818)、【賽馬】(1821)等。

喬托(Giotto di Bondone, 1267–1337)

出生於距離佛羅倫斯不遠處的小鎮，其生平相關資料不全。傳說中師承契馬布耶(Cimabue)。帕度亞(Padua)斯克羅維尼(Scroveani)禮拜堂牆面上一系列的溼壁畫，為喬托重要的代表作，其中又以【哀悼聖殤】、【猶大之吻】等最為著名。喬托畫中人物已經可以明顯感受到脫離自拜占庭以來平面、無空間表現、人物形象抽象化的聖像畫法，柔化了自拜占庭以來過於形式化的藝術風格，筆下人物不但能夠呈現立體感，並充滿情感。喬托的人物表情豐富如同來自現實人生中的剪影。喬托將自然主義風格表現於人物與背景，敘述性的表現手法，使得溼壁畫上的每一件作品，猶如一篇篇感人的福音故事。其貢獻對後世影響甚深，被譽為西洋繪畫之父。

斐多托夫(П. А. Федотов [Pavel Andreevich Fedotov], 1815–1852)

出生於莫斯科，來自退休軍官的家庭。自莫斯科軍官學校畢業後，曾任軍職十年。就像許多軍官一樣，在閒暇時刻熱中於藝術活動。斐多托夫曾經短暫進入美術學院夜間班學習，對於藝

術的喜好促使他不間斷地進行繪畫工作，擅長水彩畫人物肖像，軍職期間已經是一位頗有名氣的業餘畫家。1844年自軍職退休後，斐多托夫完全投入人物肖像創作，畫作中的人物多為熟悉的朋友與家族成員。斐多托夫對於畫中人物形象有深刻的洞察力，專心於人類內心世界的表露。1849與1850年在聖彼得堡與莫斯科的展覽為他帶來極大的成就。然而隨著保守勢力的強盛與政治上的動盪不安，傾向自由政治的斐多托夫受到了排擠。1852年在一連串身心煎熬之下，病逝於精神病院。斐多托夫擅長觀察社會中的種種奇特現象，幽默的筆觸之下充滿著諷刺性，尤其以描寫沒落貴族的尷尬處境，最令人叫絕。如【貴族的早餐】、【一次再一次】(1850)。

普桑(Nicolas Poussin, 1594–1665)

法國古典主義繪畫奠基人。年輕時期深受當時風格主義感染。1624年以後長居羅馬，研究藝術理論及文藝復興盛期繪畫，探討古典雕塑的人體比例，及音樂格調在繪畫上的運用；又鑽研自然景物的色彩透視等問題，逐漸形成古典主義理論與藝術風格。作品多以宗教、歷史、神話為主題，畫風嚴謹，尺幅較小，精工細琢，曾為法國國王路易十三聘為宮廷畫家。後返回羅馬，繼續創作並培養後進。是奠定法國近代繪畫發展基礎的重要大師。

普基廖夫(Н. В. ПУКИРЕВ [Vasily Vladimirovich Pukirev], 1832–1890)

俄羅斯畫家，1861–73年進入莫斯科美術學院，畢業後留校任教。為「巡迴展覽畫派」成員之一。早期主要繪製肖像，之後轉向風俗與歷史畫。其繪畫風格充滿批判意味，尤其擅長揭露社會各階層之怪異現象，著名畫作【不相稱的婚姻】，反映當時女性悲慘的宿命，為不尋常婚姻關係的最佳寫照。60年代的俄羅斯正處於不安與動盪的時代，社會上的許多問題受到藝術家的關注，普基廖夫以尖銳的筆觸揭發社會上種種不公平的現象，期望藉此喚醒沉睡的大眾。其他代表作有【在畫家的工作室】(1865)、【被中斷的結婚儀式】(1877)等。

華鐸(Jean-Antoine Watteau, 1684–1721)

出生於曾為西班牙屬地的法蘭德斯地區。1702年他前往巴黎，進入新古典主義畫家吉隆(Gillot)的畫室。在盧森堡宮殿工作期間，親眼目睹巴洛克大師魯本斯真跡【愉悅的攝政女皇】，這件作品為日後華鐸的繪畫風格帶來了很大的啟示，尤其畫作中所營造出的甜美畫面，輕鬆愉快的氣氛與豪華、瑰麗的色彩等等。在華鐸的作品中，畫家已經擺脫傳統神話故事裡，只有神仙們才享受的歡樂情節，在這裡，他以一個全然新穎的主題，描繪人間愉悅生活情景為背景，為日後將近一個世紀的繪畫風格，開啟了一個名為洛可可的藝術風潮，主要描繪一群無所事事，每天都在煩惱「情」為何物的上流社會仕女們與男女之間的各種情愛問題等等。其作品有【西特拉島朝聖】、【音樂舞會】(1718)、【任性的女子】(1717)等。

萊勃爾(Wilhelm Leibl, 1844–1900)

德國十九世紀下半葉風俗畫與肖像畫家。畫家所處的年代畫壇流行著浪漫主義繪畫風格，這與鍾情於社會寫實的萊勃爾顯得格格不入。萊勃爾曾在慕尼黑學習古典繪畫技法，尤其是人物肖像方面，深受荷蘭畫派影響。1869年結識正在巴黎舉行展覽的法國寫實主義大師庫爾貝(Courbet)，這使得萊勃爾對於寫實的技法有了不同的領悟。1870年普法戰爭爆發，萊勃爾返回慕尼黑，他嚴謹、縝密的寫實手法，為當地畫家帶來重要的影響。後來移居巴利亞(Bavaria)附近的農莊，在這裡找到許多以寧靜農家生活為靈感的題材。如【教堂裡的三位女子】。畫家細膩的筆觸與敏銳的觀察力將德國鄉村人物樸實的神情且堅定的信仰表露無疑。

黃土水(1895–1930)

生於臺北艋舺木匠之家。自小即嶄露木雕天分。臺北國語學校公學師範部畢業後，由當時校長推薦，進入東京美術學校木雕部進修。1920年以優異的成績畢業。黃氏雕塑的造詣與成就是多面性的，除木雕、石雕外，在塑造方面也展現驚人才華。黃氏自1920年以後，作品即連續入選帝展（日本帝國美術展覽會），在當時臺灣社會造成震撼，並對當時愛好藝術的臺灣學子，產生極大鼓舞作用。黃氏創作，由民間傳統藝術入手，之後融合學院紮實訓練，吸收法國羅丹雕塑觀念，以探索臺灣鄉土風物的表現為主要題材，特別是「水牛」系列作品最吸引人心。惜英才早逝，1930年病逝日本，享年僅三十六歲。【甘露水】(1921)、【釋迦立像】(1927)、【水牛群像】均為其傳世之不朽力作。

塞尚(Paul Cézanne, 1839–1906)

法國畫家，後印象派代表人物。早期參與印象主義活動，之後隱居法國南部，從事繪畫理論的思考。解構了文藝復興以來西方繪畫所建立的「一點透視法」和「色彩漸層明暗法」，將繪畫由感官視覺的認識，帶入理性認知的表現；建立了形、色、節奏、空間本身的意義，影響後來畢卡索等人的立體主義，被稱為「現代繪畫之父」。有所謂「塞尚之前」、「塞尚之後」的說法，呈顯他在美術史上標竿性的重要地位。

楊‧史坦(Jan Steen, c.1626–1679)

荷蘭畫家，出生於萊頓(Leiden)，畢業於萊頓大學，海牙與臺爾夫為楊‧史坦日後主要發展舞臺。其畫作風格多樣，雖然以風俗畫家稱著，然而在風景、肖像甚至宗教題材都有很好的表現。他的作品多為描寫中產階級生活形態與和樂的荷蘭鄉村生活，【客棧旁玩撞柱遊戲的人】(1660–63)呈現輕鬆時刻的休閒娛樂，或飲酒作樂狂歡的情景如【亂七八糟的世界】(1663)等。楊‧史坦的個性溫和、善於交際，他的作品除了溫暖的人文關懷，還同時帶有些許詼諧的色彩，這也是楊‧史坦深受當時人喜愛的原因。像是【鄉村學校】、【男校長】中活潑可愛的鄉村兒童，顯得十分惹人憐愛。

葉默思(William Frederick Yeames, 1835–1918)

英國維多利亞女皇時期(Victorian; 1873–1901)著名的畫家。出生於俄國南方黑海沿岸的奧德賽(Odessa)，1852年前往佛羅倫斯與羅馬學習古典繪畫技法，最後定居英國。其以歷史事件為背景的大型油畫，像是著名的【你最後見到父親是什麼時候?】

展出時獲得很大迴響。曾任皇家美術學院院長及政務協會會員，社會地位崇高。葉默思畫中人物多為溫文儒雅、剛毅正直而誠實的正面形象，女孩子則被塑造成體態輕盈、楚楚可憐的嬌柔面貌，充分顯現出維多利亞時代的社會風氣與期待。

達利(Salvador Dali, 1904–1989)

西班牙畫家。參加過超現實主義。早期作品風格未定；中期之後，自稱「偏執狂的批判」，將外界對象，以非合理的印象，精緻而具體地表現出來，成為超現實主義代表畫家。1940年定居美國，把文藝復興繪畫技法運用到現代意識的表現；又熱中將當代原子物理學的發現、心理學的理論，以及綜合的宇宙觀等等，作為繪畫創作的主題。晚年喜好表現廣漠的無垠感，在自然中注入微妙的感情因素。達利不斷在怪異面貌中塑造新視覺經驗，以與眾不同的藝術理論創作，活躍國際藝壇，對當代商業美術、電影、舞臺藝術等，均具重大影響。

雷諾瓦(Pierre-Auguste Renoir, 1841–1919)

出生於里摩，1845年舉家遷居巴黎，父親為裁縫師。13歲起雷諾瓦拜師學藝，在陶瓷工廠繪製一些花草及瓷器精細工筆的裝飾性花紋。這段學徒的經歷明顯地影響雷諾瓦日後畫作中裝飾性繪畫風格的取向。1862年雷諾瓦進入格列爾畫室(Gleyre)學畫，在那裡結識了莫內(Monet)、西斯里(Sisley)等後來的印象派成員。為了探索新的外光畫法，1869年夏天，莫內與雷諾瓦運用印象派的原則，一起到戶外寫生。1870年代雷諾瓦的印象派風格發展進入了盛期，此時積極地參加印象派展覽。雷諾瓦擅長表現女性溫柔、可人的一面，洋溢著少女們的青春氣息，粉嫩色系的採用添加作品浪漫的情懷。畫作多以都會男女的交際與愛情物語為題材，如【煎餅磨坊】、【船上的午宴】(1881)。實地寫生的繪畫手法使得雷諾瓦畫中的光線與空氣，總是顯得格外清晰與自然。

瑪斯(Quentin Massys, 1465/66–1530)

法蘭德斯畫家，安特衛普畫派(Antwerp School)的創立者，出生於現在的比利時。作品呈現對於瑣碎事物的喜愛，畫中人物雅

致造形的追求，簡單隆重色彩的運用，顯現出畫家綜合北歐文藝復興與義大利文藝復興的畫作風格。其作畫題材主要包括宗教與世俗肖像畫。早期的作品中可以明顯發現法蘭德斯傳統繪畫的影響力，如對宗教強烈的感受力、豪華亮麗的色彩、耗費大量心力於細節的描寫等，如【哀悼聖殤】(1508–11)。在世俗畫方面，【放債者與他的妻子】，反映出商業社會中的職業形態，充滿諷刺意味的【醜陋的公爵夫人】(1515)等皆為著名的佳作。

福拉哥納爾(Jean-Honoré Fragonard, 1732–1806)

早期曾追隨夏丹習畫，1748年成為布歇的入門弟子，並因此真正影響福拉哥納爾日後風格的形成。福拉哥納爾擅長運用精緻的筆觸對畫中人物做細膩的描繪。1752年獲得由路易十五設立鼓勵年輕畫家前往羅馬留學的獎學金。在羅馬期間畫家臨摹了不少義大利巴洛克時期畫家的作品，並受到當時著名的義大利洛可可大師提也波洛(Battista Tiepolo)華麗畫風的影響。1756年，福拉哥納爾開始繪製流行的洛可可風，畫中人物總是洋溢著青春歡笑的風采，除此，畫家更是擅長營造少女情懷般的浪漫氣氛。其作品有【偷吻】、【鞦韆】、【愛的進行式】、【閱讀中的年輕女孩】(1776)等。

維梅爾(Johannes Vermeer, 1632–1675)

荷蘭風俗畫的代表人物，其作品風格符合荷蘭中產階級品味，特別偏好日常生活中細微之處的描寫，如家中陳設及靜物，畫中充滿了舒適、靜謐的情趣與怡然自得的人生觀。由於訂購者多以裝飾自家居住為主，故畫幅不大，有別於同一時期為教堂所繪製、巴洛克風格所要求的大幅畫面。維梅爾的構圖偏愛以明亮的窗口與溫暖的室內空間為背景，畫中人物無論是平凡的居家生活，如【倒牛奶的女僕】，或是描寫自然科學家工作的情景，如【地理學家】(1668)、【天文學家】(1668)，或是洋溢著濃濃藝術氣息的，如【坐在維金娜琴前方與紳士一旁的女士】(1662–65)、【畫家工作室】(1665)等，畫家成功地將平靜生活中的場景，以溫馨關懷的筆觸，將畫中人物與生活的情感徐徐地呈現出來，畫中充滿著靜謐的美感。

德拉克洛瓦(Eugène Delacroix, 1798–1863)

法國畫家。早期受魯本斯和友人波寧頓的影響。後來在傑利柯的啟發下,堅持浪漫主義畫風,與學院派的古典主義相抗衡。由於他在藝術上的革新成就,加強了浪漫主義畫派的地位及影響。作品構圖著重氣勢,強調對比關係,重視人物情感和動勢的描繪。亦擅於石版畫,曾在巴黎盧森堡宮和波旁宮作有兩組壁畫。著名油畫作品有【但丁和維吉爾在地獄中】(又名【但丁之筏】,1822)、【希臘島的屠殺】(1823–24)、【十字軍進入君士坦丁堡】(1840)、【狩獵獅子】(1854)等。

魯本斯(Peter Paul Rubens, 1577–1640)

巴洛克繪畫中最重要的畫家。雖然魯本斯出生於盛行繁瑣技法與風俗畫風的法蘭德斯地區,然而,其締造的繪畫水準與個人成就,卻不亞於文藝復興盛期的畫家們。魯本斯一生順遂,除了畫家身分外,還是位學者及知名的外交家。魯本斯作品極多,為少數西方繪畫史上多產的畫家,由於供不應求,經常要仰賴工作坊的助手完成。魯本斯畫中人物充滿生命活力,色澤飽和,明暗的強烈對比及朝氣蓬勃的形象,給予觀者極大的感官刺激,非常適合用來表現宮廷的富麗堂皇與歌頌皇宮權貴的威勢。代表作品有【耶穌上十字架】(1610)、【地與水的同盟】(1618)、【列其普的女兒被劫】(1618)等。

霍加斯(William Hogarth, 1697–1764)

第一位英國本土培養的國民畫家,民族繪畫的奠基者。其主要題材為肖像畫、風俗畫及風景畫。早期未曾受過正式的藝術教育,原本為版畫雕刻師,其後才進入油畫工作室學習油畫技法。霍加斯早期發表了不少諷刺當時社會現象的版畫,並因此成為著名的插畫家。承襲著諷刺畫風的精神,霍加斯的油畫多半充滿著警世與社會道德的意味,畫中人物多半以交談話"conversational pieces"形式表現,如同舞臺劇進行中的場景。偏愛敘述性的組畫,像是【應召女生涯】(1731)、【浪子行徑】(1735)、【流行的婚姻】等。除了創作外,霍加斯也致力於美學理論的探討,並著有《美的分析》(1752)一書。

霍伯(Edward Hopper, 1882–1967)

美國寫實主義、城市畫家,其作品充分描繪出美國文明高度發展下,社會普遍存在孤單、寂寞與憂鬱的心。霍伯生於紐約市,1899至1906年前後於紐約商業設計學院與紐約藝術學院學習繪畫技巧。之後三次遊歷歐洲,雖然當時的歐洲實驗立體派為藝術風格主流,然而霍伯似乎沒有受到這股前衛藝術風潮的影響,反而醉心於西班牙與法國寫實大師,像是委拉斯蓋茲(Velazquez)、哥雅(Goya)、杜米埃(Daumier)、馬奈(Manet)等忠實的寫實表現技法。霍伯畫作的題材取自於美國現代社會的種種現象,尤其擅長心靈層面的探討,像是空虛、寂寞等,如【夜鷹】。城市風情一直是霍伯畫中的主要背景,像是咖啡廳、熙攘的街道與窗明几淨的現代建築。構圖手法相當簡潔,整個畫面就如同好幾個造形明確的幾何形所組成,簡單的設色,使畫面顯得節奏分明且具有現代感,如【紐約咖啡廳】(1962)、【西部汽車旅館】(1957)。由於霍伯的作品無論是題材或是表現手法都相當地生活化並且緊緊地貼近當代都會人的心,因此被視為二十世紀美國寫實主義風格最具代表性的畫家。然而,霍伯的作品在二十世紀中葉的美國畫壇被摒除在主流文化之外,其影響力一直到稍後具象畫派的甦醒與波普藝術始逐漸展露。

謝洛夫(В. А. Серов [Valentin Aleksandrovich Serov], 1865–1911)

謝洛夫的父親是一位著名的作曲家,在1871年去世後,年幼的謝洛夫與母親相依為命,起先住在慕尼黑,並在那裡接受繪畫的啟蒙教育,其後遷居巴黎,當時公費留法的列賓也在巴黎,因此謝洛夫經常拜會畫家的工作室。15歲的年輕畫家順利進入聖彼得堡美術學院。謝洛夫經常出現在許多藝術家聚集的Abramtsevo,一處藝術贊助者的夏日別墅,其最知名的代表作品【少女與桃】,就是在這裡完成的。謝洛夫以人物肖像畫著稱,畫家快速的筆觸,往往能夠精確地抓住人物稍縱即逝的表情,為當時的社會名媛留下了許多美麗的作品。謝洛夫尤其喜愛戶外作畫,雖然他並不熟識流行於法國的印象派風格,然而

其畫作中光線與色彩的處理卻帶有外光派的精神。【窗戶旁】、【奧俐佳的肖像】(1886)、【孩子們】(1899)、【偉大的彼得大帝】(1907)等均為其代表作品。

魏斯(Andrew Wyeth, 1917–)

美國懷鄉寫實主義畫家。生於賓州查茲德，從小即在父親指導下學畫。1937年在紐約舉行首展，獲得讚賞。1943年參加紐約現代美術館「美國寫實派與魔術寫實派畫展」。1948年作品【克麗絲蒂娜的世界】為紐約現代美術館收藏。1963年獲美國總統頒授「自由勳章」，表彰他在藝術上的成就。他擅長以蛋彩描畫村景、孤屋、老人、鳥獸，充滿真實性，洋溢動人詩意，被稱為懷鄉寫實主義畫家。作品透過TIME雜誌報導，對臺灣1970年代後期鄉土運動，產生相當廣泛影響。

羅丹(Auguste Rodin, 1840–1917)

法國雕塑家。十四歲時曾隨勒考克(Lecog de Boisbaudran)學畫，後又拜師巴里學雕塑，也當過加里埃‧貝勒斯(Carrier Belleuse)的助手，並前往比利時布魯塞爾從事裝飾雕塑五年。1875年至義大利旅行，深受米開朗基羅作品感動，從而確立寫實主義創作風格。擅用豐富多樣的表現手法，塑造出神態生動且富力量感的藝術形象。【青銅時代】(1875)、【沉思者】(1881)、【巴爾札克】(1898)均是其傑出之作。被視為介於古典與現代之間的大師。

羅特列克(Henri de Toulouse-Lautrec, 1864–1901)

法國畫家，出身於富裕的貴族世家。從小因為雙腳殘缺導致發育不足，身高只有150公分左右。居住在蒙馬特地區，留戀於舞廳、酒店與夜總會，尋求繪畫靈感。羅特列克以紅磨坊(Moulin Rouge)為背景畫了不少畫作，像是【在紅磨坊跳舞的兩個女人】(1892)；羅特列克卓越的素描技巧使他能在最快的速度下記錄眼中所見一切有趣的事物。根據速寫完成畫作下的人物神態總是顯得非常自然，毫無做作矯情。羅特列克畫中經常可見酒店的尋歡客、風塵女郎、馬戲團表演者等，猶如一幕幕生動喧鬧的場景，如【身體檢查】(1894)。然而，長期酗酒

與熬夜，讓原本身體虛弱的羅特列克更加惡化。羅特列克擅長以明確的線條和簡單的色塊勾勒出畫中人物的情感，尤其在為舞廳製作海報的石版畫運用上，擁有很高的評價，如【紅磨坊的拉姑呂小姐】(1891)。

羅塞提(Dante Gabriel Rossetti, 1828–1882)

英國詩人、畫家與翻譯家。從小接受正統美術教育。1848年，羅塞提與米雷、亨特等一群來自英國皇家美術學院的年輕畫家們，對於長久以來傳統學院派教學獨尊古希臘羅馬、文藝復興及新古典主義等保守繪畫風格，感到十分厭煩，企求追尋另類形式的表現。因此共同成立拉斐爾前派兄弟會，其組織以重拾拉斐爾之前的藝術風格為目標。身為重要成員的羅塞提尤其醉心於中世紀的種種浪漫傳說與哥德式藝術富麗堂皇的裝飾性色彩，除此，不少創作靈感來自但丁與莎士比亞的文學作品。如同拉斐爾前派的唯美傾向，羅塞提畫中女子形象總是多了一份神祕的色彩與憂鬱的情懷。畫家嬌柔、帶有病態美感的早逝妻子伊麗莎白，長期以來一直為羅塞提畫中女性形象的最佳代言，甚至在她去世之後，其外貌與神韻依然揮之不去地出現在羅塞提畫作中。代表作品有【報佳音】(1850)、【夢見妻子去世的時候】、【碧翠絲】(1864–70)。

蘇漢臣

原為北宋末的汴梁人，南渡之前任職徽宗宣和畫院的待詔，其後復職於高宗紹興年間。世人多以南宋人物畫像稱之。曾追隨劉宗古門下，畫作取材多為道釋、人物與風俗小品。蘇漢臣筆法細緻工筆，題材活潑有趣，構圖出陳創新，不拘泥形式，喜愛描繪當代日常生活的情景與童稚歡樂的景象。擅長捕捉孩童靈活的身影與天真無邪的氣息。畫中背景陳設，空間感的表達，莫不悉心琢磨。蘇漢臣用色典雅自然，筆法純熟穩健，人物形象描繪逼真。其作品極具時代感與獨創性。著名代表作品有【秋庭嬰戲圖】、【長春百子】、【雜技戲孩】、【貨郎圖】等。

索 引

清晰的模糊

二、專有名詞

清晰的模糊

【藝術解碼】，解讀藝術的祕密武器，

全新研發，震撼登場！

什麼是藝術？

一種單純的呈現？超界的溝通？

還是對自我的探尋？

是藝術家的喃喃自語？收藏家的品味象徵？

或是觀賞者的由衷驚嘆？

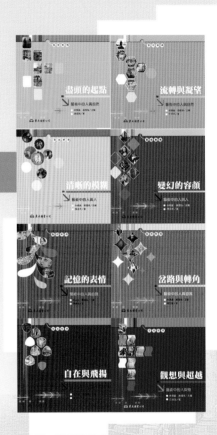

1. 盡頭的起點 —— 藝術中的人與自然（蕭瓊瑞／著）

2. 流轉與凝望 —— 藝術中的人與自然（吳雅鳳／著）

3. 清晰的模糊 —— 藝術中的人與人（吳奕芳／著）

4. 變幻的容顏 —— 藝術中的人與人（陳英偉／著）

5. 記憶的表情 —— 藝術中的人與自我（陳香君／著）

6. 岔路與轉角 —— 藝術中的人與自我（楊文敏／著）

7. 自在與飛揚 —— 藝術中的人與物（蕭瓊瑞／著）

8. 觀想與超越 —— 藝術中的人與物（江如海／著）

第一套以人類四大關懷為主題劃分，挑戰您既有思考的藝術人文叢書，特邀林曼麗、蕭瓊瑞主編，集合六位學有專精的年輕學者共同執筆，企圖打破藝術史的傳統脈絡，提出藝術作品多面向的全新解讀。

《盡頭的起點 —— 藝術中的人與自然》

- 林曼麗　蕭瓊瑞／主編
- 蕭瓊瑞／著

自然是客觀的風景，還是聖靈的化身？
為何有時充滿生機，有時又象徵死亡？
地平線的盡頭，
是否又是另一視野的開端和起點？
透過藝術家的眼睛與雙手，
讓我們一同回溯人類文明發展的冒險旅程。

人與自然的愛恨情仇，
正在永續蔓延中……

《流轉與凝望 —— 藝術中的人與自然》

- 林曼麗　蕭瓊瑞／主編
- 吳雅鳳／著

超越時空無盡的流轉，
不變的是對自然的深情凝望。
在迴觀、對照與並置的過程中，
如何切斷藝術史直線發展的敘事形態，
激盪出面對自然原鄉的新視野？

從西方風景畫、中國山水到臺灣土地的呼喚，
藝術心靈的記憶與想望，
與您一同來分享……

國家圖書館出版品預行編目資料

清晰的模糊:藝術中的人與人 / 吳奕芳著. －－初
版一刷. －－臺北市:東大,2005
面; 公分. －－(藝術解碼)

含索引
ISBN 957-19-2762-7 (平裝)

1. 藝術－人文

907 93006488

網路書店位址 http :// www. sanmin. com. tw

ⓒ 清晰的模糊
　　　——藝術中的人與人

主　編　林曼麗　蕭瓊瑞
著作人　吳奕芳
發行人　劉仲文
著作財
產權人　東大圖書股份有限公司
　　　　臺北市復興北路386號
發行所　東大圖書股份有限公司
　　　　地址／臺北市復興北路386號
　　　　電話／(02)25006600
　　　　郵撥／0107175－0
印刷所　東大圖書股份有限公司
門市部　復北店／臺北市復興北路386號
　　　　重南店／臺北市重慶南路一段61號
初版一刷　2005年11月
編　號　E 900750
基本定價　柒元肆角
行政院新聞局登記證局版臺業字第○一九七號

有著作權·不准侵害

ISBN 957-19-2762-7 (平裝)